CIVILISATIONS
FIRST CONTACT
The Cult of Progress

文化
如何交流？

世界藝術史中的全球化

DAVID OLUSOGA

大衛・歐盧索加──著　張毅瑄──譯

目次

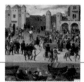

Chapter One

最早的接觸

前言　004

維多利亞時代：懷疑　010

航海者的國度　026

入侵者與掠奪　041

為征服辯護　063

對文化的關注　068

擁抱新事物　088

帝國作風　112

Chapter Two

進步觀信仰

法老的誘惑　136

中土革命　153

都市與貧民窟　162

美洲大自然　172

帝國之路　182

竊取身分　192

傳家畫像　201

相機的發展　210

藝術對進步的回應　220

逃脫到異國　229

轉變　244

歐洲墜落　252

後記　263

致謝　270

注釋　273

時間表　298

圖片來源　301

前言

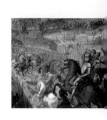

西元五世紀羅馬帝國滅亡後，歐洲進入一個相對與外界隔絕的新時代。說到羅馬這個廣袤的跨大洲帝國，國境內的移動性曾是它的特徵，但此事已成明日黃花，羅馬軍團所修築橫亙歐洲的道路石板間已長滿青草。然後，就在七世紀，伊斯蘭教的興起為基督教世界劃下東南邊界。阿拉伯部落後來沿著北非鯨吞蠶食，先奪取埃及，接著又拿下更西邊的柏柏人（Berbers）[1] 諸國，於是對北歐造成更進一步的包圍。薩法維帝國征服摩洛哥，為後來八世紀早期入侵伊比利半島的軍事行動建立橋頭堡，造就安達魯斯（Al-Andalus）[2] 伊斯蘭王國的建國基礎。

七百年後，鄂圖曼人在一四五三年打下君士坦丁堡，給予基督教分支的東正教致命一擊，預告著伊斯蘭勢力將要進入歐洲東南側腹的巴爾幹半島。大約就在此時，也就是十五世紀中葉，基督教歐洲開始脫離將近千年的孤立處境。航海與導航技術的一系列進步，再加上殘留的十字軍精神，以及對財富和貿易的渴望，刺激歐洲探險家從歐陸與地中海的局限中向外突破。君士坦丁堡的陷落重燃伊斯蘭教與基督教世界之間的敵意，但此事並未強化歐洲人被包圍的感受，反而使他們更想找到通往新市場與新人群的海上航路，這些人可能被說服成為令雙方獲利甚豐的貿易夥伴，其中某些人或許還能成為盟友，在基督教與伊斯蘭教勢力的對抗中助歐洲人一臂之力。

我們常常只從歐洲角度去思考後世所稱的「地理大發現時代」，這種態度從某方面而言是可理解的，畢竟登上船隻揚帆橫越地球的是歐洲人，且留下最全面紀錄的通常也是他們。但那個時代，十五世紀晚期到十八世紀早期，真實的文明故事其實是接觸與互動的故事，那是一個世界各地文明首度遇見彼此的時代。當歐洲人登陸新世界，此時兩個從不曾察覺彼此存在的社會突然發生接觸，而若以墨西哥與印加帝國這兩個實例來說，這接觸最後幾乎導致毀滅。然而，就算十五、十六與十七世紀絕對是一個衝突與掠奪的

時代，對於南美與中美洲而言更是一個大災難的時代，但大多數例子裡，歐洲人在大多數地方都不是扮演征服者或殖民者，不論他們心中征服或殖民的欲望有多強。發生在美洲的慘絕人寰征服過程是例外而非典型，非洲與亞洲的各個王國帝國並未遭遇與墨西哥人民相同的命運。

最重要的是，地理大發現時代是一個貿易與視野拓展的時代。這幾百年之所以與之前的時代如此不同，部分原因在於那些易於取得的新商品，以及歐洲人對海外那些新認識的文化與社會所產生深厚的好奇，且這好奇不斷增加。一三〇〇年之後出現的文化交流已經大幅改變歐洲人的口味，那時亞洲香料開始流入地中海世界，它們被載著通過傳奇性的「香料之路」橫越亞洲，再由地中海裡擠得滿滿的義大利商船送來。等到地理大發現時代來臨，那些更奇特、更誘人的新奢侈品從更怪更遙遠的地方運來，讓更多人能取得，且要取得它們變得愈來愈容易。

這個時代的藝術記錄下這些新奢侈品如何滲入那些有錢成功人士的生活，以及這些人的想像力如何因發現新世界與接觸未知民族而受到啟發。這些商品，以及買賣它們所帶來的新財富，更增添日常生活的活力與多樣性。它們成為「現代」的象徵，而最終也像

大部分曾經是「新商品」的東西一樣，從少數人才能享有的高級貨變成中產階級生活的必備事物。

十五、十六與十七世紀的藝術裡藏著一部視覺紀錄，記下這被我們視為史上第一個「全球化時代」的刺激性與動感。藝術常能暗示出各個文明對彼此的觀點，以及它們如何造成彼此的改變。然而全球化留下的印記卻常被忽視或遭隱沒，因為當我們想像十七世紀荷蘭黃金時代的藝術，或是一六四〇年代到一八五〇年代之間日本漫長鎖國時期裡的藝術傑作，我們很自然會認為它們是全然的荷蘭產物或日本精華。除了美感之外，這些作品主要傳達給觀者的是這些社會在那個特定時期的內在本質。

同樣的，印度蒙兀兒王朝末年的藝術品也給我們這種印象，那時英國東印度公司的統治還沒擴張到它在東海岸的貿易站之外。此外最明顯的例子可能是我們對非洲藝術的感覺，我們常覺得它們就是「正牌」非洲出品，是從非洲人民的能量與內在精神提煉出的型態。當然，大部分非洲藝術基本上是製造它們的非洲社會的自我表述，但在所謂的「貝南青銅」與其他作品裡卻也有非洲放眼外界的證據，呈現它數百年來與外在世界接觸與貿易的痕跡。類似的情況也真實存在於其他地方，因為不論是荷蘭黃金時代的畫作，或是

德川幕府時期的日本版畫，又或是蒙兀兒末期印度所謂的「東印度公司畫派」，裡面都有取自其他文化的藝術與文化基因鏈。此事我們將在第一章〈最早的接觸〉裡加以探討。

十八世紀後期數十年間，這個最初接觸與藝術借鑒的時期逐漸讓步予一個新的帝國時代。啟蒙運動的理性主義造就歐洲人的新自信，刺激他們認定自己的文明在世間超凡脫俗。工業革命在歐洲科技與亞洲、非洲和其他地區人們所能取得的物質技術之間拉開一道巨大鴻溝。於是，十九世紀這個歐洲帝國的時代成為一個由進步觀信仰塑造的時代，藝術家在這信仰下努力試圖理解這一切大規模翻天覆地的變化：工業的興起、都市化的快速發展，以及對其他民族的宰制。在第二部分〈進步觀信仰〉中，我們會對藝術創新與個別藝術家對後工業革命現代化的反應，有更深入的探索。

最早的接觸

維多利亞時代：懷疑

一八九七年九月，維多利亞女王登基鑽禧紀念的這一年，大英博物館展出數千件象牙雕刻與黃銅飾板，同場還陳列儀式用的人頭像與動物像，全都以含銅量極高的黃銅合金精鑄而成。展廳是一間平時只用來舉辦公開演講的房間，暫時克難移作此用，但這情況完全無損這場展覽受歡迎的程度。維多利亞時代的大眾之所以紛至沓來參觀，很大的原因是因為這場展覽讓他們親眼看見某個曾經壯盛無比的古老文明所留下最珍貴的寶藏，且這個文明當時受到媒體熱切關注。飾板與雕刻作品上的人臉是當年的國王與王后，他們身邊是一排排士兵、商人、獵人的形象，以及象徵複雜異教信仰的符號。

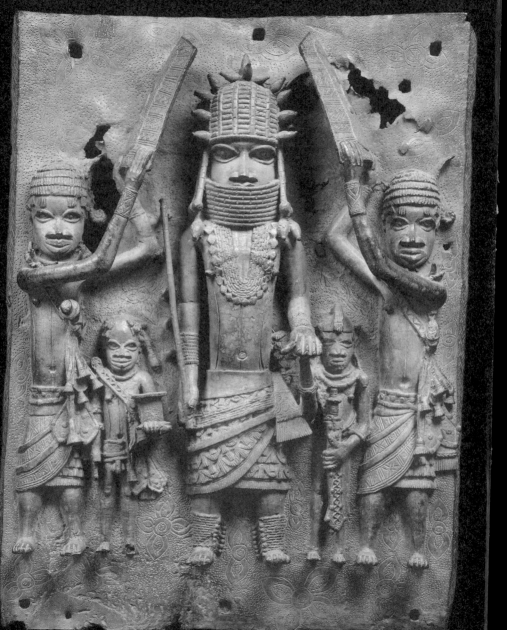

對於十九世紀晚期那些受過教育、浸淫於古典學術的歐洲人來說，這種古老雕像與浮雕是高深金屬鑄造技術所造就的藝術成果，是真正的文明才會擁有的正字標記。然而，不論是前來參觀這些珍寶的民眾，或是被各個全國性與地方性報社派來大英博物館的記者群，他們當下只覺得大惑不解，因為這些驚人的藝術竟是出自一個非洲文明，而幾乎所有十九世紀晚期的歐洲人都認為非洲不僅缺乏鑑賞偉大藝術所需的文化深度，也沒有創作作偉大藝術所需的技術能力。

這批骨董是以戰利品的身分被運來倫敦，其中大部分都是黃銅製品，但它們後來卻被稱作「貝南青銅」。八個月前，一支一千兩百多人的英國軍隊入侵西非埃多人（Edo people） 1 的古老王國——貝南，圍攻首都貝南城（Benin City），破城後大肆劫掠。表面上，是英國稍早之前在某場軍事行動中曾遭伏擊，文官與士兵皆有死傷，而這次進攻是為了替死難者復仇；但這說法只是幌子。當時倫敦在英屬尼日海岸保護區（British Niger Coast Protectorate，現在是奈及利亞的一部分）的影響力正在擴張，征伐貝南的決策背後是英國想要控制棕櫚油與其他貨物貿易的野心。貝南城淪陷後，主力為皇家海軍士兵的占領軍洗劫王宮，王宮與其他眾多私人住宅隨後毀於大火，不知是否有人蓄意縱火，貝

南城曾經高聳入雲的防禦城牆也有部分遭祝融破壞。貝南國王奧翁拉姆文・歐巴（Oba Ovonramwen）[2] 的先祖身影是貝南青銅上面的主角，如今他卻被逐下王位並遭逮捕。

在一張攝於英國戰艦甲板上的照片裡，歐巴眼神堅定，神情剛毅不屈，卻遮蓋不了他身為王族竟遭鐐銬加身的苦情。奧翁拉姆文・歐巴被指控是殺害早先軍事行動中死難者的主謀，由英國殖民機關加以審判；雖然奧翁拉姆文最後被判無罪（這讓某些人有點下不了臺），但他仍舊遭到放逐，這是歐洲列強「瓜分非洲」時期許多阻擋他們的非洲領導人所面對的命運。奧翁拉姆文的廢位與英國討伐貝南王國，這些事情在

2 英國皇家海軍戰艦長春藤號（HMS Ivy）上，遭鎖鍊加身的奧翁拉姆文・歐巴，他再也回不去故國，一九一四年死於放逐生涯中。

十九世紀晚期確實並非特例；當時歐洲強權步步進逼，無數非洲城邦領袖面對歐洲人第一步的試探都採取拒絕態度，因此同樣遭受軍事攻擊，以那時候的說法就是「懲罰性征討」（punitive expeditions）。一八九七年征服貝南之戰的特殊性不在於英國使用強大暴力制服埃多人，也不在於古老埃多首都整個被摧毀，而是在於這場戰爭意外將西非一些最偉大的文化珍寶送到歐洲人手裡；此事從來不是這場戰役的目的，但英國在帝國時代發動不知多少「小戰爭」，其中的貝南之戰卻因此得以在今天仍為人所記憶。

接下來發生的掠奪絕非是一片混亂的草率暴行，而是有計畫刻意為之。王宮所藏在數天內被搬運一空。儀式用人頭像取自大約三十座奉祀歷代歐巴的王廟，數千件黃銅飾板從牆壁與天花板上被挖下來。成果總計約有四千件「青銅」，以及數百根象牙與雕刻，其中許多就堆在王宮庭院裡，而王宮如今已成廢墟。英軍軍官在院子裡與戰利品合照，並在書信裡毫不在意的稱這些東西為「貝南玩意兒」（Benin curios）[3]。這些人坐在掠奪所得的獎品中間，雙手抱胸、表情麻木，眼神則是與奧翁拉姆文・歐巴一樣的堅定。

然後，這些飾板、雕像與象牙就被打包裝箱，讓英國人雇用的數千原住民夫頂在頭上運到海岸，埃多工匠數百年的文化產物在港口被裝進貨艙載往英國。為了補償這場

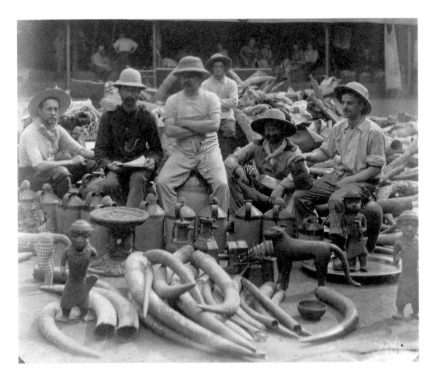

3 英國「討伐貝南」的士兵在歐巴王宮中與掠奪物合影，照片中可見成堆的象牙、黃銅飾板與黃銅鑄雕像。

4 今天大量的貝南藝術寶藏都屬於英國、德國與美國的博物館所有，其中倫敦大英
博物館所擁有的數量排行世界第一。

戰爭的開銷，軍方將這批青銅送往倫敦拍賣，賣給歐洲各地的收藏家與博物館；大英博物館這場臨時的克難展覽就是安排在「殖民擴張清倉大拍賣」舉行之前。海軍部的人一到貝南就宣布對王宮藝品的所有權，因此那年秋天呈現在大眾眼前的展品並非歸屬於大英博物館，而是從海軍部出借。還有一些青銅與象牙製品是被參與征伐貝南的英軍軍官收歸己有，這些東西就被視為他們合法享有的戰利品，不在拍賣行列。

大英博物館展覽揭幕之後立刻引起轟動，人們對當年早先的第一次征伐貝南之役記憶猶新，那時報章雜誌上長篇大論都在講據說埃多人是多麼「野蠻」、「落後」，《倫敦畫報》（The Illustrated London News）為此出了一份特輯增刊，一名作者還說貝南是「血城」；九個月後，同一批媒體同樣熱切的在報導英國在這場勝仗中所獲得的藝術品。不過，也是在這個關頭，大眾媒體與較有學術規模的刊物都遇上困境，一邊是展現在眼前的炫目藝術，一邊是它們當初推波助瀾創造出貝南王國「恐怖野蠻」的形象，兩者實在難以調和。查爾斯‧赫克利斯‧李德（Charles Hercules Read）[4] 是說服海軍部將這批青銅借給博物館展覽的主事者，他在文字中寫下這種矛盾性：

不消多說，從第一眼看到這些非凡的藝術品，我們就立刻對這意料之外的大發現感到震驚，且不知該如何解釋如此高度發展的藝術成就，竟出於一個如此徹底野蠻的種族[5]。

德國人類學家費利克斯・馮・魯珊（Felix von Luschan）當時是柏林皇家人種學博物館（Königliches Museum für Völkerkunde）館長助理，他對這批青銅器也以類似之詞大加讚譽，滿懷熱情的將鑄器的貝南金屬工匠比作義大利文藝復興最偉大藝術家之一。他在一九〇一年寫下的文字中說：

這批貝南藝品與歐洲鑄造技術最佳典範相等，本威奴托・切利尼（Benvenuto Cellini）[7]也不可能做得更好，更別說在他之前或之後一直到今天的任何人，這批青銅器代表著技術上所能達到的最高成就[8]。

然而，當維多利亞時代晚期的人們想像所謂「黑暗大陸」時，他們認為那裡的人沒有

能力製作真正的藝術品，也不可能孕育出「文明」這種東西。依據當時流行的理論，非洲屬於不與西方文明發展「金線」相連的地區，這金線據信從未中斷，從上古古典一直延伸到早期基督教會、文藝復興、啟蒙運動，將當代歐洲文化與社會連接到古代希臘羅馬。

非洲人在這傳統之外漂流，許多人認為這些人不僅未曾開明且缺乏歷史；人們說，時間在非洲一樣流逝，但既然沒有出現任何進展，也就沒有真正的歷史可供記錄。結果，數千飾板與雕像在一八九七年大批現身倫敦中心，它們不僅是複雜文明的證據，且它們本身就是歷史紀錄的一種型態。王宮牆上的黃銅飾板是為紀念過往政權與軍事功業而造，它們記錄著每年定時舉行的各種儀式，以及用儀典來公開宣揚歐巴權力威勢的節慶。歐巴是埃多文化生活概念的中心，他的身影也被放在許多飾板畫面正中央，大小超越周遭人物，身邊圍繞扈從、神明的象徵物，以及他們自身如神力量的象徵。大象長牙上也刻著類似的歷史敘事，這些象牙也是戰利品之一。

貝南藝術如此挑戰著人們既有認知，如此有深度且複雜，這讓學術圈與傳媒界的許多人難以接受此等寶藏竟是出自非洲人之手。他們建構出各種理論來解釋為何西非叢林中的帝國會有這種無比華美、鑄造精良的深浮雕黃銅飾板和身體比例完美的人物雕

像[9]。有一種說法提到歐洲人中最早與埃多人進行貿易（始於十五世紀晚期）的葡萄牙人，認為他們要不是教過當地工匠如何製作這類藝品，就是自己為貝南歷代歐巴鑄造這些青銅器。另一種說法則認為是某個不為人知的白人文明製作出這些青銅器，後來被貝南人民當作遺產接收；這種說法完全忽視展品上的人臉長相明顯是西非人種一事。還有人說這種工藝形式一定是從古埃及傳到貝南[10]。稍後出現另一個理論，說西非陸地上或外海某處是消失的希臘城邦亞特蘭提斯故址，而這些藝品是一群流浪希臘藝術家的創作。話說回來，也有專家學者認定貝南青銅是非洲本來的民族親手製作的傑作，反對這所有瞎猜胡想與目中無人的態度，這些學者包括考古學先驅之一的奧古斯圖・皮特・李佛斯（Augustus Pitt Rivers）[11]，但他們的觀點並不為世人普遍接受。

事實上，維多利亞時代晚期的倫敦人以及攻打摧毀貝南城的軍人，他們在歐洲人之中，甚至是在英國人之中都不是最早看到貝南藝術寶藏的人。學術界的辯論注意到此事，但一八九七年的新聞報導卻大多將其忽略。

歐洲地理大發現時代最初數十年間，來自葡萄牙與都鐸英格蘭的冒險者曾在一模一樣的地方看見歐巴王宮牆上同樣的飾板。第一支英國遠航船隊出發於一五五三年，由商

人湯瑪斯‧溫丹（Thomas Wyndham）[12]率領，成員包括年輕的馬丁‧弗羅比舍（Martin Frobisher）[13]，此人未來將率領同胞與法蘭西斯‧德瑞克（Francis Drake）[14]並肩對抗西班牙無敵艦隊。溫丹與部下水手深入內陸，對貝南城的建築留下深刻印象；他們還驚奇的發現當時在位的歐巴「能說葡萄牙語，這是他從兒時就學習的語言」。其他歐洲商人造訪貝南之後留下的記載同樣顯現這個西非超級大國讓他們嘆為觀止，這是一個高度組織化、軍事化、中央集權的王國，一個對自身力量充滿自信、有決心與歐洲人以平等身分做買賣的王國。一六六八年，溫丹出航之後又過百年，荷蘭作家歐弗特‧達波（Olfert Dapper）[15]在他概略性的旅遊記事《非洲地區確述》（Naukeurige beschrijvinge der Afrikaensche Eylanden，英譯書名為 Accurate Descriptions of the African Regions）中如此描述貝南城與王宮：

國王的王宮（或說宮廷）呈方形，與哈倫鎮（Haarlem）一樣大，被特殊的城牆完整圍繞，類似圍著市鎮的牆。王宮分作許多美輪美奐的宮殿、房屋、廷臣住宅，還包含數個華美的長方形長廊，與阿姆斯特丹的交易所差不多大小，其中特別大的一間底下由木柱支撐，從頂端到地面都鋪滿鑄銅，上面雕著他們戰爭勳績以及戰場

當湯瑪斯・溫丹在一五五三年啟航前往貝南，未來大英博物館所在的地方仍是倫敦北邊一片開放牧地，附近是小村托登罕宮（Tottenham Court），村名得自當地莊園大宅托登廳（Toten Hall），誰都無法想像任何偉大非洲王國的寶藏，有朝一日會被收藏在這英格蘭首都邊緣郊野之地。地理大發現時代的冒險者與貿易商販出海時並非懷抱殖民征服之志，而是希望與遙遠土地上的人民做買賣；只有在南美大陸與亞洲小島上，征服一事才會出現價值。來自非洲與亞洲的香料能在歐洲市場上賺得天文數字般的利潤，其中某些價格確實比等重的黃金還要昂貴，讓長途航海的極高風險變得划算。事實上，溫丹與手下許多水手就是在一五五〇年代與貝南做生意時死於致命的黃熱病。從一八九七年那場征伐往前推三百年，不論葡萄牙商人或英格蘭探險家都能毫無障礙的理解一件事：貝南是個足以創作美妙藝術、複雜而有深度的文明；但此事對於他們十九世紀的後代來說竟有種不可思議。

十五到十六世紀這些接觸的情況與一八九七年發生的事情本質大相逕庭，且貝南青

5 細節精緻的黃銅葡萄牙士兵
像，士兵舉起滑膛槍瞄準，
這是由十七世紀貝南金屬工
匠所鑄。

銅器本身竟也呈現早期接觸留下的痕跡。大英博物館館藏是海軍部當年數千件拍賣品中一小部分，其中有一件小型黃銅葡萄牙士兵像，很可能是歐巴雇用的傭兵。這名士兵身穿歐洲盔甲，正舉起滑膛槍瞄準。其他藏品上也可看到葡萄牙貿易商的臉孔，歐洲人的長相被描繪成臉部瘦長到誇張的地步，鼻子長、鬍子也長，標示他們外來者的身分。話說回來，他們在貝南藝術中的定位說明他們在貝南王廷的定位，也說明十五到十六世紀

6 十六世紀貝南王太后——埃蒂雅（Idia）兩副幾乎一模一樣的象牙面具其中一副。她如今是現代奈及利亞文化徽號之一，請注意她頭飾上所雕的葡萄牙水手像。

貝南的文化與強權政治。創作這些藝品所需的珍貴原料都是由歐洲人供應，數片貝南飾板描繪葡萄牙商人手執「馬尼拉斯」（manillas），這是彎曲的硬質黃銅棒，是這種金屬交易時使用的單位；「馬尼拉斯」後來變成一種貨幣型態，並象徵貝南與逐漸成長的大西洋世界之間的商業鏈接。

有兩副護胸面具（pectoral mask）可能是貝南藝術珍寶裡最驚人的一部分，據信它們呈現的是十六世紀一位王太后「埃蒂雅」（Idia）的面容，上面有關於貝南與葡萄牙商業夥伴之間關係的更多證據。學者認為現存這兩副幾乎一模一樣的面具出自同一位藝術家之手，他以高度自然主義的手法表現王太后神情中那不怒而威的權勢力量 [17]。埃蒂雅崛起於內戰之後，是手握重權的政治人物。埃蒂亞王太后的象牙冠冕頂端是一排有鬍子的小型人臉，全都代表葡萄牙商人，他們不僅是貝南的貿易對象，也更進一步證明該國與歐洲人之間互動關係成果豐碩，預告著全球化時代的來臨。

航海者的國度

如果我們能說一場席捲全球的浪潮確實有一個單一起始點，那麼地理大發現時代的起始點就是里斯本。貝南青銅與象牙上面出現的是葡萄牙商人的臉，而非西班牙人、法國人、荷蘭人或英格蘭人，之所以如此，原因有很多很多。第一，地理形勢有助於解釋葡萄牙人為何能在十五到十六世紀成為偉大航海家。葡萄牙海岸線面對的不是已有完整海圖的安全地中海，而是望之無垠且令人卻步的廣大大西洋。這樣的地理位置幾乎是在催促著葡萄牙水手出發前往無盡汪洋，鼓吹著這裡的國王去猜想汪洋盡頭會有什麼樣的財富與貿易商機，只要他們能跨越這遙遠距離。

航海技巧、導航科學與製圖學等技術在十六世紀都出現進展，幫助葡萄牙人成為對長途航行駕輕就熟的海上大師。一項關鍵性的發展出自里斯本造船工人處，他們發揮才華，並從錯誤中學習，設計出一艘適合長途貿易與探險的理想船隻，也就是體型小而易操作的卡拉維爾帆船（caravel）。

為什麼是葡萄牙而非它任何一個更富有的鄰居成為航海時代的主宰，這個問題還有一個乏味但重要的答案，那就是葡萄牙需要錢。這片小小領土的國王窮得不行，甚至無力自行鑄造錢幣；且鄰國西班牙才在一四六九年因

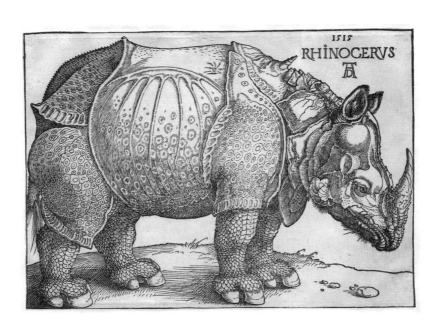

7 阿布雷希特・杜勒（Albrecht Dürer）[26] 創作於一五一五年的著名木版畫，主題是名為〈甘達〉（Ganda）的印度犀牛。這幅畫成為歐洲人對犀牛這種物種的標準印象，直到活犀牛在十八世紀抵達歐洲為止。

阿拉貢的費迪南（Ferdinand of Aragon）[1] 與卡斯提爾的伊莎貝拉（Isabella of Castile）[2] 王室聯姻而統一，如今國勢蒸蒸日上，葡萄牙對此自然也感到膽戰心驚。若能與非洲人做黃金生意，或是航行繞過非洲與印度人做香料生意，這樣的美夢何其誘人？於是一代又一代的葡萄牙探險家就這樣被刺激而誕生。

葡萄牙在非洲海岸的頭一個基地是休達（Ceuta），此地現在是屬於西班牙的自治市，卡拉維爾帆船從這裡出發，沿北非岸邊航行，每一次出航都走得比前一次更南邊一些，然後又轉向東邊。到了一四三〇年代，葡萄牙人已能設法越過博哈多爾角（Cape Bojador）；過去人們相信，船隻只要過了這處陸岬就再也遇不到能送它們回歐洲的風。

一四三〇年代稍後，葡萄牙人抵達阿爾金灣（Bay of Alquin），也就是現在的茅利塔尼亞（Mauretania）。等到一四六〇年代，他們已經到了西非海岸，在那裡建立堡壘，成為全非洲最古老的歐洲建築。從這處橋頭堡，他們得以進入非洲黃金貿易之流的源頭；光靠埃爾米那城堡（São Jorge da Mina）這個貿易站就讓葡萄牙王室收入翻倍。葡萄牙國王的頭銜與稱號已經不斷增加，而他在一五八〇年又在裡頭加上一個「幾內亞之主」（Lords of Guinea）的名號，這也難怪埃爾米那城堡的財富又能繼續資助航海事業，葡萄牙船隻在

一四九八年抵達印度，一五〇〇年又發現巴西。

這一切之所以能實現，並不是歐洲思想的成果，而是結合知識與技術而生的創新。

地理大發現時代最著名的事蹟就是造成一陣文化融合，但有個部分較少為人知，那就是造成這場文化融合的前提是奠基於另一場類似的思想匯聚。若要橫越茫茫無標記的大海，早期船隊必須依靠製圖學與天文學的發展，其中許多都是由伊比利半島的猶太人地圖製圖師率先使用，這些人為船隊畫出遠航所需的海圖。熱那亞金融業者與銀行家也是這大雜燴的一員，他們出力組織船隻建造與遠航糧食儲備等事務。此外，率領這些船隊的航海家也從伊斯蘭水手那裡學來新的導航知識。

瓦斯科・達伽馬（Vasco da Gama）[3] 於一四九八年抵達印度，這場偉大的航海成就於最後一段時間獲得一名阿拉伯領航員的襄助。這位不知名的阿拉伯水手是在馬林迪港（Malindi，位於現在肯亞海岸）受雇上船，利用觀星技術與手邊印度沿岸海圖，配合季風風向，引導達伽馬在兩個月後安抵卡利庫特（Calicut）[4]。船舶停於卡利庫特港之後，在這有如美夢成真的一刻，迎接達伽馬的不是印度代表團，而是一名來自突尼西亞的伊斯蘭商人，還用西班牙語咒罵他們侵犯這個原本由阿拉伯人與北非人主宰的貿易[5]。葡萄

牙人來得太晚，全球化時代的第一步早已在亞洲開展許久，遠在歐洲人開始來此占地盤之前。

葡萄牙與歐洲之外的遙遠地區接觸並進行探索，這讓它的經濟與文化從十五世紀後半葉開始改頭換面。長途貿易，此中獲得的財富，以及它賦予葡萄牙人（特別是里斯本人）的全新世界性眼光，這些事情改變的不只是葡萄牙人的經濟活動，更包括他們對於自我的認知。葡萄牙人約在一五一五年建起貝倫塔（Tower of Belém），今日它仍守衛著里斯本港；建造這座塔的目的是要炫耀該國的地理新發現與財源廣進的盛況，並將海外貿易在葡萄牙經濟中的核心地位昭告天下。塔的石工中包括一尊印度犀牛雕刻，而任何在十六世紀拜訪里斯本的人都會知道，這雕刻絕不只是依據旅人軼聞或業餘畫作所猜測出來的犀牛長相，而是對這種特定物種直接觀察所得到的結果。

經歷五百年來風化侵蝕，這隻犀牛仍在塔基朝向陸地那一側清晰可見，它的模樣是仿自一五一五年來到里斯本的那隻動物。此處說到的這頭野獸原本是古加拉特（Gujarat）[6] 蘇丹穆札法爾・沙赫二世（Muzaffar Shah II）[7] 贈給果亞（Goa）葡萄牙商站長官阿方索・德・阿布克爾克（Alfonso de Albuquerque）[8] 的外交禮物，阿布克爾克

又將犀牛轉獻與國王「幸運者」曼紐一世（Manuel I）[9]。一五一五年五月二十日，經歷一百二十天海上生涯，這隻可憐的動物終於在尚未完工的貝倫塔附近碼頭下船。羅馬帝國時代，犀牛與其他異域動物就曾被帶到歐洲，但里斯本港口這隻可是打從羅馬帝國傾覆以來，第一個活生生來到歐洲的異國獸類。過去千年歲月以來，在孤立封閉的歐洲人心目中，這類野獸已經成了幾乎像是神話那樣的存在。既然歐洲人對這種動物所知全部來自上古學者著作，葡萄牙宮廷也就往老普林尼（Pliny the Elder）[10]對犀牛生態的論著裡去找牠生活習性的資料。結果，曼紐國王在一五一五年六月初來乍到的犀牛跟他原本養在百獸園的一隻年輕印度象決鬥，測試普林尼所說犀牛與大象是永恆天敵的說法是否屬實。據說犀牛贏了，原因是大象在真正交手之前就逃之夭夭。

印度犀牛現身，巨大無比、活生生而且還會動，這讓里斯本人民驚異不已，而牠的名聲很快遠揚葡萄牙以外。消息傳得如此迅速，不到幾個月喬凡尼·賈科莫·佩尼（Giovanni Giacomo Penni）[11]的木版畫就出現在羅馬，不久後日耳曼藝術家漢斯·柏克邁爾（Hans Burgkmair）[12]做了一幅更詳細、結構更精確的木板畫，描繪這隻犀牛腳纏繩索。然而，要等到里斯本出現犀牛的新聞傳到日耳曼都市紐倫堡，藉由十六世紀最偉大

藝術家之一的一幅作品，牠的名聲才終於永遠刻印在歐洲人的記憶裡，不只成為葡萄牙全球探險的成就指標，還代表一個知識與探索的新時代。

杜勒從未親眼見過甘達，他憑靠的是住在里斯本一名日耳曼印刷商瓦林廷・費南德斯（Valentim Fernandes）所製作或取得的一幅素描[13]。費南德斯這幅素描被送往紐倫堡，杜勒據此創作出他那幅被複製轉賣數千次的著名犀牛木版畫。木版畫等於是美術界的古騰堡印刷術，這種革命性的科技讓原本價格高不可攀的東西一下子變得親民。多虧藝術家的驚人天份與他使用的媒材，杜勒筆下的犀牛甘達得以進入無數人腦海想像之中，一名史學家聲稱「沒有（其他）動物圖像曾在藝術界發揮如此巨大影響」[14]。

杜勒讓甘達的畫像永存不朽，但無奈甘達本身不能如此。曼紐一世在一五一五年十二月將甘達送往羅馬，當作獻給教皇利奧十世（Leo X）[15] 的禮物，利奧十世本人已經很風光的擁有一頭印度白象。甘達沒能抵達羅馬，載運這隻不幸動物的船隻在地中海遇上暴風雨，於義大利岸邊漏水沉沒；由於甘達是被鍊子綁著鎖在甲板上，牠也就跟著溺斃，從未成為麥第奇教皇百獸園的成員之一[16]。

異域野獸的來臨不僅引發歐洲知識菁英注意，更讓阿布雷希特・杜勒的藝術之眼與

生意想像力燃起火焰；此外，在那段時期製造訪問里斯本的來客也對該城中居民種類的多樣化嘖嘖稱奇。在十六世紀後期數十年間，里斯本已從歐洲邊緣荒僻之地一躍而為歐洲大陸最富多樣性與全球性的貿易都市，而里斯本的模樣也愈來愈能符合這個身分。來自非洲與亞洲的貨品和香料湧入這座城的大港，來自葡萄牙那多如繁星的貿易夥伴與貿易基地的人們也一樣紛至沓來。十六世紀後半的里斯本住著大量非洲人以及數目不明、血統混雜之人，這些人總數可能占有該城人口十分之一[17]。一五八二年，西班牙菲利浦二世（Philip II）[18] 某次訪問里斯本時，在給女兒的一封信裡提到他從窗口往外看，看見葡萄牙首都大街上有黑人舞者[19]。

一七五五年發生一場毀滅性的地震與海嘯，將這座文藝復興之城幾乎摧毀殆盡；若非如此，那現在能夠證明十六世紀里斯本多樣性的證據將會多不勝數。這場災難侵襲舊城大片區域，奪走數千人命，同時將葡萄牙政府官方檔案與里斯本大部分的物質文化一起消滅。

描繪當年城景的圖畫只有寥寥幾幅保存下來，其中最令人驚嘆的作品之一是一幅「國王噴泉」（Chafariz d'el Rey）的絕妙全景圖；這座噴泉過去曾矗立在塔古斯河（River

Tagus）附近的阿爾法瑪區（Alfama）。作畫者未留下名姓，他可能是在一五七〇年到一五八〇年之間的某時從低地國來到這裡。對於觀賞這幅熱鬧城市街景的現代人來說，印象最深刻的或許是畫中竟有許多非洲人。另一幅現存描繪「商人大街」（Rua Nova dos Mercadores）的畫作同樣是作者不明，作畫年代可能是在一五七〇年到一六一九年這段期間，畫中呈現各種不同社會階層的里斯本黑人居民日常生活，畫面中大約一半人物都是非裔。

在《國王噴泉》裡（見後頁），成為畫作標題的這座公共景觀噴泉位於敘事活動的中心。噴泉處有運水工人「阿瓜迭洛」（aguaderos）來來去去，這些里斯本黑人居民很可能是奴隸身分，從這裡將沉重水甕搬回他們主人家中，其中許多人依西非人的習慣將重物頂在頭上搬運。葡萄牙與西非之間從十五世紀中葉正式開啟奴隸貿易，但奴隸制度在歐洲出現的年代更早，且早已建立起來，文藝復興時期的葡萄牙除了黑奴以外還有白人奴隸，歐洲其他地方的情況也一樣。更何況，依據紀錄顯示，十六世紀晚期的里斯本有些過著奴隸生活的男女，他們祖先並非來自非洲，而是來自印度、巴西、中國和日本[20]。從十五世紀末到十六世紀，「奴隸」與「黑人」在一般人心目中還不是同義詞，要到後來才

變成這種情況。此外，因為奴隸贖身的事很常見，當時任何一幅街景上的黑皮膚人物都可能包括自由身分的男女以及仍是奴籍的人；《國王噴泉》裡其他一些黑人角色，例如船夫和路邊商販，或許就是這樣。畫裡最不可思議的黑人人物大概是一位聖地亞哥騎士團（Order of Santiago）團員，此人騎駿馬、配寶劍、身穿大袍與其他高貴衣飾。依據當時留下的紀錄，證明確實有三位與葡萄牙宮廷有關係的非洲人得以進入這限制嚴格的騎士團，而比較有錢有學養的非洲人在首都街道上也不是稀奇風景。這時代住在里斯本的非洲人包括大使、年輕貴族甚至是王子，他們來自那些成為葡萄牙貿易夥伴的非洲社會。

舉個例子，西非剛果王國（Kingdom of Kongo） [21] 國王就把王族中一些年輕男性成員送來葡萄牙，接受歐洲語言和天主教信仰的教育 [22]。

葡萄牙與其非洲貿易夥伴間關係之緊密還可從兩個地方看出，一個是進入里斯本的非洲藝術品，另一個是葡萄牙畫作細節處描繪的非洲物產。多蒙一七五五年降臨里斯本那場浩劫所賜，這些東西現存數量也甚稀少，它們的範圍上至令人嘆為觀止的無價工藝成就，下至水手當作紀念品帶回來的粗糙小玩意兒。葡萄牙對非洲貿易紀錄存放於幾內亞公司（Casa da Guiné），如果這間建築物沒有毀於那場幾乎有如聖經末日般的大災難，

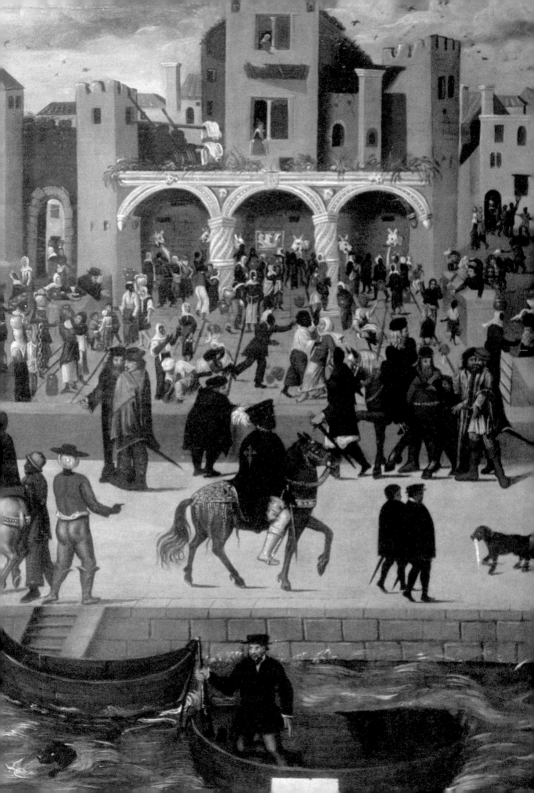

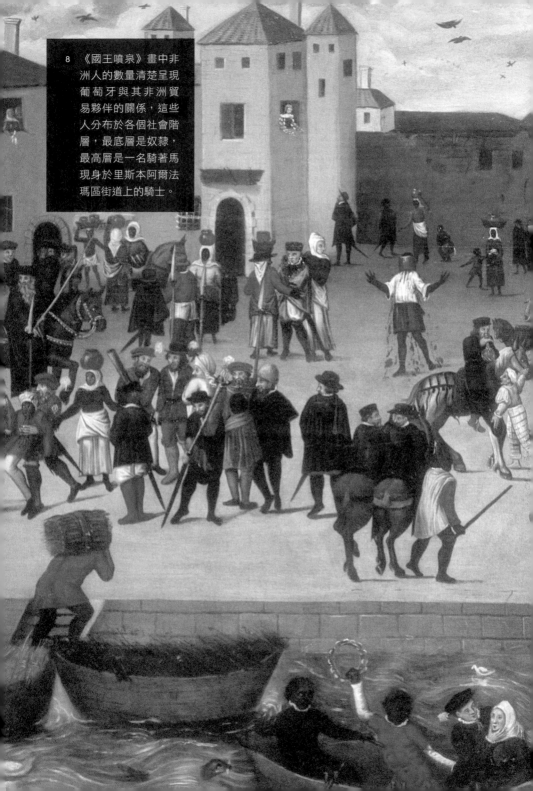

8　《國王噴泉》畫中非
　　洲人的數量清楚呈現
　　葡萄牙與其非洲貿
　　易夥伴的關係，這些
　　人分布於各個社會階
　　層，最底層是奴隸，
　　最高層是一名騎著馬
　　現身於里斯本阿爾法
　　瑪區街道上的騎士。

我們就能知道更多更多關於這些物品本身的故事，它們的來源，以及在葡萄牙社會中的定位[23]。

那些最貴重最見功夫的藝術品，是貝南、剛果及今日象牙海岸等地區諸王送來里斯本的外交禮物，其中留存至今最精緻的藝品通常都是象牙雕刻，是出自技藝純熟工匠手中水準卓絕的作品。貝南象牙，不論是粗料或是被這些藝術家加工過，都是用來交換黃銅馬尼拉斯與其他歐洲貨品的藝術產品。貝南金屬匠人公會出產藝品屬於歐巴王廷獨有，黃銅飾板、頭像與雕像出口也遭到嚴格禁止，因此埃多工匠能製作來賣給歐洲顧客的奢侈品就只剩下象牙雕刻。某種程度而言，維多利亞時代晚期英國藝術機構與大眾之所以對於貝南青銅的技術品質與藝術才華如此難以置信，早先的金屬藝品出口禁令也是原因之一。

貝南的象牙雕刻師似乎將自己這個時代的新全球化現象視為商機，剛果和象牙海岸的匠人也是如此。為了獲得最佳利潤，他們開始創新出奇，特別打造專門用來出口到葡萄牙的象牙雕刻物件。創作這些非洲象牙藝品的工匠老手從未踏足歐洲，但他們卻能在作品中刻意迎合歐洲人的品味。從那時期鹽罐上所雕的人物衣著與臉部特徵可以看出他

9 一個精緻且頗富奇趣的象牙鹽罐，製作者是貝南工匠，但雕刻主題卻是歐洲人以及實現歐洲與西非之間商貿活動的航船。

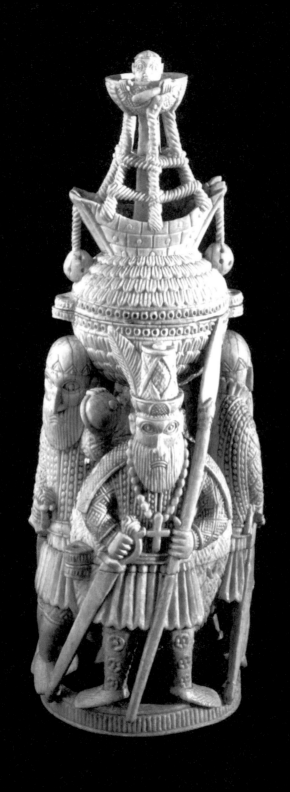

們不是非洲人而是歐洲人，這些人物配戴基督教的十字架，且臉上長著長鬍子。這些象牙商品的設計似乎是以葡萄牙人自己帶去非洲的繪畫為基礎加以仿效。某些西非工匠對葡萄牙客人的喜好與文化瞭若指掌，他們甚至能將葡萄牙符號與徽紀融合到自己的設計裡面，十六世紀貝南與象牙海岸出產的象牙號角（稱做「歐立凡特」〔oliphant〕）上面常刻著葡萄牙王室阿維斯家族（House of Aviz）[24]的家徽。

文藝復興時期很多歐洲人都擁有非洲人創作的藝術品與器物，其中就包括阿布雷希特・杜勒，他所在的時代是一個愈來愈認識這個世界的時代，而這也引發他的無盡熱情。杜勒遍遊歐洲各地，以重新構想藝術家應扮演的角色為職志；其他文化所呈現的視覺形象對他來說有磁鐵般的吸引力。他雖然不曾在里斯本親眼看到犀牛甘達本尊，但他擁有的一些器物非常可能是通過葡萄牙首都進到歐洲。我們所知屬於杜勒的工藝品中包括好幾個象牙鹽罐，這些鹽罐如今已經丟失，但據信它們是由象牙海岸頂級象牙雕刻師公會出品[25]。杜勒可能是一五一九年前往安特衛普時買下這些藝品。

入侵者與掠奪

犀牛甘達在里斯本靠岸踏出第一步的四年後，一隻西班牙遠征隊在墨西哥南部猶加敦半島的海灘登陸，接下來兩個世界的相遇是人類史上最悲慘的災劫之一。

西班牙人擊敗墨西哥文明（也就是阿茲特克文明）一事，傳統上人們都是透過西班牙征服者自己在一五二〇年代留下的那些自私自利、自我神祕化的史事紀錄來審視這段歷史[1]。現在，埃爾南·柯提斯（Hernán Cortés）[2]與西班牙征服者所描述的美洲征服史已經飽受批評，成為學界下不少功夫去重新評估的對象，其中很可能有太多美化的部分，誇大宣傳西班牙入侵者的勇氣、活力與不屈不撓，並刻意對阿茲特克人試圖保衛自

己世界時所展現的機智視而不見。傳統記載也誇張了阿茲特克民族文化被抹消的程度，不論是在征服過程中，或是在那之後大批西班牙殖民者與教士抵達墨西哥的時期內。西班牙與阿茲特克帝國在十六世紀的會面是世界史上少見的災難，這點殆無疑義，但即便如此，那兒仍出現了某種程度的文化保存與文化合成現象。所謂「偉大文明之死」的說法一向都有危言聳聽之處。

往前一百年，一四〇二年發生另一場征服事件，當時卡斯提爾王國入侵加那利群島（Canary Islands），整件事情從登陸、戰鬥到鞏固統治權幾乎用掉整個十五世紀。當地原住民關却人（Guanche people）有數千人遭殺害或奴役，其他人展開一場漫長且終究無用的戰爭來對抗卡斯提爾武力，而其中有許多死於歐洲人帶來的疾病。類似的事情也發生在一四九〇年代和十六世紀最初十年，那時西班牙征服了古巴和伊斯帕尼奧拉（Hispaniola）等加勒比海島嶼，他們同樣把島上土著當作奴隸，以極其暴虐的手段對待他們。加那利群島、古巴、伊斯帕尼奧拉，這些被征服島嶼上的西班牙居民是現代意義下第一批所謂殖民移居者（colonial settler）；他們發現，藉由在遙遠殖民地取得土地和奴隸，他們可以創造自己的命運，大幅改寫他們在故國原有的社會地位。甘蔗這種作物



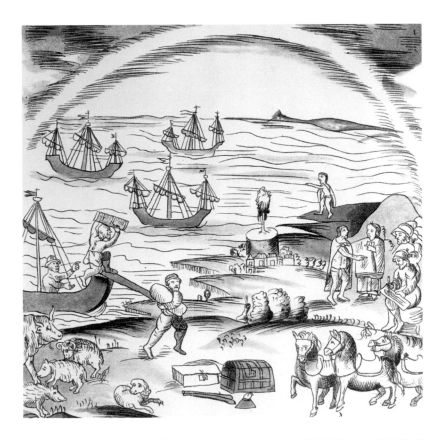

10 阿茲特克畫家的作品，描繪西班牙征服者在一五一九年登陸的情景，繪於事件發生數十年後。出自《佛羅倫丁手抄本》（*Florentine Codex*）卷十二。

被引進加那利群島，也被引進在一四五○年代成為葡萄牙殖民地的馬德拉島（island of Madera），接著被帶進來的就是非洲黑奴，一個體制在此時開始發展，這個體制將要塑造新世界大片區域的未來。西班牙的加勒比海殖民地之所以財源滾滾，不只是靠經濟作物收成，也靠古巴發現的金礦；這場天賜好運讓西班牙人能把他們在加勒比海擁有的土地當成從舊世界到新世界的橋頭堡，以此做為起點，展開一場整個大陸規模的征服戰。

一五一七年，弗朗西斯科·埃爾南德茲·德·哥多華（Francisco Hernández de Córdoba）[3] 踏出了第一步，他從西班牙古巴總督迪亞哥·維拉斯貴茲·德·奎利亞爾（Diego Velázquez de Cuéllar）[4] 處取得特許，從西班牙西印度群島出航前往猶加敦半島探查。隊伍旅途中，西班牙文明與馬雅文明之間發生一場短暫卻暴力的接觸。哥多華遠征目的不是為了入侵或征服，而是要活捉當地人民運回古巴當奴隸；就這方面而言，此事延續了西班牙在加勒比海的傳統政策而非有所變革。然而，如同預兆一般，哥多華卻趁此機會正式宣告猶加敦為卡斯提爾女王胡安娜（Juana of Castile）[5] 與其子卡洛斯國王（Carlos）[6] 領地[7]。一四九二年十月十二日，克里斯多福·哥倫布（Christopher Columbus）[8] 首度踏足巴哈馬群島的瓜納哈尼島（Guanahani）時也做了同樣的事，讓西

班牙王室旗幟飄揚在這一小隊西班牙人頭頂上。

維拉斯貴茲‧德‧奎利亞爾在一五一八年又派他的姪子胡安‧德‧格里哈瓦（Juan de Grijalva）⁹，率領一支較有武裝的隊伍遠征墨西哥，但這次行動一部分目的仍然是為西屬古巴的種植園取得奴工。格里哈瓦和部屬在科蘇梅爾島（Cozumel）上岸，看到當地有發展中的文明證據，例如石造建築和石製與陶製的動物形象。西班牙人此時確信古巴與伊斯帕尼奧拉以西的陸地並非島嶼，而是廣大陸塊的一部分。格里哈瓦的屬下在其他地方接觸到住在海邊的托托納克人（Totonac people），這些人說自己是一個叫做「墨西哥」的帝國之臣民。哥多華與格里哈瓦都帶著少量黃金回到古巴。隔年，一名西班牙下級貴族與職業軍人之子埃爾南‧科提斯啟航去見識見識這個阿茲特克帝國，當時他的行為已經完全是私人行動，他沒有得到官方許可，且這場遠征完全與總督奎利亞爾的意旨相左。總督發覺自己錯估了科提斯，但為時已晚。

雖然科提斯傳奇不可輕信，其內容大部分都是科提斯自己編造，但我們可以確定的說他是有史以來最狂妄的賭徒之一，此人只帶了六百部下、十四匹馬和十四座加農砲，然後就去侵略一個數百萬人口的大帝國¹⁰。科提斯與他的心態都是時代產物，背景可以

回溯到對古巴與伊斯帕尼奧拉島的殘暴鎮壓，對加那利群島的入侵與殖民，甚至是更早之前西班牙本身的收復失地運動（Reconquista）這些一波又一波擴張與無止盡的戰爭。科提斯不僅狡猾、裡外不一，且為達目的可以徹底不擇手段。孕育出科提斯與他許多屬下的這種文化，灌注他們一種強烈的優越感，也就是基督徒相對於異教民族的優越性，不論對方是加勒比海彈丸小島上的部族，或範圍涵蓋整片大陸的大帝國子民。科提斯登陸猶加敦的目的不是為了掠人為奴或探查一處所知不多的海灣，而是侵略。

載運科提斯與遠征隊的十一艘船在一五一九年二月抵達目的地，靠岸地點附近後來出現了維拉克魯茲市（Veracruz）。隊伍在海邊紮營，花了三個月蒐集資訊，打聽到內陸地區有一座大城，是一個偉大帝國的中心所在。他們也聽說一些有關皇帝蒙特祖馬（Moctezuma，這是西班牙人對他的稱呼）[11] 的消息。科提斯與在他之前的胡安·德·格里哈瓦一樣接觸到托托納克人，從他們那裡知道更多關於阿茲特克帝國的情報。不到幾週，蒙特祖馬派來的代表團抵達西班牙營地，任務是調查這些外人及其來意。幾名繪圖員（在阿茲特克語文納瓦特語〔Nahuatl〕中稱為「特拉魁羅」〔tlacuilos〕）從帝國首都納瓦特爾前來，身負的指示是畫下外來者、他們所帶裝備以及帶來的動物的模樣。阿茲特

克人沒有拼音文字，而是把象形符號融入稱作「手抄本」（codices）的卷軸和書本內容裡頭；這些文件是文化表達的一種關鍵型式，它們本身在阿茲特克複雜信仰體系裡就可被視作神靈化身。一五一九年，在毀滅性的衝突發生前夕，這種極複雜精密的藝術傳統成為兩種文明之間溝通媒介[12]。

八月，西班牙人往內陸進發，朝阿茲特克首都特諾奇提特蘭而去。在科提斯日益逼近的過程中，阿茲特克人完全料想不到他們的帝國正面臨威脅。他們的複雜文明擁有豐富藝術創作和壯觀無比的建築成就，由一套繁複曆法和一個繁密但嗜血的宗教信仰訂定社會運作的節奏，人們還試圖透過宗教來理解宇宙、理解自身在宇宙中的定位。阿茲特克人從未發展出輪子，也不使用任何馱獸，這情況在歷史上很出名；但真正讓他們在科提斯面前不堪一擊的是這個帝國的結構。

阿茲特克帝國在十六世紀早期還很年輕，建國只有百年。然而，第九任皇帝蒙特祖馬卻治理著不少懷有貳心的臣民，某些是不久前才被併吞進帝國，對他們的統治者維持仇視態度。這個諸多異類民族的脆弱結合是由一套一年兩度的進貢體制來加以整合，而這又引發更多民怨。臣民與皇帝之間缺乏真正效忠關係，西班牙人以毫不留情的精準度

11 《科提斯攻下特諾奇提特蘭》（*The Taking of Tenochtitlán by Cortes*），十七世紀一位不知名畫家的誇大作品，描繪歷史上最慘烈的一場征服戰。

利用這個要害。這些心懷不滿的部族中以特拉斯卡拉人（Tlaxcalans）對帝國最為仇視，他們不是阿茲特克人的正式臣屬而是世仇，其地盤被蒙特祖馬的領土徹底包圍。特拉斯卡拉人起初與西班牙人敵對，但後來雙方卻結成聯盟對抗阿茲特克人，這對他們來說真是一失足成千古恨。科提斯在一五一九年十一月十二日抵達特諾奇提特蘭，麾下部隊因為加入新盟友的軍力而大幅擴充。

特諾奇提特蘭建造在特斯科科湖（Lake Texcoco）中央，用一套人工搭建的堤道網絡連接城市各區、連接城市與湖外陸地。城中住了大約二十萬人，這規模很可能比當時任何歐洲城市都要大。如今它留下的唯一痕跡只存在於西班牙征服者的記載中，以及寥寥幾條後來被方濟會（Franciscan Order）[13] 教士記錄下來的阿茲特克人口述資料。它曾是前哥倫布時代最令人歎為觀止的大都會，而它的廢墟與遺跡現在都被壓扁在摩登墨西哥市那龐大的水泥足印之下。

科提斯與蒙特祖馬就是在其中一條堤道上會面，西班牙兵力約介於四百到五百人之間，背後是大約六千特拉斯卡拉人以及數百托托納克人。蒙特祖馬與其近臣在此時瞥見了卡斯提爾刀劍鋒芒，以及閃耀的鋼製盔甲，據說他們最感到不可置信的是西班牙人所

騎的馬，也有某些記載說西班牙人帶著的戰犬（可能是某種獒犬〔mastiff〕）一樣使他們驚奇萬分。接下來這段奇怪的時間裡，西班牙人被當作上賓款待，蒙贈厚禮；任何有價值的東西如果沒被當成禮物送給他們，他們就偷。科提斯與部下受邀住進皇宮，在那裡將蒙特祖馬擄為人質，透過這個階下囚皇帝統治帝國將近半年。

一五二〇年四月，第二支西班牙遠征隊抵達墨西哥，引發西班牙人之間內鬥，逼得科提斯不得不離開特諾奇提特蘭。他離開之後，留下來的西班牙征服者在一場活人獻祭儀式中大肆屠殺阿茲特克豪門貴冑。等到科提斯回來，蒙特祖馬被廢位，且最終遭到殺害，不過他死時的情況如今已無法確知。西班牙人與其盟軍試圖逃離特諾奇提特蘭，但遭到伏擊，許多西班牙人在特斯科科湖中溺斃，因為口袋裡裝太多搶來的黃金而被拖著下沉。六個月後，西班牙人與特拉斯卡拉盟友回來發動圍城，此時反抗勢力已經遭到西班牙人帶進來的疾病所削弱。特諾奇提特蘭被攻陷時已有部分遭到摧毀，街道上死屍將近十萬具，更多居民在隨之而來的掠奪活動中淪為刀下亡魂。

面對西班牙人時，蒙特祖馬軍隊用的武器是打製出來的石刃，他們的箭簇不是鍛造金屬而是用火烤硬的木頭。他們一開始試圖用自己儀式化的作戰方式對抗西班牙人，但

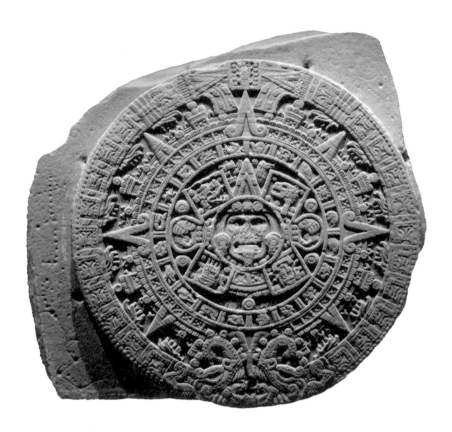

12 「阿茲特克五時代石」（The Aztec Stone of the Fiver Eras），
上面精雕細琢各式各樣象形文字與象徵符號，是西班牙征
服後留存下來最具代表性的阿茲特克藝品之一，它在宗教
與文化上的功用至今未能完全確知。

這在西班牙征服者面前根本不堪一擊；對方可是騎兵，在十六世紀有如同現代戰車般的威力。然而，就算在軍事上處於劣勢，他們光憑人海戰術就能阻止征服者，甚至足以抵擋在科提斯麾下一同前進的那些特拉斯卡拉人。決定勝敗的要素在於征服本身所造成的純粹文化衝擊，以及西方疾病導致的悲慘後果；這些疾病中影響最大的是天花，這種病毒在歐洲很普通，但阿茲特克人對此卻沒有一點點抵抗力。

非洲黑奴法蘭西斯科・伊格亞（Francisco Eguía）在一五二○年踏上猶加敦半島東岸，據說上岸之後不久就死於天花。人們相信就是他無意間將天花從舊世界帶到新世界，而他本身也是那個全球化時代發展之下的產物。他身上藏著的疾病開始不受控制的在完全缺乏免疫力的人群中傳布，西班牙人與後來當地人所寫的編年史都留下駭人史料，記錄阿茲特克人大批大批死於病魔。一名親眼見到當時情況的西班牙教士寫道：

天花開始襲擊印地安人之後，在他們之中成為極大的病害，陸地上各處都是，大部分省分裡有一半人口死亡……他們一堆堆的死去，有如臭蟲。其他許多人死於飢餓，因為他們既然都同時發病，就無法彼此照顧，也沒有任何人能給他

們麵包或其他食物。很多地方有這樣的事，一間房子裡所有人都死了，人們無法掩埋大量死者，於是就把房子直接打塌，以減低屍體散發出的臭味，結果他們的家就變成他們的墳墓[14]。

科提斯與部下滿心想的都是黃金，對阿茲特克人的苦難視而不見，也沒想過要去理解他們所戰勝的這個文明的文化與藝術內涵。特諾奇提特蘭圍城與攻城期間，以及之後發生的破壞裡，大量原住民藝品遭到掠奪，城市也大部分被毀壞。西班牙人對阿茲特克人普遍的活人獻祭行為本已感到厭惡，然而厭惡之情日益高漲，引發西班牙征服者之間更強烈的宗教傳教意識，讓他們以宗教為動機進行更大規模的破壞。話說回來，在科提斯無止盡追求更多財富與個人名聲的征戰過程中，他也確實知道阿茲特克藝術品能被當作某種異國風情道具。為了討好西班牙國王卡洛斯五世，他運了三船墨西哥的藝術品、其他儀式用品與日用物品回歐洲，其中一批藏品被杜勒看見，此人眼光之好奇與心靈之開放大概超過當時其他任何藝術家。杜勒在一五二○年八月二十七日的日記裡寫道：

我看到從黃金新大陸帶回來獻給國王的那些東西，一個一噚寬的純金太陽，一個同樣大小的純銀月亮，還有兩間房間擺滿當地人民的盔甲，他們各種樣式的有趣武器、挽具和標槍，非常奇怪的衣物、床鋪，以及各類日用的奇特器物……我一生所有日子裡見過的東西，從未有什麼能像這些事物一樣使我心悅，見到其中美妙的藝術作品，為異域之人那精妙的天賦本質而讚嘆，此處我實在無法將心中所想盡皆表達[15]。

杜勒在安特衛普看見這些器物，他對它們奇異本質所感到的驚愕，以及對阿茲特克人創造力的讚譽，都是從他藝術感性中所流露的；但另一方面，和其他所有面對這些器物的人一樣，它們所激發出的不可思議感也出自一項認知，那就是歐洲人在兩年前還對創作它們的那個民族一無所知。對於十六世紀早期的歐洲人來說，這些展覽品是一個全然陌生文明的工藝產物，聖經與古典文獻通通都對那個民族出身的所屬大陸隻字未提。

就算西班牙人是勝利者，他們與新世界偉大文明的接觸，也對舊有信仰體制與時人所接受的知識體系造成極大衝擊。

杜勒看到的大部分器物今日都已散失，阿茲特克藝術與工藝品的保存率低得令人悲傷。

羽毛馬賽克拼貼畫可能是墨西哥藝術中最高度發展的一種藝術型態所孕育出的成果，而它們被保存下來的機會小之又小，但其他數千件沒那麼脆弱的物品則是毀於別的原因，貴金屬製品常被熔掉，貴重寶石則從原本鑲嵌處被挖走。有一件倖存下來的珍品被稱作「雙頭蛇」，現藏於大英博物館，它的本體是木雕，上面用植物樹脂精心貼滿了細小方正的土耳其石，並用小片亮白色貝殼製作成蛇的牙齒，用紅色海菊蛤（thorny oyster）殼做出兩張嘴巴。藝品本體被大約兩千片個別獨立的土耳其石平面石片徹底覆蓋，當每一片小碎片各自反射光

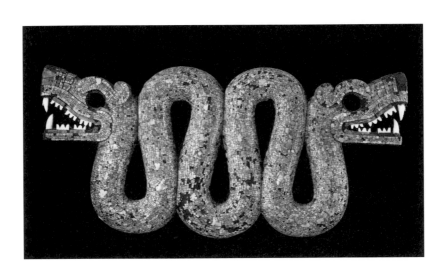

13 「雙頭蛇」，阿茲特克文明現存最偉大的寶藏之一，木雕本體上覆以土耳其石鑲嵌工藝，它可能是蒙特祖馬皇帝送給西班牙征服者埃爾南‧科提斯的禮物之一。

芒，就能形成波光靈動的效果，整條蛇彷彿活動了起來[16]。土耳其石的價值在阿茲特克人眼中高過黃金，但卻引不起西班牙人的興趣，這很可能是雙頭蛇能被保存至今的原因。

雙頭蛇是同類藝品中唯一現存的例子，它原本在宗教與儀式上的功能如今已不能確知。它可能是蒙特祖馬自己儀式禮服的一部分，用帶子繫在胸前；又或者，這條蛇可能是被舉在杖端的儀式用具。話說回來，不論是怎麼把它用作飾品或禮器，所有觀者對它的象徵意義都能一目了然。這件器物滿盈著阿茲特克信仰體系的中心概念「二元性」，蛇不僅有雙頭與多重象徵含意，它說不定還是複合生物「蛇鳥」或說「羽蛇」，代表著阿茲特克神明奎札科塔（Quetzalcoatl）[17]。蒙特祖馬或許相信科提斯是奎札科塔的化身，這個想法最後造成天大災難[18]。

改名為「新西班牙」（Nueva España）的墨西哥成為西班牙國王領土，也被納入天主教教會懷抱。科提斯幾乎立刻就展開工程，重建特諾奇提特蘭為一座基督教首都，將蒙特祖馬的國度成功抹消。城市中央原本聳立著主要廟宇群，西班牙人在原址蓋了一座大教堂。經歷過征服戰與天花肆虐，我們只能推測活下來的阿茲特克人數量有多少，而這些人又必須面對第二次征服，且這次是精神與文化層面的征服。搶奪金器所得收穫逐漸

減少，但此時西班牙人又在薩卡特卡斯（Zacatecas）發現銀礦，於是更進一步加強對這區域的控制。從一五四〇年代起，礦區帶來的財富引發西班牙人移民潮，也讓西班牙王室抱注更多資金進入新領土。新西班牙的銀礦財是墨西哥行政體系經濟基礎，而這體系又支持著各個修會推展事業，目的是讓被征服者全面改信，在此地建立天主教信仰。

不論是西班牙征服者，或是蜂擁而至墨西哥的方濟會、思定會（Augustinian Order）[19]與道明會（Dominican Order）[20]修士，都以無限狂熱的精神致力消滅阿茲特克宗教。征服戰之後不到十年，被推倒的偶像已有兩千尊，五百座神廟遭到摧毀[21]。新教堂蓋在神廟基址上，有時用的就是神廟拆下的石頭，記錄阿茲特克歷史並傳遞文化的象形文字書籍「手抄本」也被送入火堆。為了斬草除根，繪圖員「特拉魁羅」與祭司階級工作的學院遭到關閉。

中部美洲人民在十六與十七世紀改信的情況被視為天主教傳教事業輝煌功績。這靈魂救贖的規模如此龐大，儘管各地迅速動用地方勞力建起新教堂，並用熟習歐洲設計風格的地方畫師加以彩繪，教堂空間仍舊不足以容納新入教的教徒。為了讓全體阿茲特克人改換新信仰，西班牙教士會先致力向有錢貴族家庭成員傳教，也就是那些在族人中最

有影響力的人；他們的關注對象也包括年輕人，認為這些人尚未像雙親那樣在傳統中長大，所以容易被說服改變信仰。

方濟會、思定會與道明會的修士，這些新西班牙精神上的征服者，其中許多人對於傳教之容易感到不可思議。阿茲特克人接受新信仰的意願似乎高得出奇，雖然還是有人擔心改信的人會不會只是表面功夫，背後依舊私下崇拜舊神。某些教士開始覺得大部分改信者都不真誠，他們注意到傳統巫醫與預言者還在活動，特別是在遠離西班牙勢力中心的偏僻鄉野地區。為了消去阿茲特克宗教最後殘跡並驅走異教神祇，教士們得先讓自己有能力判斷哪些原住民習俗與傳統具有基督教所謂的「崇拜偶像」性質，他們為此必須更加了解自己想要消滅的這種宗教和這些文化習俗。到了一五三○年代，一些比較精明的教士（尤其是方濟會的教士）開始明白早先被摧毀的那些手抄本，竟是理解阿茲特克宗教之鑰；他們仔細檢驗留存下來的手抄本，盤問阿茲特克祭司，並找來「特拉魁羅」解釋與解譯手抄本上的圖畫與象徵符號[22]。

來到新西班牙的方濟會修士之一是伯納第諾・德・薩阿貢（Bernardino de Sahagún）[23]，他在一五三六年協助創立皇家聖塔克魯茲特拉鐵洛科學院（Colegio Imperial de Santa Cruz

de Tlatelolco），宗旨是研究納瓦特語以及訓練原住民成為教士。薩阿貢學會納瓦特語，數度遠行前往鄉間，與當地人一同生活，並增加自己對阿茲特克文化的認識。他還起用一群原住民藝術家與翻譯者，與他一起著手創作一部圖文並茂的阿茲特克文化紀錄，最後的成果就是整整十二卷的龐大著作《新西班牙諸物誌》（Historia General de las Cosas de Nueva España）。

薩阿貢《諸物誌》現存最有名的版本藏於佛羅倫斯倫圖書館（Laurentian Library），此書後來因此被稱為《佛羅倫丁手抄本》。這套巨著內容包含文字與圖像，呈現阿茲特克人民被征服之前與征服戰期間的信仰、崇拜的神靈、風俗習慣及世界觀。書內文字有西班牙文和納瓦特文雙語版本，但並非通篇皆是如此。第一卷概略介紹阿茲特克人的二十一名神祇，這是西班牙人非常難以理解的一個主題；每個神都有文字敘述與畫像。後面幾卷記載慶典與儀式、各個神明的源起故事、預兆與迷信在這個宗教裡扮演的角色、西班牙人來臨之前普遍存在的政府形式，以及貴族的習慣和休閒娛樂。第十二卷是以阿茲特克角度記錄的征服過程，依據的資料是薩阿貢在一五五三年到一五五五年之間親自蒐集得來。雖然被薩阿貢居中處理過，但《佛羅倫丁手抄本》的確給了一群人機會，

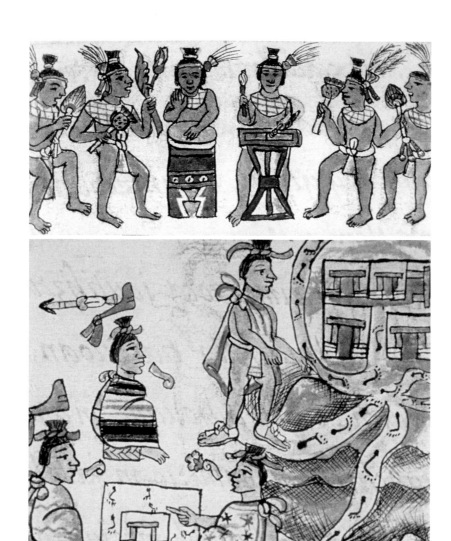

14 15 《佛羅倫丁手抄本》第九卷的圖繪，上圖是阿茲特克音樂家表演，下圖是人物審視地圖。這些圖像出自阿茲特克藝術家之手，他們與方濟會修士伯納第諾·德·薩阿貢一同工作。

這些人在科提斯可疑且高度選擇性的紀錄中被消音，但此處卻有機會得以出聲；該書以及十六世紀製作的其他手抄本中最耀眼也最美麗的部分就是圖畫，而這些圖畫也能將原住民的聲音呈現得最為清晰生動。

征服戰以及之後數十年間造成的毀壞無可置疑，但歐洲與阿茲特克兩種文化之間有時會突然發生近距離接觸，彼此間產生某種程度的對話與互相適應，正如這些手抄本所示。「死神節」是留存下來的阿茲特克文化裡最具活力也最顯眼的一個，這項傳統藉由融合天主教諸聖節（All Saints Day）與諸靈節（All Souls Day）傳統而能繼續存在。它在今天的名字叫做「亡靈節」（Day of the Dead），是現代墨西哥全國性的節日，本質上仍有一部分維持著前殖民時期與異教的特質：紀念已逝祖先的靈魂、骷髏頭的象徵含意、用食物與花祭拜亡靈，這些都不是天主教教義，而是阿茲特克信仰體系依然存在的相似事物，在亡者的後裔手中續命五百年。骷髏面具「卡拉維拉」（calavera）已經是亡靈節的普遍象徵，且日益成為國際公認的墨西哥現代文化代表符號。

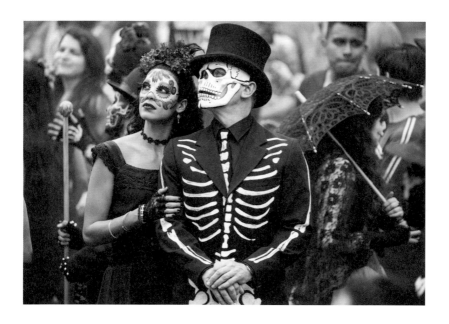

16 亡靈節與抽象化的骷髏頭「卡拉維拉」如今是國際公認的現代墨西哥象徵，但亡
靈節源頭可追溯到阿茲特克人的宗教信仰。此處是電影《惡魔四伏》（*Spectre*）
開頭處扮演「卡拉維拉」的詹姆士·龐德。

為征服辯護

在任何一個社會裡，地理大發現時代的受害者與勝利者都無法維持原樣。西班牙也變了，從新世界搶回來的大量金銀讓它成為歐洲最富有的國家。人們說，征服過程中的殘暴手段是必要的，因為這樣才能傳揚基督教。雖然宗教法庭（Inquisition）無所不用其極的捍衛西班牙天主教信仰純正性，但也無法阻止思想與文化發生交換。

縱然西班牙以侵略性的態度向世界其他地區輸出它的文化與信仰，但它並不因此免於受到外地輸入的文化影響。在西班牙教會的精神腹地托雷多（Toledo），文化相遇、相混融，於是創造出某些震古鑠今的歐洲藝術頂級作品。此處我們以一位有遠見卓識者的

作品為例，他的風格、畫面所展現的力量比起他所處的時代超前數百年。此人在克里特島降生，原名多梅尼科・迪奧多可布洛斯（Doménikos Theotokópoulos），但西班牙人稱他為艾爾・葛雷科（El Greco）[1]，「希臘人」。葛雷科使用希臘東正教（Greek orthodoxy）的藝術傳統，以及義大利格調主義（mannerism）奇特的扭曲與比例不協調的造型，而他最大的成就就是將這些影響結合起來，成功表達十六世紀托雷多宗教文化的狂熱激情。

他在一五九六年開始創作一幅戲劇化的城景，城市在烏雲密布的天空下被光芒照耀得清楚明白，如一座靈視幻境中的神聖堡壘，上帝的威權在此處昭昭然呈現於西班牙教會之前。天際線上高聳著托雷多大教堂的尖塔，葛雷科就是為了這座大教堂畫出他畢生最精采傑作之一。

葛雷科有一幅作品《脫掉基督的外衣》是為了大教堂聖器間所畫，此處是教士主持彌撒之前換上祭服的場所，也因此葛雷科選擇基督被扯掉外袍的情景為題材確實恰當。這幅畫如今仍掛在原處，我們從畫中看到的是基督在釘十字架前身上外衣被扯下的那一刻。若論誰能活靈活現記錄下天主教西班牙對於基督受難過程那殘忍的恐怖是多麼熱切著迷，無人能與葛雷科相提並論。畫中景象未曾見血，但外袍那深而濃烈的紅是種象

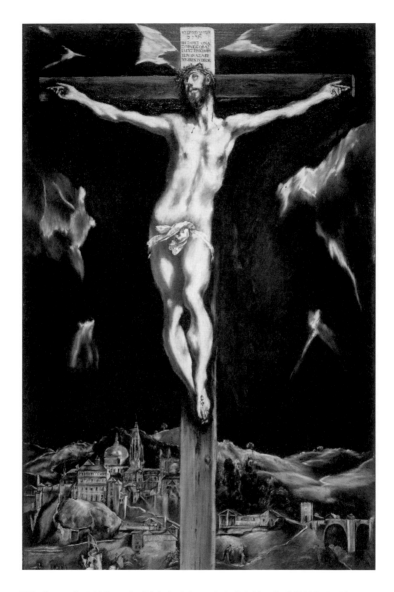

17 艾爾‧葛雷科使用強烈的顏色與誇張的肢體比例，將受著苦難的基督孤獨一人置於暴雨將置的天空之前。托雷多矗立於背景中，葛雷科一生中有四十年在此度過。

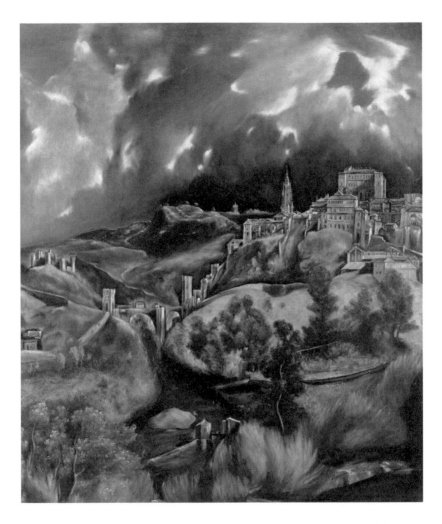

18 《托雷多一景》（*View of Toledo*）是艾爾·葛雷科現存兩幅風景畫的其中一幅，他在圖中將這座城重新布局、重新想像成一座天界的基督教堡壘，暗示出十七世紀早期充斥於該城的虔誠宗教氣息。

徵，提醒我們將要加諸於基督肉體上的暴力，提醒我們釘十字架是一場血祭，猶如被西班牙征服的阿茲特克人信仰核心活人獻祭儀式的奇特共鳴。葛雷科畫出基督憔悴扭曲的身體懸於十字架上，讓整件事的犧牲本質徹底呈現；祂鮮血流溢的方向不是朝著一幅聖地景色，而是朝著托雷多這個西班牙帝國跳動著的心臟。

不過，西班牙征服新世界一事並非十六世紀一般狀況，反而可說是某種例外。當歐洲探險家在印度和中國這些更強大帝國的海濱靠岸，他們發現自己只是當地微不足道的角色；他們在日本則遇到一個太強健而無法征服的封建社會。

對文化的關注

十六世紀的葡萄牙人很聰明，對他們貿易網絡、他們與其他國家接觸的程度與性質都保密到家；因為這樣，關於歐洲地理大發現時代是何時、又是如何來到日本，史實細節都非常模糊。或許有人更早抵達，但我們現在所知的是一艘中國戎客船在一五四三年被暴風雨吹到種子島（現在屬於日本鹿兒島縣）海濱，船上載著兩或三名葡萄牙人。

根據一份記載，該船停靠地點是個荒僻海洞，最先來到海洞的日本人是附近村裡農人，他們對這些受困在此的歐洲人感到非常好奇。因各方語言不通，中國船長和日本當地村長用樹枝在沙上寫中國字來互相溝通，日人藉由這種媒介詢問船長關於他船員中

那些穿著怪衣服、五官模樣很陌生的奇特白皮膚人的事情[1]。對當地人而言，歐洲人攜帶的東西也是充滿異國情調的稀奇玩意兒；過了不久，該地領主種子島時堯[2]與葡萄牙人會面，經過一番即興演示之後花錢買下兩支鉤銃（arquebus，火繩槍的一種早期型態）[3]。時堯將兩把槍交給武器名匠八板金兵衛清定[4]，讓他著手複製這些武器，而這就是日本引進火器的開始。日本鐵匠所造的火繩槍被稱為「種子島銃」，名稱來自槍枝最初輸入日本的地方。

隔年，更多葡萄牙人來到日本，這回他們是自己開船過來，於是那些漂流到種子島的葡人得以與同胞相會。很快的，隨著更多船隻前來、交易或交換更多貨品，雙方都開始進一步了解彼此[5]。馬可波羅曾在遊記中說日本是座黃金島，文藝復興晚期的歐洲人認為日本是所有已知文明中與他們相距最遠者。葡萄牙商人看得很清楚，當他們身在日本（以及大部分亞洲地區），他們根本沒有本錢能像西班牙人在墨西哥和加勒比海那樣霸道。十六世紀的日本是個人多勢眾的強權，人口數量很可能超過一千兩百萬，是葡萄牙的好幾倍，也讓大部分歐洲國家都相形見絀。這是個富裕、高度組織化，且具有強大軍事力量的國家。

日本天皇差不多只具有象徵性與儀式性的地位，國家實權分割於許多互相競爭的地方統治者「大名」手中。縱然處於不太平的內戰時期，日本在十六世紀卻沒有表現出任何一個讓蒙特祖馬的墨西哥輕易淪於科提斯之手的那些弱點。征服與宰制，這樣的規律是歐洲人與美洲文明接觸過程的特質，但在亞洲卻不曾重演，而日本與歐洲的交會則被史學家荷頓・富貝（Holden Furber）[6] 描述為「合作互利的時代」（age of partnership），一個互助與互動的時代，這也成為現代早期歐亞關係的特質[7]。

歐洲人前往日本唯一能做的事就是貿易，而這種貿易的誘人之處既多且顯而易見。日本人生產的各種商品不僅在歐洲搶手，也能在葡萄牙擁有貿易站的其他亞洲地區賣得好價錢；更重要的是，日本人有錢，也就是有銀子，能大筆買進歐洲人想賣的貨品。當時世界最大銀礦出產國是新近在墨西哥與祕魯取得土地的西班牙，其次就是日本。十七世紀一開始的時候，世界上可能有三分之一的銀都是出產自日本礦坑[8]。在這個被經濟史學家稱為「白銀世紀」（silver century）[9] 的時代，為了與中國進行貿易，歐洲人需求銀這種貴金屬的程度恐怕勝於一切其他商品。事實上，現代早期國際連結與全球化現象，有一部分能藉由全球白銀流通情形來理解。無論是從新世界礦場挖出來，或是從

日本火成岩中提煉出來，這種貴金屬大批大批輸入中國，用來購買中國商品。就許多方面而言，中國都可稱是第一次全球化時代的中心，十六世紀時它的人口大約占全球百分之二十五，比例比今天還高，同時它也生產許多當時最珍貴的貨品，包括絲綢、精美瓷器、珍珠及漆器。葡萄牙人與日本人之間發展的貿易，其實很大一部分是與中國的貿易，明朝有一道古老法令禁止中國商人直接與日本交易，這讓葡萄牙人得以扮演中間商，用來自新世界與日本的白銀購買中國絲綢，然後賣到日本換取更多白銀，再回到中國用極優厚的匯率把日本白銀換成中國黃金，最後買進更大量的中國奢侈品賣回歐洲賺取暴利。

日本人稱呼自己在這場世界大貿易中的活動為「南蠻貿易」，「南蠻」一詞出自日文漢字，在這個新脈絡下被用來指稱歐洲人。「南蠻」不是個好聽的詞，意思是「南方野蠻人」，說「南」是因為歐洲人通常從他們在中國和印度的貿易站（澳門與果亞）出發，從南方北上抵達日本；說「蠻」是因為日本人認為歐洲人的衛生習慣與禮儀太差勁，更對歐洲人的用餐禮節頗不能忍受。

此時貿易還包含另一項貨品，但這貨品在接下來數百年中都少有人提及，那就是奴隸。日本人民被販賣為奴，其中大部分是窮困農民，價值最高的是年輕女孩，奴隸商買

她們來賣給妓院，第一個親眼看見歐洲本土的日本人很可能是以奴隸之身來到里斯本。

還有證據顯示，十六到十七世紀在澳門葡萄牙人貿易站與葡萄牙船隻上工作的那些非洲人和馬來人，他們自身就是奴隸，但卻能從葡萄牙奴隸商手中買下日本女性而成為奴隸主[10]。

十七世紀，西班牙、義大利、荷蘭共和國與英格蘭的商人和水手都來到日本，與葡萄牙商人分一杯羹，日本人將荷蘭人與英格蘭人稱作「紅毛人」。歐洲人帶進新科技、新藝術型態及新食物，其中某些是新世界物產（例如：番薯），就連歐洲人都還覺得它們有點新奇。西瓜在此時首度於日本登場，麵包也是，但那個時代最重要的飲食創舉則是葡萄牙人的油炸雞蛋麵糊，這東西經過一些改良後就變成日式天婦羅。

「南蠻屏風」是當時的新式日本藝術，這種大型多扇可折疊繪畫屏風上面描畫歐日之間這個貿易與接觸的時代。它們是狩野、土佐和住吉等畫派的大師作品，美得驚人，充滿精緻細節，且以大手筆使用金箔顏料而聞名。屏風繪畫的傳統可上溯數百年，日本人使用屏風來區隔家中房屋空間。屏風有各種大小，屏扇數目從二到六都有，不過十六到十七世紀的南蠻屏風如今只留下大約九十架[11]。現在這東西在日本以外已沒什麼人知

道，但它們卻以極精美的方式呈現十六世紀全球化一個大致被遺忘的角度，也就是日本人眼中所見情景。

屏風上描畫葡萄牙商人駕著黑色海船抵達日本海岸，船身因塗抹瀝青而呈黑色。這些屏風繪師可能沒有一個親眼見過葡萄牙船，某些人或許是以當時日本貴族間開始流傳的歐洲地圖上面細部船隻圖像為底本來作畫 12。許多最有趣也最吸引人的南蠻屏風畫著葡萄牙商船卸貨景象，包好的一綑綑中國絲綢堆在甲板上，或是被垂入小船運送上岸，其他貨物整整齊齊一堆堆擱在海灘上。畫中商人大步行經聚居區的街道，從當地人屋前以及他們羨豔的視線前通過，身邊帶的是中國家具、關在籠子裡或繫著繩子的異國野獸，以及更多更多絲綢。有一架南蠻屏風據說出自畫師狩野內膳 13 之手，上面畫著一隻駱駝被牽著離開上岸處，旁邊一群葡萄牙與非洲水手手忙腳亂制伏兩匹波斯馬；另一架屏風上可見到船隻運來孔雀，甚至還有孟加拉虎。歐洲人帶來新奇事物，是海灘上大小事的主角，但也有日本官員在等候他們，平和的與這些新貿易夥伴進行互動。

很顯然的，對於創作這些圖畫的日本藝術家和購買他們作品的本國人來說，葡萄牙船的船員和他們帶來的貨物其實一樣奇異、一樣充滿異域風情；接觸葡萄牙之後，日本

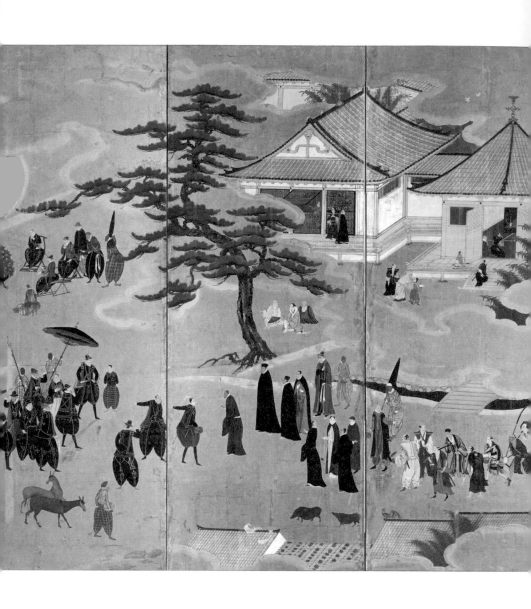

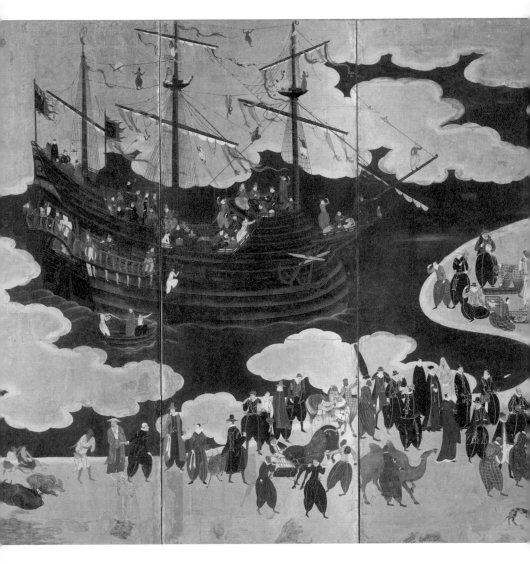

19 日本藝術家狩野內膳所繪的南蠻屏風呈現葡萄牙商船抵達的情景，從船上卸下的異國貨品包括來自阿拉伯的駱駝與馬匹。「南蠻」是日本人對他們歐洲貿易夥伴的稱呼，意思是「南方的野蠻人」。

無可避免要跟著接觸葡萄牙貿易帝國中大量各色人等，因此更強化這種感受。葡萄牙人的加利恩帆船（galleon）與克拉克帆船（carrack）上有來自非洲（包括奴隸與自由人）、印度、馬來與波斯的水手，都被南蠻屏風畫師仔細描繪下來；當時地球上最向海外發展、最具世界性的國度葡萄牙，在此與相對而言孤立封閉的日本會面，南蠻屏風的畫面抓住了這一刻。當十六世紀全球貿易與文明接觸的五花八門大戲場降臨到亞洲人眼前，現存骨董屏風就成為憑據，將當時從亞洲人角度看見的情景如魔法般保存到今日。

南蠻屏風描寫的主題是外人前來，但使用的藝術風格是日本本色；那些氣氛比較活潑的南蠻屏風甚至表現對歐洲人一種無傷大雅的取笑。來自歐洲與其海外帝國勢力範圍的旅行者身穿寬鬆燈籠褲來防蚊，這種褲子在畫裡被畫得異常寬大；日本人覺得歐洲人的鼻子特別高而顯眼，於是在作畫時也加以誇張，偶爾還添上兩撇花俏小鬍子來潤色。

然而，不論南蠻屏風畫的是多麼熱絡的熙來攘往，表現多少對陌生世界的興奮好奇之情，當中仍有一種沉靜，而這或許暗示日本人面對歐洲人來臨時的冷靜態度，表示他們有自信能控制這些外來者，並將心力放在本國內政與內部權力鬥爭上頭。一五四三年頭一批葡萄牙人來到種子島，替他們擔任翻譯的中國人對歐洲人似乎缺乏「一套適切的儀

禮」而深覺詫異，並駭然發現他們「不用筷子而用手指進食」，「完全不加節制的表達情緒」且「看不懂寫下來的字」。不過，總結整體印象，再想想這些人突然來到此地可能代表的意義，這位翻譯下結論說「他們這種人算是無害」[14]。

未來發生的事，將會證明一五四三年這位翻譯的結論為誤。十六世紀鈎銃引進日本之後很快對權力平衡產生激烈干擾，成為戰國時代關鍵角色，那時日本軍隊配備歐洲火器的土製版本互相殺伐，爭奪控制權，並進而統一全國。

許多南蠻屏風上面畫有另一種歐洲人，這些人將為日本社會注入另一股同樣引發動盪的力量，讓日本人不得不反省是否應繼續將歐洲人歸類為「無害」。這類人物通常出現在畫面裡的海岸或海濱居住區域，他們已經在日本定居，此時正等著迎接從葡萄牙帝國剛抵達此地的人。這些人是耶穌會士（Jesuits）[15]，有時畫面裡也會看到他們身處以日本當地風格蓋成的教堂附近。對葡萄牙人來說，向日本人傳教是一件非常重要的任務；耶穌會士來自一個被宗教衝突與新教改革弄得四分五裂的歐洲，他們決心將自己的信仰傳揚到這最最遙遠的國度，在實質上與象徵意義上壯大羅馬公教教會勢力。葡萄牙傳教士所做的事情極為成功，史學家 C・R・巴克瑟（C. R. Boxer）[16] 因此稱呼這段時期

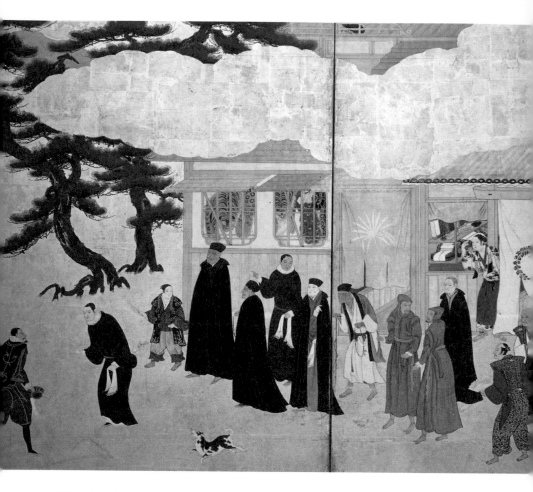

20 耶穌會士迎接剛到日本的葡萄牙商人，這些天主教傳教士對日本人傳教頗為成功，最終導致所有歐洲人都被逐出日本本土。

（一五四九年至一六三九年）為日本的「基督教世紀」[17]。一五五〇年時改換信仰的日本人總共大約才一千人，等到一五八〇年時這數字已經高達十五萬，十六世紀末的日本人口中約有三十萬名基督徒，不久之後更增加到五十萬[18]。新信仰在日本列島主要三島中最南方的九州傳播最快，當地有數個大名受洗改信，並積極協助耶穌會士的傳教事業。

這波改信潮在一六〇三年正處於高峰，此時戰國亂世總算告終；葡萄牙人無意間將鉤銃引進日本內戰，使得軍事勝利的決定性與絕對性都遠超過火器登場之前。戰國時代畫下句點，最後興起的政權卻把葡萄牙人和他們的信仰都當作敵人。德川將軍統治日本直到一八六〇年代，他們對耶穌會士的疑心愈來愈深，且日本人在十六世紀晚期觀察到方濟會與道明會教士之間的尖刻對立，歐洲人的內鬨愈來愈被搬上檯面，兩個修會都向東道主日本人指控對方與對方的動機[19]。後來，德川政權知道了西班牙人是如何對待阿茲特克人，還聽說墨西哥遭到的這場大難，於數年後又在征服祕魯與摧毀印加帝國的過程裡重演，因此對歐洲人日益感到忌憚。此外，西班牙在十六世紀後期入侵菲律賓並逐漸加以占領，這也讓日本人深感不安。

德川政權第一代將軍家康大力支持對外貿易，對傳教士採取寬容態度；不過，在他

當政早年，基督徒的數量開始大幅增加，使他在一六一四年頒布《禁教令》。家康之子，第二任德川將軍秀忠，在長崎處死五十五名傳教士（其中某些人被象徵性的釘上十字架）並驅逐耶穌會士；日本基督教徒遭到殘暴鎮壓，全國人民禁止信仰基督教，不願放棄信仰者會被處以極刑，耶穌會士蓋的教堂也被拆除。一六三三年到一六三九年之間，德川幕府頒布一系列所謂「鎖國令」，始於一五五○年的南蠻貿易也因此終止。德川將軍家光更宣告一個新的「鎖國」時期開始，此期間日本至少在理論上與世界其他地區完全隔絕。

日本人民被禁止離開本國，國內也嚴禁製造海上航行用的船隻；不只傳教士，所有外國人都遭驅逐，外國船隻也不准進入日本港口。鎖國時期長達兩百二十五年，但日本其實一直未曾徹底與世隔絕，或許理解鎖國時期更佳的方法是把它想成一段對外接觸受到緊密控制的時代，「管制性全球化」，而非全然的孤立。日本通往外面世界的窗戶是長崎港內一座特別蓋起的人工島，名為「出島」，從該島通往陸地的交通很容易管制，讓日本人一邊享受對外貿易之利，一邊又能確保歐洲人無法傳教或偷渡傳教士進來。中國船隻被允許在出島做生意，除此之外唯一一個擁有特權的歐洲國家就是荷蘭共和國。

為什麼是荷蘭？荷蘭人是新教徒，對利潤的興趣遠大於勸人改信，因此比信天主教的葡萄牙人更獲信任，雖然這些日本貿易夥伴也動不動就要盤問一下荷蘭人的信仰性質。還有人說，日本人喜歡跟荷蘭人交朋友，是因為雙方都嗜飲烈酒，這跟信仰虔誠且常節制飲食的葡萄牙人可不一樣。問題是，喝酒的習慣跟坦白教義的態度無法全盤解釋荷蘭人為何能獨獲日本德川統治者好感；他們的成功一部分是因為他們純熟掌握贏得日本人信任所需的外交技巧。

故事的主角是荷蘭東印度公司（Vereenigde Oost-Indische Compagnie，簡稱 VOC，英譯為 Dutch East India Company），它創立於一六〇二年，是史上第一間跨國公司，也是第一間讓大眾買賣公司股票與債券的企業；在一個由七個各自分開而半獨立的省分組成的國家，一個人民受喀爾文教派教義鼓勵存錢累積資本的國家，上述創新作法得到最好的實踐環境。公司創設的背後原因很簡單，荷蘭原有的各家貿易公司是出於必須才同心協力互相結合，形成一間新的荷蘭東印度公司，以這家公司的名義取得對東印度地區的貿易壟斷權，來避免彼此之間無意義的較勁。

荷蘭東印度公司在出島上的荷蘭商站學會當地政治遊戲的運作法則，這間公司必須

配合日本東道主單方面決定的條款來運作，幾無變通空間，扮演極其受限且被清楚界定的角色。不只如此，荷蘭東印度公司所享受的特權都附帶著義務與責任，這些他們別無選擇只能照辦，責任中還包括要為將軍提供軍事協助。將軍的權力至高無上，荷蘭人打出的任何軍事牌都不可能動得了他。這些是荷蘭人營運時所面對的環境，而為了在這環境中自保，他們便讓自己被納入日本權力體系中，也可以說事實上荷蘭人是被日本人給馴養了[20]。他們和所有藩國一樣都必須規律的以戲劇化鋪張手段向統治者宣誓效忠與服從，公司代表每一年都得走好遠的路去首都江戶（東京）觀見將軍，一位總督在一六三八年寫道：

絕對不要主動打擾日本人，必得用上最大的耐心等待最佳時機來達到目的。

他們無法容忍被反駁，所以我們把自己縮得愈小，愈是裝成只因他們容許才能存活的卑微樸實小商人，我們在他們土地上能享有的福利與尊重就愈多，這是我們從長久經驗學到的⋯⋯在日本表現得愈謙卑愈好[21]。

荷蘭不只是個在日本享有優惠國待遇的國家，荷蘭人還扮演「啟蒙販子」的角色，將西方進步的科技輸入日本，也帶來關於歐洲與歐洲以外世界新事件與新發展的資訊。荷蘭東印度公司船隻載來科學與藝術的新思想，經由出島這個通道送進日本；憑藉出島惠及的歐洲啟蒙運動成果有時鐘、地圖、顯微鏡、天象儀與地球儀、眼鏡和醫療器材。望遠鏡也是進口品，但後來當地製造商終究學會如何複製這些東西，就像之前的鉤銃一樣。

鎖國時期後期是個比較具有主動求知精神的時代，早期對西方書籍的禁令在此時取消，於是數千歐洲文獻經過出島進口日本，內容包含醫學、化學與哲學方面的發展。這些書籍的翻譯者是少數出身長崎家族的世襲外語專家，他們將語言知識代代相傳，成為一條知識之鏈的第一環，這條鏈帶後來被稱為「蘭學」，範圍涵蓋所有從西方引進的知識，不論它們是不是來自荷蘭。

從出島進口的科學新玩意裡有個很受歡迎的東西，它對日本藝術產生出乎意料的影響，日本人稱它為「覗機關」或「和蘭眼鏡」（Dutch glasses）。這種簡單的光學裝置包含一只固定在木盒上的凸透鏡，前面置放使用歐洲透視法畫成的印刷風景圖，結果就能造成幾可亂真的三維立體影像。日本人素來習慣於政府許可主流畫派的平面裝飾性風格，

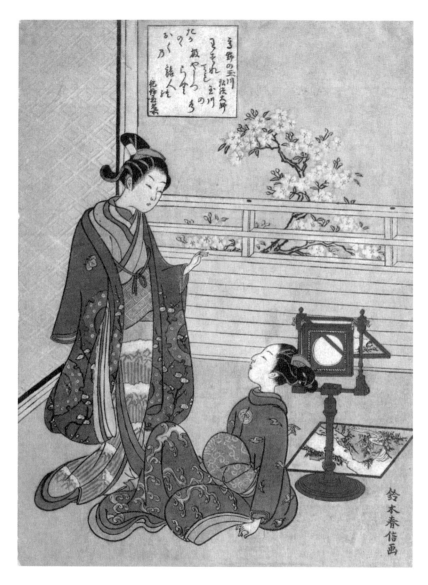

21 鈴木春信[24] 的木版畫，畫中是兩名年輕日本女性與一臺看立體圖的裝置（稱做「和蘭眼鏡」）。這種流行的歐洲輸入品能讓特製的圖片看起來變成立體狀。

因此這種視覺效果對他們的衝擊就更大[22]。圓山應舉[23]是為「覗機関」創作風景圖的藝術家之一，他年輕時曾為京都玩具商人繪製玩偶臉部，改行畫「眼鏡繪」之後開始研究消失點透視法，而他的創新之舉就在於將這門新學到的技術用在日本傳統推崇的題材上，比如說中古時代的「葵祭」，來替它們增添前所未見的景深感。

他的名作之一《冰圖》是一幅使用在茶會上的低矮雙屏彩繪屏風（風炉先屏風），上面是一片冰被（大概是覆蓋在湖面上），表面一連串破碎尖凸「的裂隙逐漸隱沒於濃霧之中，透視法原則隱隱發揮作用，營造出看似三度空間的效果。《冰圖》雖是文化合成之下的產物，但它本質上仍是日本藝術，呈現對於佛教兩大基本概念「苦」與「無常」的哲思，「苦」呈現在鋸齒狀狂亂不規則的線條裡，「無常」則是這幅畫本身的主題，也就是轉眼消融的冬冰。

22 圓山應舉的雙雉圖，他風格成熟的作品中融合了來自東西兩方的影響。

23 圓山應舉名作之一《冰圖》，畫在傳統茶會專門用來布置的雙屏紙屏風上，使用西方消失點透視法的技術來描繪傳統日本題材。

擁抱新事物

荷蘭的洲際帝國與西班牙在美洲大陸建立起的帝國性質完全不同，出島只是荷蘭帝國其中一個節點而已。荷蘭人和西班牙人不一樣，他們對於向非歐洲人傳教幾乎沒興趣，基本上自己信著自己的新教而不管別人。他們配備重武裝遨遊世界，必要時可以下手狠戾，但他們只著眼於有實利可圖的征服。就最本質而言，這是個貿易商的帝國而非征服者的帝國，他們的標語是利潤、穩定、寬容，其所反映的實用主義態度至今仍是荷蘭這個國家的特質之一。

這裡的人民貨真價實「建造出」自己的國家，對海洋展開一場無窮無盡、父傳子子傳

孫的戰爭來收復大片土地；他們在戰役中用的武器是海堤、圍堤，以及數千座為荷蘭土地排水的風車，最後這種機械成為一般人心目中該國的象徵。荷蘭人的實用主義冷靜實際而不感情用事，他們眼光只注意損益盈虧，除非是被迫將心力投注於戰爭的時候。這是一個專心致志於賺錢這門藝術的國家，從義大利人手中奪下歐洲最大金融創新者的地位。在荷蘭共和國裡，錢不只是花掉，而是被回收再利用；荷蘭人可說是現代證券交易體系的發明者，這套系統從那之後就是資本主義的推動力。阿姆斯特丹證券交易所（稱做Bourse）讓荷蘭人得以在此買賣共和國裡全球性貿易公司的股票和債券，將阿姆斯特丹化做十七世紀歐洲的華爾街。雖然荷蘭人也受泡沫經濟和盲目投資之害，就像一六三〇年代那場傳奇性的鬱金香熱所示，但他們本質上依舊是生意人而非投機者，關注的是真實世界物質買賣的交易。

荷蘭貿易商的發財之道是為歐洲鄰國提供日用物資，穀物、魚和成衣是刺激荷蘭經濟發展的三樣核心商品，但更大的財富與更大的成就感得靠長程貿易來取得。如前所見，荷蘭人藉由扮演亞洲各國的中間商與運輸商而財源廣進，而同時這個海洋帝國也讓荷蘭共和國人民見識到大量新奇的舶來品。正是荷蘭東印度公司與共和國其他貿易公

司，讓一個只有一百五十萬公民居於六十平方英里領土的蕞爾小國，短暫成為最壯大的全球貿易國度 1。

過去三百年來，史學家都在研究荷蘭人當年如何有此成就；學者一次又一次強調荷蘭人的合作天分與實踐實用主義的能力。這些美德或許並非荷蘭天然具備的國家特質，或說「荷蘭共和國」建立的時候其實並沒有完整呈現某種國家特質。荷蘭人的國家誕生於宗教衝突戰火中，他們自動自發去培養出自己實用主義的態度並加以完善。八十年戰爭（一五六八年至一六四八年）席捲低地國各省，最初是為宗教寬容而戰，最後變成低地國從天主教西班牙手中爭取獨立；十七世紀「黃金年代」前半大多數時間都消耗在這裡，只有一六○九年到一六二一年間短暫休兵。西班牙之所以能夠負擔這麼昂貴又消耗資源的軍事行動來對抗低地國，一部分就是因為產自墨西哥薩卡特卡斯與祕魯波托西（Potosí）銀礦的白花花銀條大量流入西班牙領地；於是乎，對新世界的征服與宰制，以及蹂躪舊世界的宗教戰爭，兩者之間以這種方式緊密連結起來。

荷蘭、西蘭（Zeeland）、菲士蘭（Friesland）、烏特勒支（Utrecht）、海爾德蘭（Gelderland）、格羅寧根（Groningen）、上愛塞（Overijssel）北方這七省興起於與西

班牙的戰爭中，互相結合形成荷蘭共和國[2]。這幾省有許多相同處，但他們通往建國之路既非昭然若揭也非不得不為，地方地域主義與以個別都市為認同對象的國族主義在整個十七世紀一直延續著。話說回來，流了這麼多血、花了這麼多錢之後，這個新成立的國家堅持寬容態度而渴求安定，國內有三分之一人民繼續信仰舊有的天主教。荷蘭商人的實用主義傾向讓他們願意注資於荷蘭東印度公司，也是這個傾向推動各個省分願意去寬容本地各種分歧的信仰立場，荷蘭共和國於是成為一片「藏著」許多天主教堂的土地，以及一片充滿會計室和商會的土地。

這是個顯然很脆弱的國度，是一個怪異的存在，它的結構與政府型態讓當時人與後世史學家都困惑不已，而它的中央就坐落著阿姆斯特丹市。貿易基地網絡與交織的船運路線匯聚於此，這座城市因此得以從安特衛普手中奪下歐洲北部最重要商港的地位。黃金時代的阿姆斯特丹是一座倉庫之城，進口與出口的中心，任何東西都能在這裡買到。

法國哲學家勒內・笛卡兒（René Descartes）[3] 成年後大部分時間都在荷蘭共和國度過，還曾加入該國軍隊，他在一六三一年說阿姆斯特丹是「一份可能性的清單」[4]，「人間哪挑得出別的地方，」他讚嘆道，「能像這座都市一樣，一個人所可能想要的所有貨物與所有

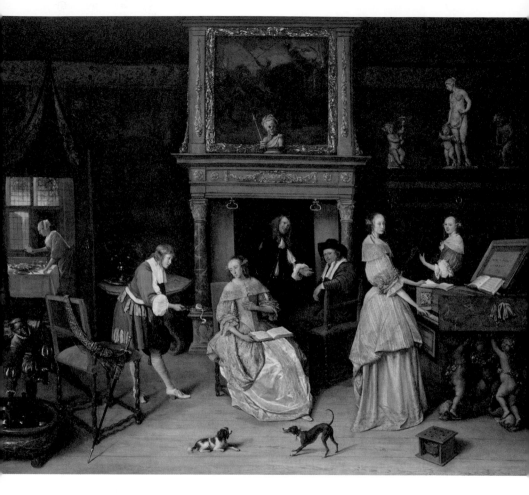

24 荷蘭人買賣的貨物中包括非洲黑奴，其中某些人被帶回低地國當作外國奴僕使用，如這幅家庭起居室一景所示。

奇珍異寶都能在此輕易覓得？」5 日本的德川統治者試圖嚴格劃定該國暴露於外在世界的程度，但荷蘭人卻全心全意擁抱他們新發現的全球主義，沉浸於這一切所帶來的興奮與新奇之中。荷蘭共和國的商人或許是用節制嚴肅的荷蘭巴洛克風格在運河畔建造宏偉別墅，但他們卻要在屋內擺滿全球貿易那奢侈而充滿異國風情的果實，像是藍白兩色的中國瓷器、從出島運回來的日本漆器、波斯的絲綢、東印度群島的香料、非洲的胡椒與鄂圖曼帝國的土耳其地毯。這些巨商世家桌上用的銀器雖由本地工匠精心製作，但原料金屬卻來自祕魯或墨西哥。荷蘭人還非法進口非洲男童當作奴隸，讓他們為用餐者斟上美酒，這成為當時富人之間一大「風尚」；童奴孤淒的臉龐從無數當代荷蘭人物畫中回看著我們。和英國人一樣，荷蘭人也是一邊歡慶自己這獨一無二的自由，一邊用非洲人的不自由把自己養得白白胖胖。

貿易與賺錢的狂潮，以及幾乎是以炫耀為目的的消費，這些都是荷蘭黃金時代的特質，也反映在荷蘭藝術之中。這場經濟繁榮盛況被後人稱為「荷蘭奇蹟」，為藝術創作與購買熱潮提供必要環境。或許可以說，十七世紀的低地國發明了現代藝術市場，或至少是讓現代藝術市場展開最早的試行運作。愈積愈多的財富資源如此閃耀，吸引歐洲其

他地區的藝術家前來，特別是仍在西班牙哈布斯堡政權統治之下的佛蘭德斯南方諸省出身者。荷蘭有錢人是城市商人階級而非鄉間土地貴族，這些商人成為最主要的藝術贊助人，他們要的是一種新的藝術，不要天主教信仰的華麗藝術風格，要的是能反映他們自己形象的畫作，呈現自信自傲、享受自己辛苦賺來的財富的喀爾文派（Calvinism）[6] 共和國人民模樣。十七世紀荷蘭藝術反映這些人的特質，也反映這些人所主宰的新國家特質。

林布蘭・范・來因（Rembrandt van Rijn）[7] 的著名畫作《福蘭斯・班寧克・科克隊長所率第二區民兵隊》常被稱為《一六四二年夜巡隊》（The Night Watch of 1642），畫面陰暗背景裡浮現出一張張臉龐，這些人就是這幅巨型油畫畫作的委託者，他們是班寧克・科克（Banninck Cocq）[8] 隊長率領的民兵，隨時準備奮起捍衛這座城市。巴托羅謬・范・德・赫爾斯特（Batholoneus van der Helst）[9] 一六四八年的作品《十字弓手公會大宴》（Banquet at the Crossbowmen's Guild）呈現公會成員歡慶明斯特和約（Treaty of Münster）[10] 的簽訂，這份和約為荷蘭與西班牙之間長達八十年的戰爭畫上句點，畫中人物因此總算可以從戰場上退役回家。一六六一年前後，林布蘭為多德雷赫特商人雅各・崔普（Jacob Tripp）[11] 和其妻瑪嘉瑞莎・德・基爾（Margaretha de Geer）畫了幾幅彷彿具有魔力的肖像；畫中呈現

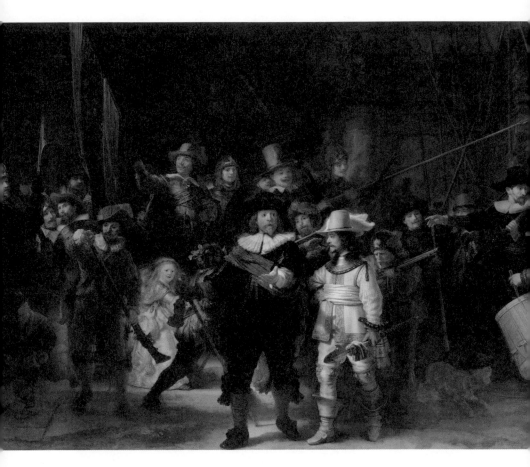

25 荷蘭黃金時代的藝術是為那些自豪而富裕的共和國國民而創作，贊助者本身就是被描繪的主題，比如林布蘭這幅《夜巡隊》（*The Night Watch*）畫的就是阿姆斯特丹一支民兵隊的成員。

的是幾張消瘦蒼白的臉龐，是讓荷蘭人得以大發利市的寡頭統治階級的形象。

那個時代還有許多靜物畫，知名度雖不如人像畫，但同樣富有表現力。靜物畫是荷蘭藝術贊助者最愛的題材之一，也是荷蘭與佛蘭德斯藝術家的專長。光譜一端是保守節制的「早餐桌靜物畫」，內容是簡單的荷蘭食物，以藝術手法組構出一幅具有樸實之美的畫面 [12]；另一端則是「浮華靜物畫」，畫的是花錢如流水的奢侈景象。藝術先驅如楊・大衛茲松・德・黑姆（Jan

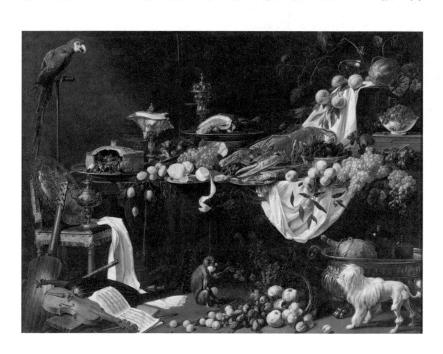

26 烏特勒支這幅充滿炫耀意味的靜物畫大方展示各種豐富的奇特舶來品與昂貴珍饈（只要有錢就能享用）。

Davidszoon de Heem）[13]、阿德里安・范・烏特勒支（Adriaen van Utrecht）[14]、威勒姆・卡爾夫（Willem Kalf）[15] 和法蘭・斯尼德（Frans Snyders）[16] 等人以「浮華靜物畫」將荷蘭商人階級生活中許多奇物珍品都呈現給觀者欣賞，而這些奇珍都是拜荷蘭海洋帝國所賜。大塊好肉與堆積如山的水果，用藍白兩色的瓷碗隨意盛裝，陳列在鋪著白麻布的桌子上，還有精飾銀盤與威尼斯玻璃器的樣品散放在這些奢華食品之間。不過，「浮華靜物畫」的真正主角其實是鸚鵡螺杯，以多腔鸚鵡螺那珍珠般的內殼製成；這些鸚鵡螺是在太平洋與印度洋的海濱採得，被當地金匠巧手做成浮誇的酒杯[17]。

烏特勒支工作的地方不是新教荷蘭共和國，卻是南邊天主教勢力範圍裡的安特衛普。他在一六四四年畫了一幅靜物畫，畫中有好幾張小桌子，上面實實在在的「滿溢」著昂貴的水果、肉類與酥皮點心。附近雜放著幾種樂器與幾本書，象徵財富所帶來的悠閒生活。一隻南美鸚鵡眼神打量著水果，一隻寵物猴伸手去摘莓果。因為畫作表面用了好幾層亮光漆，整個畫面看來有種超出現實的效果。

十七世紀的「浮華靜物畫」與都市商人階級信仰的蕭穆喀爾文教派，兩者雖共存但並不和諧，這意味一種貫穿整個黃金時代的緊張性。威廉・卡爾（William Carr）曾是英國駐

阿姆斯特丹領事，寫過一本荷蘭共和國導覽書，他認為荷蘭的特質已因該國新獲得的財富繁榮而出現大幅改變：

在荷蘭，舊有的勤樸生活方式已然過氣……形式上，這裡的衣著、飲食與住屋都很少顯現持重節制的態度。房屋不再只為遮風蔽雨，荷蘭人現在蓋的是宏偉府邸，要的是美麗花園與刺激感官享受的房舍，家有豪華馬車、運貨馬車與雪橇，房裡家具極盡奢華之能事，連馬匹身上的披掛都以銀鈴裝飾 [18]。

財富增加與縱欲消費導致的道德敗壞能以一種委婉的「雙想（double-think）」形式加以處理，范‧烏特勒支‧德‧黑姆‧卡爾夫‧斯尼德等人畫布上呈現的富裕之情可被詮釋為勤開開源慎節流所獲得的報償，而非罪惡炫耀的裝飾物。同時，「浮華靜物畫」裡面也含有「浮生畫」（Vanitas）的象徵符號與隱喻，後者的創作主旨是在提醒贊助者：人的好運如朝露易逝，人生如白駒過隙；價值連城的瓷碗裡水果已有腐敗之相，至於靜物畫中流行不衰的插花裝飾元素，那花朵也終將凋萎，正如紅顏易老且人人終有一死。這樣

的論調讓荷蘭上流人士能一邊誇耀財富、享受全球性消費的刺激與新鮮感，一邊對他們所信仰的喀爾文教派教規表達尊崇，魚與熊掌竟可兼得。

如潮水湧流入阿姆斯特丹的新產品使荷蘭品味與時尚產生改變，影響所及不只有錢人而已。荷蘭文化另一個一望即知的代表物即是藍白兩色釉彩的台夫特陶器（Delftware pottery），至今仍可見於成千上萬荷蘭家庭的牆上。某些源於十七世紀的台夫特陶器製造商現在還在營業，生產盤子和各式陶瓷；現代低地國每一個專門發觀光財的地區都會售賣台夫特陶器的便宜仿製品。

台夫特陶器的源起可上溯至十七世紀之前，但它的製作靈感是來自中國專門生產來外銷的「克拉克瓷」（Kraak procelain），這種瓷器由荷蘭東印度公司的商船大量運往荷蘭共和國，常被作為壓艙物使用。最早現身荷蘭市場的某些中國瓷器是兩艘葡萄牙船「聖地牙哥號」（Sao Tiago）和「聖卡塔利娜號」（Santa Catarina）船上貨物，這兩艘船分別在一六〇二年與一六〇三年被擄獲，後者還是在長崎港內遭難 [20]；據信「克拉克」一詞就是荷蘭人對 caracas 這個字（源自擄獲的葡萄牙帆船「克拉克帆船」）的誤傳。台夫特陶器出自台夫特市的陶匠之手，是陶土製的中國克拉克瓷廉價仿品，而出現在許多「浮華靜

物畫」中的克拉克瓷則是大富人家才買得起的貴重奢侈品。平價且時髦的台夫特陶器發明於一個各文化之間互動性愈來愈強而非僅是互相借鑒的時代，台夫特陶器碗盤上點綴的圖案也反映出這種日益增加的文化合成現象，它們與時俱新，加入中國式與日本式的題材以及荷蘭生活即景，還有張滿帆的荷蘭東印度公司貿易船、鬱金香花束圖樣，和那處處皆在的風車圖。

十七世紀台夫特陶器碗盤裡裝的食物也因長途貿易而有所變化，新的熱帶食材如胡椒、丁香、肉豆蔻等進口量愈來愈大，在該國菜餚改變的過程中成為

27 台夫特磁磚上畫著為低地國帶來滾滾財源的商船。藍白兩色的克拉克瓷是最受歡迎的海外進口貨，而台夫特陶器則是本地所做的仿製品。

重要調味料，至少在當時是如此。

巴洛克式建築的光彩門面，林布蘭群像畫裡臉龐寬厚不愁吃穿的人們，這些背後藏著那個時代另一面的真相。十七世紀荷蘭人確實具有強烈的創新與冒險犯難精神，但人們常忘記這些其實是情勢所逼不得不為。在荷蘭人所擁有的這個國家裡，一切似乎都是懸於一線；該國與西班牙、葡萄牙和英國都起過激烈衝突（十七世紀發生過三次英荷戰爭）。荷蘭貿易帝國雖帶來源源不絕的財富，但它卻是在戰火無止盡的背景下熔鑄而成，也就是說這個國家可能快速獲得貿易基地與商業夥伴，也可能轉瞬間就失去它們。有時候，荷蘭人對他們的帝國的命運看似幾乎無力掌握，國外據點被圍困、被砲轟、被攻破，或是在談判桌上被當作籌碼交易給別人。一六四四年發生一件大事，荷蘭人把他們在曼哈頓島南端的勢力區域「新阿姆斯特丹」（New Amsterdam）拱手讓給英國人，該地隨即被重新命名為紐約（New York，此名來自未來英王詹姆士二世〔James II〕[21] 當時的頭銜約克公爵〔Duke of York〕）；當初為新阿姆斯特丹所設計並提案的徽圖裡有兩隻河狸，因為這處北美殖民地的經濟發展極度需要依靠皮草貿易。

荷蘭黃金時代描繪沉船與海難的畫作數量繁多，暗示出該國另一個脆弱之處，個人

的好運和企業的榮景可能在一夕之間天翻地覆。長途貿易一直都是高風險的商業活動，熱帶暴風、敵對勢力或海盜船隻在海上進行攔截，一個家族能靠貿易輕易發跡，也能因這些事情輕易垮臺。就連風險分攤在海上進行的原則，也就是合股公司的中心功能之一，都無法拯救這些冒大險做生意的人免於破產命運。林布蘭生前是當代藝壇巨星，但竟連他都受到籠罩一六五〇年代的不景氣陰影所波及，在一六五六年被債權人追討債務而失去房子和許多財產。

海洋帝國以許多方式改變了低地國人民在物質層面的生活，但我們實在難以確認一般荷蘭公民對於帝國大計的情感認同與物質投資程度。家族紐帶是最強大的連結，據估計荷蘭共和國存在期間有約一百萬男女登上荷蘭貿易公司的船隻，啟程前往亞非兩洲，其中大部分人都因疾病而客死他鄉，從加爾各答到圭亞那的荒廢墓園裡都能見到這些人的墳墓。這種全球性移動程度之驚人，反映十七世紀歐洲人與亞洲、非洲與美洲人之間貿易規模與接觸程度的突飛猛進。荷蘭人將十五世紀末葡萄牙先驅數十年的做法大幅擴展，但儘管如此，許多荷蘭人仍從未踏出國門一步。有一個人，他的親人離鄉背井在海外帝國開創命運，但他自己卻始終留在荷蘭，這人是約翰尼斯・維梅爾（Johannes

台夫特陶器的製作者在台夫特小城建起工廠，維梅爾生於斯亦死於斯；就我們所知，他一生從未離開低地國地區。現存檔案中凡是對於維梅爾生平有記載任何一點的，絕大部分都是他在這座小城的生活紀錄。約翰尼斯・維梅爾是一個謎，藝術史專家對他的了解程度剛好留出幾個讓人頭疼不已的空缺。身為畫家，他的創作量可謂微薄，如今只有約三十五幅畫作留存下來，其中大

28 維梅爾的畫作多是與世隔絕的家居情景，但其中許多都透露著荷蘭黃金時代新全球主義的蛛絲馬跡，例如牆上的地圖和北美河貍毛皮所製的帽子，呈現出貿易對於十七世紀荷蘭人生活的影響。

部分畫作內容都極具親和感（這是維梅爾最著名的特點），描繪整齊、一絲不苟，且毫無幽閉感的荷蘭民居室內天地。維梅爾的作品不以寬廣地平線或全幅遠景著稱，就人們所知他畫過的風景畫只有兩幅，其中之一就是著名的《台夫特一景》（*View of Delft*，一六六〇年至一六六一年）。維梅爾最拿手的是將日常生活轉瞬即逝、看似無足輕重的片刻捕捉於畫布上，他在這方面的成就或許超過史上任何藝術家。軍官身體前傾，靠向一名笑著的女孩（《軍人與微笑的女郎》〔*Officer and a Laughing Girl*，一六六〇年代〕；客廳裡，音樂教師與他的學生一同站在小鍵琴前（《音樂課》〔*Lady at the Virginals with a Gentleman*〕約一六六二年至一六六四年）；讀信的年輕女孩獨自沉浸思緒中（《窗邊讀信少女》〔*Young Woman Reading a Letter at an Open Window*〕，一六五七年至一六五九年），每一幅畫所繪都是室內空間，側邊窗口照進的溫雅光芒遍灑斗室，提醒我們其餘的世界只有一牆之隔。然而，在這些著名的室內景象之中，不論桌上的物品或是牆上的地圖裡都藏著線索，暗示出荷蘭黃金時代全球主義以及十七世紀典型的文化互動，已經融入到維梅爾的家居世界。

《軍人與微笑的女郎》畫中軍官頭戴寬沿毛氈帽，材料是北美五大湖區域捕獲的河狸毛；當時以法國人為首的歐洲商人在那裡與自然力量進行激烈搏鬥，同時也互相競爭，

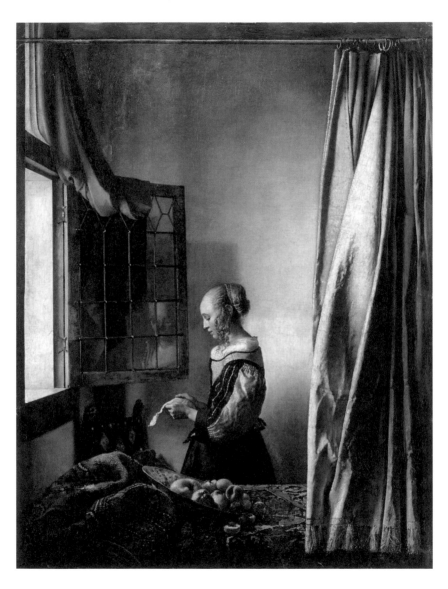

29 維梅爾的《窗邊讀信少女》讓觀者有自由詮釋的空間,但一個以長程貿易著稱的時代必定處處皆是生別離與長相思,不知寫信者是否是少女遠走他鄉的愛人?

只為取得河狸皮草[23]。原居於當地的美洲民族很樂意捕捉河狸，以牠們的毛皮來換取歐洲商品，其中原住民最想要的是歐洲火器，但這些武器也常被用來對付他們。當法國人錯失良機，未能將活動範圍擴張到蘇必略湖周圍，英國人就趁虛而入設立哈德遜灣公司（Hudson Bay Company）[24] 以及一連串的貿易要塞。正是為了爭奪皮草貿易，荷蘭人才會在第二次英荷戰爭後期的一六六四年將新阿姆斯特丹拱手讓人。英國人、荷蘭人、法國人與美洲原住民聯盟彼此之間的衝突，這些都是維梅爾畫中軍人頭上時髦帽子背後的故事。

《窗邊讀信少女》的場景是同樣一間房間，畫裡是同一名少女，她很可能就是維梅爾之妻凱薩琳娜‧博涅斯（Catharina Bolnes）[25]。這幅表面上看來與外界無關的家居情景，同樣也含有十七世紀全球貿易留下的印記，畫中桌上垂著一張土耳其毯，這東西太名貴而不能鋪在地上；毯子上擱著一只中國克拉克瓷盤，上面堆疊各式水果，令人想起那個年代問世的許多「浮華靜物畫」。年輕女子的表情讓我們揣想那信是否來自遠方情人，而那人可能是在亞洲或美洲工作的荷蘭貿易公司雇員。一段關係因距離遙遠而出現傷痕，維梅爾在此探索的就是這種情感氣氛。

維梅爾與同時代大多數藝術家一樣留在歐洲，他的才能在這裡獲得賞識，只是這賞識程度最後仍不足以救他脫離貧窮。他晚年一位同時代的人物與他是完全不同類型的藝術家，此人雖非荷蘭土生土長，但她就搭著荷蘭東印度公司與荷蘭西印度公司的商船去過海外。荷蘭共和國之所以能一飛沖天，部分原因是它讓公民擁有自由，在這裡長大的男男女女拒絕向王室卑躬屈膝，且鄙夷這樣做的人。他們不僅享有宗教自由，也能自由進行貿易與旅行。荷蘭人在一六一〇年成為歐洲第一批停止迫害女巫的人，荷蘭共和國因此吸引其他國家愛好自由與受迫害的人民前來，像是英國新教徒的某些支派、來自西班牙與葡萄牙的塞法迪猶太人（Sephardic Jews）[26]，以及來自東歐的阿什肯納茲猶太人（Ashkenazi Jews）[27]（不過當時荷蘭猶太人的自由仍受到許多限制）。移民有各種不同的背景、信仰與祖國，列成清單能有好長一串，這相當程度解釋了十七世紀為什麼是荷蘭科學、哲學與藝術的黃金時代[28]。在荷蘭共和國，許多地方的大門願意對女性敞開一點點，而這是在歐洲其他地區完全沒有的事。「女主內」的觀念依然是主流，但荷蘭女性確實享受到一些外地姊妹所缺乏的權益，其中很關鍵的一個是財產繼承權，且通往婚姻的抉擇過程已成為有意雙方之間的調情協談，而非兩家家長的利益交換。

生於日耳曼的藝術家與博物學家瑪麗亞・西碧拉・梅里安（Maria Sybilla Merian）[29]就是被這新自由吸引而前來投奔的一員，她在一六九一年帶著兩名女兒定居於阿姆斯特丹。梅里安之前曾在該國北部一個宗教社群裡生活，那是被稱為「拉巴迪派」的虔信烏托邦主義教派的一支，當時梅里安試圖為一場不美滿的婚姻畫下句點，這個團體給她幫助，還支持她研究毛毛蟲與蝴蝶生命週期並加以繪圖，這對當時女性來說是種很不尋常的消遣。她從她父親馬特烏斯・梅里安（Matthäus Merian）[30]那裡繼承對昆蟲生命的熱愛，並從繼父雅各・馬瑞爾（Jacob Marrel）[31]薰染了喜愛繪畫的性情。她童年時在法蘭克福就學了素描與水彩技法；之所以特地學水彩，是因為那時許多日耳曼城市禁止女性販賣油彩畫作。

雄心勃勃的她想要製作出同時具有科學與藝術價值的畫作和書籍。她的一大創舉是將毛毛蟲與蝴蝶和牠們生命週期中賴以為食的植物畫在一起，呈現大自然中的共生關係。在此之前人們以為昆蟲是經由自然發生（spontaneous generation）而出現，她藉由實地研究，成為頭一批確認昆蟲成蟲是從蛹中羽化的人之一。

瑪麗亞・西碧拉・梅里安在阿姆斯特丹擁有不少自由，她能經營事業，出版她的

30 梅里安的水彩畫，描繪菸草天蛾（Carolina Sphinx Moth）的生命循環與變態，將這種昆蟲與其賴以維生的植物洋金鳳（Peacock Flower）畫在一起。

書，同時擴展她的研究領域。她為收藏家與研究者製作圖畫，且被接納為阿姆斯特丹學者菁英群體的一分子。進入這些圈子，使她得以見到歐洲各地富裕知識分子家中陳設珍寶櫃裡的動物與昆蟲標本，這些生物有很多是捕捉於荷蘭海外殖民地，由荷蘭東印度公司與荷蘭西印度公司商船上的工作人員帶回故鄉。在阿姆斯特丹待了八年之後，梅里安終於抵擋不住到自然棲息地中親身觀察這些生物的誘惑，帶著幼女多蘿西‧瑪麗亞（Dorothea Maria Graff）[32] 啟程前往南美洲。兩名女士的目的地是荷蘭在熱帶加勒比海岸的殖民地蘇里南（Suriname），她們在科默韋訥河（River Commewijne）上游支流一座種植園裡安頓下來，在那裡展開工作。

蘇里南處處都是荷蘭人開闢的蔗糖種植園，園裡的非洲奴工協助梅里安母女進行工作。她們在某種程度上是荷蘭共和國所犯罪孽的幫兇，但梅里安學會當地洋涇濱混合語「尼格羅英語」（Negerengels，意即「黑人英語」）過程中也認識到當地人的風俗傳統。

在她那幅美麗的蘇里南洋金鳳（學名為 Poinciana pulcherrima）水彩畫題解中，梅里安說，在殖民地為奴的非洲女性會用這種植物來墮胎，不想產下一出生就註定成為奴隸的小孩，以此作為一種反抗與抵制的手段[33]。這種植物的藥用知識很可能是當地美洲印第安

人原住民女性傳授給黑人女奴工。後來，博物學家漢斯‧斯隆（Hans Sloane）[34] 在牙買加行醫時，也聽說這片英國奴隸制殖民地的女性奴隸會用同一種植物來達到同樣效果。

回到低地國的歸途上，梅里安開始將研究成果整理成書，這本《蘇里南的昆蟲變態》（Metamorphosis Insectorum Surinamensium）出版於一七○五年，轟動全歐，洛陽紙貴，她也隨之譽滿天下。然而她的著作卻在十九世紀遭到蔑視，研究結果也被質疑，部分原因是其所憑藉的資訊來自她對美洲印地安人與非洲黑奴的訪談所得，而這些人在十九世紀高雅人士眼中既不可靠也不文明。直到最近，她在藝術史與科學史的角色才重新被人發現，她的聲名也得到平反。在梅里安的出生地德國，她曾登上郵票票面，之前還是印在德國馬克五百元鈔票背面的人物。她的科學著作晚近已翻譯成多國語文，還成為學術座談會的主題。她的畫作被以書籍形式重新出版，也有人蒐集原作展出。或許最重要的是，梅里安在生態學與科學圖繪發展過程中所發揮的驚人影響力，在她死後終於獲得認同與讚譽。

帝國作風

一七八三年七月，出生於日耳曼地區的藝術家約罕・佐法尼（Johann Zoffany）[1] 搭乘英國東印度公司的船隻抵達印度馬德拉斯港（Madras，現在的清奈〔Chennai〕）。佐法尼的事業在一七七〇年代末期之前一帆風順，為喬治時代倫敦大人物作畫，還遠行義大利接受客製化的委託工作。然而，他卻在一七七七年得罪了喬治三世（George III）[2] 之妻夏洛特王后（Queen Charlotte）[3]。王后在一七七二年到一七七七年之間委託佐法尼創作《烏菲茲的講壇》（The Tribuna of the Uffizi），但這幅畫面絢麗的作品卻將她惹怒。觸怒王后的這幅畫描繪一群「壯遊」（the Grand Tour）途中的英國鑑賞家來到佛羅倫斯

烏菲茲講壇，沉醉於文藝復興義大利藝術與古典文物之間。藝術史學家喬納珊・瓊斯（Jonathan Jones）[4] 指出，這幅畫不經意透露了一個訊息，那就是十八世紀所謂壯遊的內涵裡，社交縱欲與藝術欣賞大概具有同等重要性，這是喬治時代有錢子弟的「間隔年」（Gap Year）。《烏菲茲的講壇》是佐法尼做過最複雜的作畫嘗試，也是「人物風俗畫」（conversation piece）中出類拔萃之作，是他最擅長的領域之一。這畫之所以惹得龍顏不豫，是因為有幾個人付錢給佐法尼，要他把付錢者的長相畫進對著烏菲茲藝術傑作眉目傳情的那群英國鑑賞家裡頭。藝術家與日記作家約瑟夫・法靈頓（Joseph Farington）[5] 在一八〇四年記錄說，王后對這種違反職業道德的作法非常痛恨，說她「絕對無法忍受這幅畫放在她任何房間裡」[6]。佐法尼之前也曾接受王室委託，成果令人滿意，但此事之後他再也接不到下一筆王室訂單。

失寵又失業的佐法尼最後決定遠走印度，因為他聽說首任孟加拉總督華倫・黑斯廷斯（Warren Hastings）[7] 是個藝術贊助者與收藏家；他幻想自己在英國東印度公司統治下的印度能夠東山再起、重獲名聲，當時有個人說佐法尼的野心是「在金沙裡打滾」[8]。或許吸引他去印度的還包括其他藝術家的消息，像威廉・霍奇斯（William Hodges）[9] 和堤

利‧凱特（Tilly Kettle）[10]。這兩個畫家就在位高權重的金主資助下，於印度次大陸過著成功日子。不過，事實上他的新顧客會是東印度公司的行政官員與軍人，而非倫敦貴族與歐洲王室，這就代表他社會地位的下降，縱然他很想要粉飾此事。其他決定性的因素可能包括他想以新題材作畫，以及他想成為遠行到英國全球勢力前線的冒險者一員。話說回來，佐法尼之前其實一生都在旅行，還考慮過在庫克船長一七七一年第二次出航前往南太平洋時同行，只因為他當時阮囊羞澀而錯失良機。接下來六年他都會在印度度過。

抵達馬德拉斯之後，佐法尼被吸引到加爾各答去（Calcutta，現稱 Kolkata），那是東印度公司在孟加拉的行政中心，該公司於一六八六年建立加爾各答城，作為公司在這個區域的基地。就在胡格利河（Hooghly river）河道彎處，東印度公司於一六九六年蓋起一座小商站；這地點實在選得不好，不但有週期性的水災，流入胡格利河的小支流也都長滿蚊子，只是英國人當時誤以為沼氣才是導致瘧疾的元凶，因此對蚊子反而沒有戒心。

「可敬的東印度公司」（The Honourable East India Company）這個企業誕生的契機與荷蘭東印度公司一模一樣。它在一六○○年十二月三十一日由當時已經老邁的女王伊莉莎白一世所成立，全名是「倫敦商人在東印度貿易的公司」（The Company of Merchants of

London Trading into the East Indies），目的是仿效葡萄牙人的成功榜樣，在亞洲胡椒與香料買賣中分一塊大餅。它和荷蘭東印度公司一樣是獲得本國政府頒發專利，交換條件是要它來發展亞洲與英格蘭之間的貿易。英國人面對來自荷蘭、葡萄牙、丹麥、瑞典和法國的競爭對手，這些人不僅是為了取得香料、絲綢、棉布、鴉片與其他貨品，連蒙兀兒帝國日漸衰落的情景也是將他們全部誘來印度的香餌。

到了一六四七年，東印度公司已經建立二十三座貿易站，幾乎完全取代葡萄牙勢力。等到十七世紀末，它已經在孟加拉獨霸一方，印度棉布與絲綢的買賣不但開始讓該公司財源廣進，也讓英國大眾的時尚觀念與居家生活產生變化。英國於一七五七年在普拉西之戰（battle of Plassey）擊敗孟加拉納瓦卜（Nawab）[11] 與其法國盟友，英國東印度公司對孟加拉的宰治至此充分確立。這裡是印度最有活力的區域之一，它的財富源源注入英國人口袋，大部分是由加爾各答篩取後被「納卜卜」（Nabob，英國人對「納瓦卜」的錯誤發音）一起帶回國內；所謂納卜卜指的是那些在印度為公司與自己賺進金山銀海的成功商人。

以十八世紀的標準而言，佐法尼在一七八三年見識到的加爾各答可說是座大城，人

口明顯超過十萬，發展過程既迅速又混亂。

那些事業亨通的英國商人、士兵、會計、學徒在城郊為自己蓋起別墅，周圍環繞豐饒花園。在此同時，另一座城市，也就是加爾各答的死者之城，擴張的腳步一樣飛快。對於數百人而言，位於南公園路公墓的小小一片土地是他們一生唯一擁有過的加爾各答不動產；離開喬治時代英國前往印度的雄心勃勃年輕人絕大多數都回不去，大部分在抵印兩年之內喪命[12]。他們跟荷蘭東印度公司的水手和商人一樣，成為熱帶疾病的犧牲品，或是在通過好望角的五個月艱險航程中淪為波臣。時時籠罩的死亡陰影，加上一蹴可幾的白手起家機會，在當地造成一股狂熱的新興

31 一幅所謂「東印度公司畫派」（Company painting）的作品，由印度藝術家希瓦·達雅·拉爾（Shiva Dayal Lal）繪於一八五〇年左右，描繪市場上婦女售賣食物。

都市氣氛。英國特權階級，以及來自遙遠歐洲大陸各處的人們，在這裡過著充滿交際、謠言與酗酒的生活；他們周遭是喬治時代風格的多層建築，就算擺在倫敦或愛丁堡的大街兩側都不會格格不入，但與這裡的人相較之下卻是如此不協調。

佐法尼沒把所有美術材料都帶來印度，但他所缺的在加爾各答全都買得到。更重要的是，他在此可以找到有錢買下他一對一服務的富貴贊助者，其中就包括華倫‧黑斯廷斯本人，在印英人的文化可說有一部分是由黑斯廷斯塑造而成，而佐法尼將會慢慢熟悉這些文化。

東印度公司的老鳥，以及剛從英國前來的年輕文書，在加爾各答都被自己發的財以及這裡文化的異國風情給沖昏了頭，但也有的人是真心想對這些文化加以探索，因而入境隨俗採用當地習慣。公司職員抽水煙、嚼檳榔、穿印度衣服，歐洲男性與印度女性同居的情況十分常見，但其中只有很小一部分最後正式結婚。包括佐法尼在內，男性英國僑民中可能有將近半數都討了當時被稱為「比比斯」（bibis）的印度妾，有的還與她們生兒育女。一七八○年到一七八五年之間，在加爾各答歸檔的東印度公司職員遺囑中有三分之一提到印度妾；同一段時間內，加爾各答聖約翰教堂施洗的嬰孩有一半是私生子[13]

（佐法尼回到英國之前，還安排一個朋友照顧他所拋下的印度家庭）。

佐法尼在另一個方面也成為「東方通」，且是正經的東方通。在那個紳士都是業餘學者的時代裡，所謂「東方通」是指致力於研究印度文化與語言的人，他們受到烏爾都（Urdu）[14] 詩歌、上古印度法典研究，或是梵文那優雅含蓄之美所誘引，帶著歐洲啟蒙思想投身其中一探究竟。孟加拉亞洲學會（Asiatic Society of Bengal）的成員就是這類人，該學會成立於佐法尼抵達加爾各答一年後，宗旨是要深入了解印度歷史、語言、信仰和文化。學會會員包括語言學先鋒威廉·瓊斯爵士（Sir William Jones）[15]，佐法尼與黑斯廷斯也都名列其間，後者還獲得名譽主席頭銜。黑斯廷斯總督自己就在學習印度語言和文學，也熱中於收集印度藝術創作和工藝品。亞洲學會的成員不只把學問當成愛好，他們還翻譯書籍、手稿和法律文件，以此取得更多知識來讓他們更能認識印度與印度人民，進而幫助他們統治該地。他們與後來學者最大的不同，是他們願意承認印度文化有某些方面與歐洲並駕齊驅，甚至超越其上。瓊斯爵士在一七八六年認為自己有資格說梵文「比希臘文更完美，比拉丁文更豐富，且比前述兩者都更精緻典雅」。[16] 我們後面將會看到，後世英國行政官員武斷認為連印度文化中最博大精深的表現都比不上歐洲文明成果。

佐法尼還曾數次旅行前往拉克瑙（Lucknow），在那裡設立一間臨時工作室，為當地東印度公司高官與地方上層階級成員繪製肖像。拉克瑙是另一個印度世界的文化中心之一，這座極富大都會色彩的蒙兀兒城市擁有半自治地位，但也身處日薄西山的德里蒙兀兒皇室以及日益壯大的孟加拉英國東印度公司兩者夾縫之間。統治此地的王朝是波斯後裔，人口混雜了印度教徒、遜尼派伊斯蘭教徒、英國軍人與官員，還有像佐法尼一樣來自歐洲其他地區的人。到了拉克瑙以後，佐法尼住在克勞德‧馬丁（Claude Martin）[17] 家中；此人是在當地統治者手下做事的法國人，過著舒適的典型東方主義者生活，嗜好蒐集印度文獻手稿，家中印度妻妾成群。向佐法尼買畫的不只馬丁，還有另一個富有的拉克瑙居民安托萬‧波利爾（Antoine Polier）[18]，此人是個瑞士來的工程師，與馬丁一樣在身邊文化氣氛中優游自在，並與印度妾和她們生的小孩同居一戶。

在拉克瑙，佐法尼為他最著名的一幅印度風俗畫找到創作題材，這幅畫反映蒙兀兒王朝末期拉克瑙城中獨一無二的世界。《莫當特上校的鬥雞賽》（Colonel Mordaunt's Cock Match）現藏於倫敦泰特不列顛美術館（Tate Britain），由黑斯廷斯委託創作，描繪一場真實發生的情景：東印度公司一名代表約翰‧莫當特上校（John Mordaunt）在一七八四年

119 —— 帝國作風

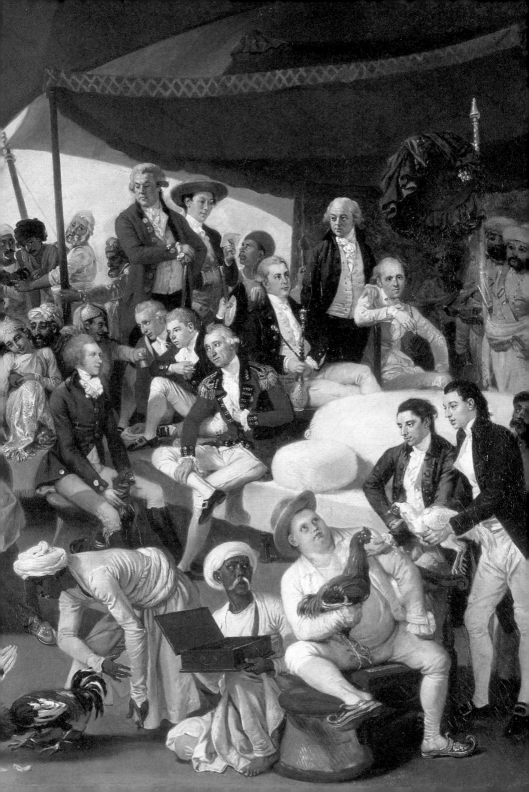

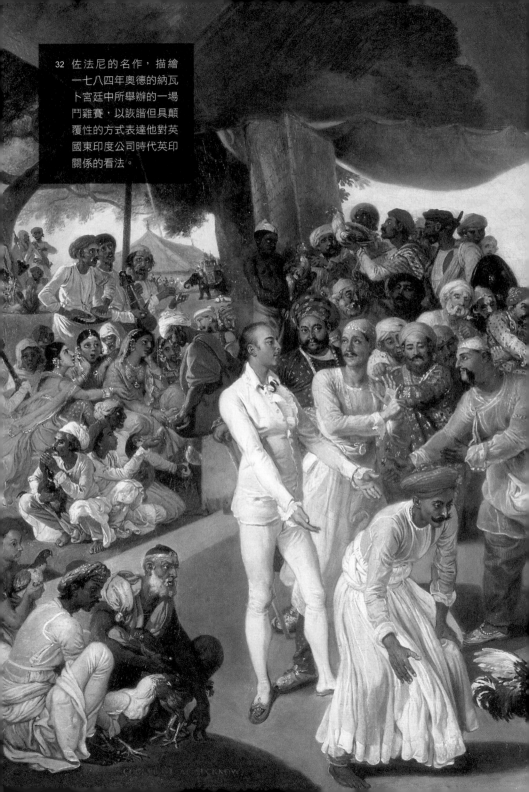

32 佐法尼的名作，描繪一七八四年奧德的納瓦卜宮廷中所舉辦的一場鬥雞賽，以詼諧但具顛覆性的方式表達他對英國東印度公司時代英印關係的看法。

四月舉辦的一場鬥雞大會。委託創作者本人在這幅人物風俗畫中並未露臉，但我們知道黑斯廷斯確實出席這場盛事。畫作中央眾人活動的中心處站著兩人，一個是約翰・莫當特，彼得柏羅侯爵（Earl of Peterborough）的私生子（據說還是個文盲）；另一個是阿薩夫・烏・道拉（Asaf-ud-Dawlah）[19]，奧德（Oudh）的納瓦卜。莫當特是阿薩夫・烏・道拉私人衛隊中的上校軍官，英國人提供這位納瓦卜私人衛隊作為一種尊榮禮遇，以此換取他在整體上配合英方，而納瓦卜非常樂意從命；某些證據顯示莫當特上校可能還是東印度公司派去的間諜。除了保護納瓦卜之外，莫當特的正式職責還包括為納瓦卜宮廷策劃鋪張且常吵鬧不堪的娛樂活動，其中一種就是鬥雞大會，特地從英國進口的血氣方剛小公雞與印度本地戰雞在賽場上拚命相搏。在佐法尼的畫中，納瓦卜與莫當特立於雄雞後方，伸出雙臂朝向彼此。

阿薩夫・烏・道拉在他的父親、極受尊崇的書亞・烏・道拉過世後，於一七七五年將宮廷搬遷到拉克瑙，同時將手中大半政治權力交給他忠誠且一板一眼的親信大臣哈山・雷札・汗（Hasan Reza Khan）與其副手哈爾達・貝格・汗（Haldar Beg Khan），這兩人都讓佐法尼畫過像[20]。不久之後，這位納瓦卜就與東印度公司簽訂條約出讓土地，並

賜與該公司收稅與駐軍的權力。佐法尼畫中可見右方英國雄雞似乎正在壓制左方印度公鳥，代表畫家本人對東印度公司與納瓦卜之間勢力消長走向的看法。納瓦卜似乎本就對政治實權興趣缺缺，輕而易舉拱手讓人；失去權力之後，他更是耽溺於逸樂生活，一步步墮入縱情酒色的深淵。面對這個新登基的軟弱而無心政事的納瓦卜，黑斯廷斯立刻對此情勢加以利用；他形容阿薩夫·烏·道拉統治的拉克瑙是「罪惡淵藪」和「貪婪教育場」[21]。

縱然阿薩夫·烏·道拉無節度的個人生活惡名昭彰，但他卻是個認真而富熱情的建築贊助者，並對詩歌與繪畫頗有鑑賞眼光。他就算放棄政權、還把自己一半收入交到英國人手裡，但仍然坐擁金山

33 此畫據說是由英裔印度騎兵軍官與藝術收藏家詹姆士·斯金納（James Skinner）於一八二〇年代委託蒙兀兒王朝晚期藝術家古蘭·阿里·汗（Gulam Ali Khan）創作。

銀山，在拉克瑙出資建造無數建築物與神廟，還贊助細密畫（miniature）的創作，這種蒙兀兒王朝晚期的藝術風格在他統治期間大放異彩。那些在帝國首都德里沒飯吃的蒙兀兒藝術家，聽說這位納瓦卜富有慷慨的故事，都被吸引到拉克瑙，因此又使這座城市更添魅力。在此地，就像在其他蒙兀兒城市一樣，一場文化與藝術的復興運動卻尷尬的與一段政治衰微的時代重合，英國東印度公司日益高張的權力與勢力讓當地統治階層的權威與獨立性都出現危機[22]。

正如《莫當特上校的鬥雞賽》中奢靡情節所示，佐法尼在拉克瑙這氣氛中如魚得水，並藉這機會毫不保留將宮廷生活這些煽動性的小細節一口氣全呈現在畫面裡。畫中有些不怎麼客氣的暗示，暗示這位納瓦卜的同性戀名聲，以及性無能的傳言，還畫出他宮廷生活賭博狂歡等特色。但最令人驚異的可能是作品整體展現的輕鬆隨和氣息，印度人與英國人在畫面各處都打成一片。

鬥雞賽在拉克瑙不是稀罕事，納瓦卜與其隨員醉生夢死的生活裡充滿豪宴、動物相鬥的血腥競賽、狩獵活動及其他玩樂之事，鬥雞也只是這無休無止的盛會其中一部分。佐法尼不只試圖捕捉這充滿活力的場面，他還在把好幾張可辨識的人臉畫進畫裡；當初

他在倫敦就是因為這樁罪名而失去王室寵信，如今又故技重施。畫家認識畫中每一個主要人物，不論印度人或歐洲人，包括作畫委託人黑斯廷斯與兩大主角莫當特上校和納瓦卜。歐洲人裡頭有佐法尼的朋友克勞德・馬丁、英國藝術家烏西亞・韓福瑞（Ozias Humphry）[23]，以及數名名聲響亮的東印度公司官員；重要的印度人裡頭則包括納瓦卜的首相哈山・雷札・汗。佐法尼以一種幽默態度將自己也畫進去，他在裡面手執畫筆坐在綠色華蓋底下。畫中女性不只有宮中侍女與據說同性戀且性無能的納瓦卜的妻妾，還包括歐洲人的印度妾。當時住在拉克瑙的小群歐洲人裡確實有一些英國女士，但歐洲女性在這幅畫裡明顯缺席。

《莫當特上校的鬥雞賽》可被解讀為一幅東方主義（此處是現代後殖民的定義）作品，過去它也是被這樣看待；畫中將印度人的惡行與道德淪喪之情對比於歐洲人的活力與實用主義態度，藉此合理化英國人對亞洲人的統治。然而，這幅畫還呈現另一件事，那就是十八世紀晚期拉克瑙的印度與歐洲上層階級不僅有所互動，且共享一個社交圈；畫中縱有些令人在意的潛在含意，但完全看不到英國人與印度人之間在十九世紀出現的那種充滿猜忌與強烈種族歧視的關係。史學家瑪雅・亞薩諾夫（Maya Jasanoff）[24] 和其他

學者都提出說，這幅畫看來也呈現佐法尼受到印度藝術的影響；畫中遠近透視的程度較為扁平，細節豐富細膩，由此可以察覺出蒙兀兒細密畫傳統的影子。

另一幅年代較晚的畫作並未顯露印度藝術的影響，而是透露出這位藝術家始終不衰的玩心。此處說到的這幅畫是聖約翰教堂的祭壇畫（altarpiece）《最後晚餐》（Last Supper），這座城市大教堂是以倫敦的聖馬田教堂（St Martin-in-the-Fields）為範本所建。佐法尼於一七八七年完成畫作。聖約翰教堂委託作畫的資金來源是加爾各答英國民眾所認捐，這座教堂不僅是宗教禮拜場所，更是英國在這座城內的勢力象徵，而佐法尼的畫將是教堂正中央的焦點。佐法尼知道東印度公司規定職員必須上教堂，因此全加爾各答都會看到他的畫作。表面上，佐法尼交出的成果完全不負所託，他將歐洲藝術中一個重要題材以高超技術呈現於此。畫面構圖遵照約定俗成的格式，使徒全部並列於長桌同一側，讓觀者身處耶穌對面的位置。佐法尼也沒漏掉所有必要配備：聖杯、麵餅、酒；猶大恰如其分的被罪惡感壓垮，他手拿一袋銀幣，那是他背叛耶穌所得的酬勞。

畫作揭幕時，教士對佐法尼的創作非常滿意，但不久後會眾間就傳言四起。佐法尼在未得本人同意之下，使用加爾各答英人社群中許多有頭有臉的人物作為耶穌與其門徒

的模特兒，而那些在畫中認出自己長相的人有的可不太高興。真相如何說法不一，但傳言說猶大的臉用的是保勒先生（Mr Paull）面容，這位東印度公司官員曾與佐法尼起過激烈衝突。聖約翰的臉是布拉基爾先生（Mr Blaquire），這位加爾各答文官不但是出了名的討厭基督教，還是個出了名的異裝癖，因此佐法尼才把他畫得有種誇張的女孩子氣。另一位苦主是住在加爾各答的工程師杜洛赫先生（Mr Tuloch），據說他為此火冒三丈，人們都猜想他可能要訴諸法律去告佐法尼[25]。這位藝術家的惡作劇心態害自己不得不逃離歐洲，在這裡他接受加爾各答社群中上流人士委託，

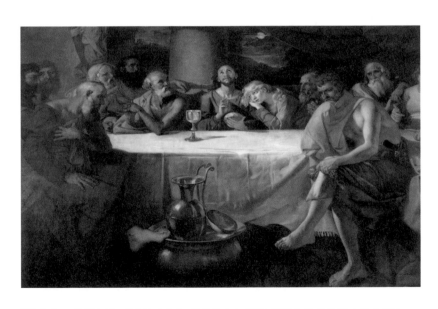

34 約罕・佐法尼的《最後晚餐》現仍掛在加爾各答聖約翰教堂原本的位置上。一七八七年這幅畫揭幕時，在該城歐洲人社群中惹出一場小型醜聞。

創作一幅應當要莊嚴肅穆的作品，卻又在此時故態復萌。這位聲名卓著的倫敦藝術家進入加爾各答的英國社會，為這裡人帶來的不是古典題材的精妙再創作，而是當面一巴掌。

＊　＊　＊

一七八四年，英國議會通過《印度法案》（India Act，又稱《庇特印度法案》〔Pitt's India Act〕），目的是加強政府對海外地盤的控制，並大動作扼止東印度公司的擴張傾向，強化英國在印度的影響力以及提倡貿易二事成為新的首要任務。然而，當未來的威靈頓公爵之兄李察・魏爾斯理（Richard Wellesley） 26 以新任總督身分在一七九八年抵達印度，倫敦林登豁街（Leadenhall Street）東印度公司總部的人原本對此任命甚為不滿，後來卻發現他對守成深耕無甚興趣，他要的是領土而非市場，渴求榮耀與權力超過經濟利益。

魏爾斯理認為印度需要的是帝國擴張，而非加固現狀或與納瓦卜、地方土酋妥協合作。一七九八年夏天，拿破崙率領法國革命軍入侵埃及，倫敦政壇大為震動，一時間對魏爾斯理的主張頗有接受之意。魏爾斯理應當知道所謂法國可能入侵印度的說法實在誇

大其辭，但這種噩夢場景頗能用來嚇唬他的批評者，讓誹謗他的人閉嘴。從一開始，魏爾斯理就是個一心一意明目張膽要開疆拓土的帝國主義者，他決心剷除法國在印度次大陸上的陰謀計畫與影響力，對付任何接受法國援助或有礙英國野心的印度土酋都毫不留情，而邁索爾（Mysore）那桀敖不馴的統治者蒂普蘇丹（Tipu Sultan）[27] 就是其中一人。蒂普的別號是邁索爾之虎，他積極對抗英國帝國主義，使自己成為魏爾斯理第一個要除掉的目標。邁索爾之虎中了激將法而與英國開戰，一七九九年戰死於塞林伽巴丹（Seringapatam）。

另一方面，新任總督也執著於建立秩序，決意掃除佐法尼所認識的那個放縱無節的印度。酗酒、賭博、和印度女人同居，這類文化都要根除，換成魏爾斯理親手打造的新社會風氣，也就是一種以軍紀和責任心為尚的態度。魏爾斯理反對殖民者與被殖民者之間有親近接觸，不論是兩性關係或友誼關係都一樣。

東印度公司的商站和《莫當特上校的鬥雞賽》中奧德納瓦卜的宮殿一樣，都是在印歐人活動的中心，買賣雙方在此見面談生意或找樂子。在魏爾斯理新發起的批判之下，這類活動都難以繼續存在。未來數十年，俱樂部將成為在印英人生活的重要部分，這與

商站裡的情況簡直天差地別。英國人與印度人之間將變得涇渭分明，東方就是東方，西方也回歸原本的西方，種族混合被種族之間階級劃分取而代之。公司職員與印度女性之間關係遭到打壓，至少是被迫轉往暗中發展，或只能在妓院裡進行。一七八〇年代可能有至少百分之五十的歐洲男性與印度女性交往結合，但到了十九世紀頭十年，這個比例就已開始下降。一八〇五年到一八一〇年之間，公司職員的遺囑中只有四分之一有交代給印度情婦的遺產，二十年前這比例還有三分之一。洗禮紀錄也呈現類似情形，當時英國教堂裡受洗的嬰兒只有不到十分之一有個印度母親[28]。也是在這幾十年間，「黑鬼」（nigger）一詞開始出現在在印英人的日記裡，這個源自大西洋奴隸貿易、在對抗廢奴運動之下產生出來的病態貶詞，如今已被換置到英國人與次大陸人民的互動裡而呈現出來。

嚴肅、英國中心、崇尚男子氣概，且相當程度的沉悶壓抑，這種新文化既反映在英帝國海外社會的日常生活與結構裡，也反映在建築上。新總督要的不只是在印度建立大英帝國，他還要這片帝國展現出帝國氣派，於是他著手將加爾各答城中物質建設改頭換面。此事實際上是從「自家」做起，也就是他官舍的重建工事，其成果為「總督府」（Government House，現在被稱為 Raj Bhavan）。這座建築目的是要將英國在印度的霸

權化作實際物質象徵，設計師查爾斯‧懷亞特（Charles Wyatt）[29] 是個工程師而不像個建築師，他是詹姆士‧懷亞特（James Wyatt）[30] 和山謬‧懷亞特（Samuel Wyatt）[31] 這兩位新古典主義建築大師的姪子。這位總督過去曾是古典學者，而做為他權力中心的總督府也終究回歸羅馬式建築風格。

新官邸的設計靈感來自德比郡（Derbyshire）凱德爾斯頓堂（Kedleston Hall），這是寇松家族（Curzon family）祖宅，也是山謬‧懷亞特和偉大建築師羅伯特‧亞當（Robert Adam）[32] 的作品。坐落於胡格利河畔的這座新建築採用無數凱德爾斯頓堂原有設計元素，包括連綿不絕的長廊以及四翼廂房這些基本布局。若是在英國鄉間建造像凱德爾斯頓堂這樣一座宏偉住宅，這只顯示住在這裡的家族有身分、有教養、有品味；問題是，若是在印度土地上蓋一座龐大無比的新古典主義宮殿，則呈現出來的含意就完全不同。總督府雖

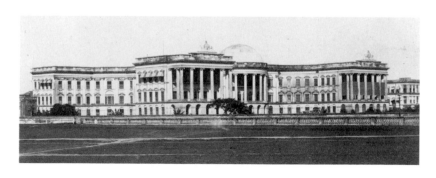

35　加爾各答總督府是座宏偉的新古典主義宮殿，由孟加拉總督李察‧魏爾斯理建造於一八○三年，是東印度公司權力顛峰時期英國霸權在印度的統治中心。

然是用和泰姬哈陵一樣的久德浦（Jodhpur）大理石來建造，並在一些小處添加東方式花飾與細節，但它的柱廊，以及包括愛奧尼亞式和科林斯式造型的列柱，都是要用來象徵歐洲理性已然得勝，被打敗的是英國人日益視為東方式腐敗專制的那些東西。不只如此，這座建築物還要傳達一種權威感與永久性；若說支撐一個帝國既需要力量也需要戲劇性，那麼英國人在印度已經搭出最完美的舞臺布景，下一個世紀的訪客將驚嘆於這座建築物的規模與宏偉氣象，而這就是魏爾斯理的原意。

不過，東印度公司董事們對此可沒那麼多讚嘆，畢竟他們還得掏錢買單；如果把土地、建築本身、對外聯通道路、裝潢等的花費加一加，這整個工程要耗掉十七萬九千英鎊。魏爾斯理被人批評開銷無度，而他的回應是：「我希望印度的統治權出自一座宮殿，而不是一間會計所；統治者的形象是王親貴冑，而非細棉布和靛青染料的零售商。」魏爾斯理在任期間讓公司債務增加三分之二，且似乎無法克制自己蓋東西的欲望與求戰的嗜血之情，於是他終於在一八〇五年被召回國。

他的繼任者康瓦里斯勛爵（Lord Cornwallis）也是他的前任，如今回到加爾各答二度上任。論浮誇康瓦里斯不如魏爾斯理，但心智封閉的程度則不相上下，他的態度就是要完

成魏爾斯理展開的這些事業，將佐法尼所接觸到的那個平等交融的印度斬草除根。對於東方學學者而言，這是末日的開端；印度將要被統治、被壓制，英國人對印度文化只需理解到有助帝國控制的程度便可。在印英人的禮節與風俗都將維持英國作風，至於黑斯廷斯與瓊斯爵士等東方學學者的求知欲將要受到譴責與否定。接下來數十年間，那些以研究探索東方文化為宗旨所設立的機構都變得資金短缺或遭忽視。東印度公司的年輕文書官必須學習印度語言，但只需學到能幫助進行有效統治的水準。康瓦里斯，以及在一八三四年到印度最高法院就任的歷史學家托瑪斯・巴賓頓・麥考萊（Thomas Babington Macaulay）[33]，這些人說服自己也說服他們的上司，說英國人藉由梵文或波斯文所能學到的知識實在微不足道。「誰能否認歐洲一間好圖書館裡的一個書櫃就能抵過印度與阿拉伯的所有當地文學」，麥考萊一邊輕鬆的做出這等結論，一邊卻又承認自己對這些語言一無所知[34]。

自此以後，印度的古老文明對英國人來說再也沒有學習價值，它們甚至可能被認為不符合「文明」的真正定義。總督府的新古典主義列柱與柱廊以物質方式體現一個當時逐漸抬頭的思想，那就是說：歷史在朝一個確定目的發展，後來所稱的「西方文明」屬於這發展過程的一部分，而這過程的根源可以追溯回到古羅馬與古希臘。在這樣的世界觀之

下，不屬於這支世系的文化不可能被承認具有文明素質，不論他們的法律與習俗多麼複雜有深度，或他們的藝術多麼精緻美麗。在此一世界觀之內，西方文明的源頭先出現於希臘，接著由羅馬賦予聲音和剛強性質，再被早期教會移植進入基督教傳統，然後是文藝復興的花朵，這花朵又帶來啟蒙運動的果實。他們說，十九世紀早期的英國和英帝國就是上述文化財富的繼承人。在印英人之中，像是熟讀古典文獻的麥考萊這類人，都相信英國在印度發現的這套亞洲文化已然「衰落」，與西方文化成對比。這種「衰落說」後來也在一八九七年被那些「非洲專家」所使用，用來解釋西非那些人們心目中的野蠻人為何能製作出美不勝收的貝南青銅。

對西方文明獨一無二優越性的信念，能為英國在印度與其他地區的擴張提供解釋與正當化的依據，讓新型態的家父長式帝國主義擁有道德基礎且能自我合理化。帝國擴張事業同時也是「文明教化」的事業，野蠻民族由此受到引導，一路上被賦予西方文明所帶來的知識與文化，最終通向政治自治的目標。新古典主義的建築形式在物質與想像兩方面都加固了十九世紀歐洲與古典文明之間連結，而它在這場冒險中將扮演關鍵的象徵性角色。用比喻來說，歐亞之間「合作互利的時代」在印度已經被總督府的地基所掩埋。

進步觀信仰

法老的誘惑

李察・魏爾斯理抵達加爾各答接任孟加拉總督職位之後兩天，一支法國侵略船隊從土倫港啟航駛入地中海[1]，發自其他港口的船隻隨後紛紛加入行列。這支無敵艦隊最後加起來共有約三百三十五艘船，成為數百年間航行於地中海的最大船隊。法軍在馬爾他靠岸，擊敗從十六世紀初就統治該島的聖約翰騎士團，將他們趕下寶座。侵略者從馬爾他往南航行到埃及歷史悠久的港口亞歷山大港，經歷艱困的登陸過程，最後集結了兩萬五千軍力，輕輕鬆鬆攻陷亞歷山大港。接下來，法國人展開一場橫越沙漠的艱辛行軍，目標是開羅。他們在七月二十一日接近尼羅河西岸村莊恩巴貝（Embabé），該地距離金字

塔群約有九英里遠；縱然筋疲力竭，法軍卻在此打贏歷史上最著名的決定性戰役之一。

法國步兵排成一個個方陣，面對傳奇性的馬木留克騎兵（馬木留克是統治埃及的軍人階級）。關鍵時刻到來，數千馬木留克騎士向亮出火槍與刺刀的步兵方陣正面衝鋒，馬蹄聲如雷踏過鋪滿苜蓿的原野，用手槍朝入侵者射擊，一名歷史學家稱此事為「中古最後一場偉大騎兵衝鋒」[2]。當騎兵逼近到方陣數碼開外，法軍在此時開火。馬木留克騎兵曾在十三世紀擊敗蒙古大軍，拯救歐洲免遭圍攻，但這一天他們在兩小時內就

36 當時許多歐洲人都認為埃及是「文明」最初萌芽之地；對法國人來説，入侵埃及不只是殖民擴張，還象徵著他們擁有這樣一塊土地。

被殲滅，一波又一波的騎士在火槍近距離密集齊射之下當場殞命。陣亡的馬木留克士兵可能多達六千人，而法軍只損失二十九人。在這場壓倒性的勝仗之後，一位二十九歲的年輕將軍率領一支法軍踏進開羅。

一百多年來，埃及熱已經擴獲許多法國思想家與作家的心靈，而拿破崙·波拿巴是個後來才加入的信徒。哲學家哥特弗萊德·威廉·萊布尼茲（Gottfried Wilhelm Leibniz）[3] 在一六七〇年代試圖說服法王路易十四出兵遠征埃及，為此呈上一份鉅細靡遺的征服與殖民計畫書給國王。無數思想家與旅行家在十八世紀的印刷品上打筆戰，討論征服埃及之後可能獲得的利益[4]，啟蒙哲士如孟德斯鳩（Montesquieu）[5]、杜爾哥（Turgot）[6] 和伏爾泰（Voltaire）[7] 都曾發言參與這場討論。

對歐洲人而言，埃及這塊土地既熟悉又陌生，既是聖經故事的背景，也是據說文明最初發源的國度，而這個文明的「金塊」（golden nugget）後來漸次傳到希臘人、羅馬人以及最後的歐洲基督教世界手中[8]。不過，縱然這片古老土地在上述文明故事裡扮演關鍵角色，它後來卻一直抵抗著歐洲啟蒙運動的求知眼光。歐洲人知道金字塔的存在，但法老王國的其他大部分史蹟都亡佚於傳說中，或是埋於流動黃沙之下。不論物質上或知

識上，埃及過去的光榮此時都尚未重見天日，法老的陵墓還沒發掘，聖書體文字也仍無人能解，這情況幾乎是對啟蒙運動這個「求知時代」的一種侮辱。一七八七年，哲學家與史學家康斯坦丁・德・沃爾尼（Constantin de Volney）出版他的旅遊紀聞《敘利亞與埃及遊記：於一七八三、一七八四與一七八五年間》（Voyage en Syrie et en Égypte, pendant les années 5783, 1784 et 1785），他在書內不加保留呈現任何入侵軍力將面臨的多重風險與危機，但同時又提供讀者一幅挑動人心的美景，述說成功征服埃及後可以在文化與經濟上獲得的巨額報償。

　　一七九〇年代的埃及理論上是日薄西山的鄂圖曼帝國之一省，實際上它被馬木留克軍人所統治，這些人是來自索卡西亞（Circassia）與喬治亞（Georgia）一帶的戰士階級，他們買下年幼男奴，逼使這些人改信伊斯蘭教並加入他們行伍，藉以延續統治力量（歐洲人見識到這套體制之後感到既困惑又驚愕）。馬木留克內部各種派系長年互相爭奪影響力，在沃爾尼和索尼尼・德・馬儂考（Sonnini de Manoncourt，著有《上下埃及遊記》〔Voyage dans la haute et basse Égypte〕）[10] 這些法國學者看來，埃及是片負載著啟蒙哲士所謂「東方專制」的地方。如此說來，埃及是何其需要解放，這樣才能讓它脫離馬木留克強權

與據說這等暴政所提倡的落後迷信。人們認為馬木留克的統治讓政治、藝術與科學都「東方化」，需要歐洲入侵來將現代埃及從睡眠中喚醒，讓它接觸到科學與理性主義。在沃爾尼與其他人心目中，法軍攻打埃及可被視為一項解放的義舉。

拿破崙帶到埃及的將領之一路易‧亞歷山大‧貝蒂埃（Louis Alexandre Berthier）[11] 說這場侵略戰的目的是「將埃及從馬木留克的專制裡撕出來」[12]。拿破崙侵略埃及期間，法國議員約瑟夫‧艾夏薩尤（Joseph Eschassériaux）[13] 領導一個委員會調查法國在非洲獲取新殖民地的可行性，他描述埃及是塊「半文明」之地，並相信征服埃及對於革命中誕生的理想新法國是個極為相配的榮耀。「有一個國家，它已經賦予歐洲自由，並讓美洲解放；對於這樣一個國家，」他問說，還可能有什麼「更妙不可言的事業，比得過讓身為文明最初家園的那個國度在每一方面都獲得重生，並將工業、科學與人文學帶回它們古老搖籃，為新底比斯（Thebes）或另一座孟斐斯（Memphis）的榮景鑄入歲月的基石？」[14] 就像歷史上所有的殖民征服一樣，此事背後也有不那麼直截了當、不那麼理想化的原因。埃及是塊令人垂涎三尺的肥美殖民地，是一片能為法國提供粗原料與新市場的領土，還能成為威脅英國在印勢力的橋頭堡。征服埃及的動機來自知識上、情感上、意識形態上

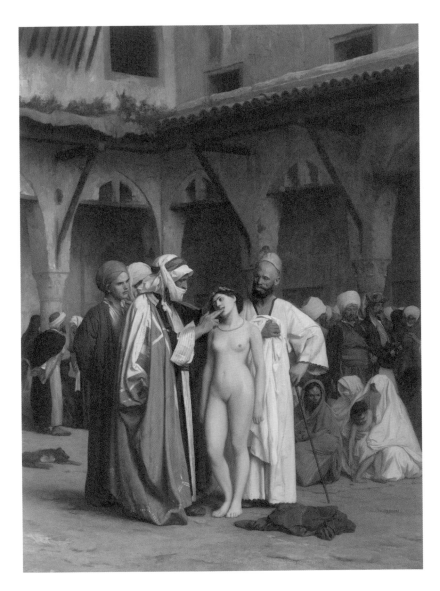

37 歐洲東方主義者最喜歡的題材就是女奴買賣以及伊斯蘭世界的神祕後宮,此處尚
　　—李奧・傑洛姆(Jean-Léon Gérôme)[34] 所畫就是他想像中某座伊斯蘭城市裡的奴
　　隸市場情景。

與地理戰略的考量上各個方面，綜合起來頗為可觀。

雖然拿破崙對東方大致算是有興趣，還對亞歷山大大帝的功業神往不已，但他一開始全都沒被這些鼓吹征服的說法打動[15]。他的心思都在其他能獲得榮耀與晉身之階的機會上頭，且他心裡還憋著對革命法國的統治者「督政府」（the Directory）的諸多不滿。法國外交部長夏爾・莫里斯・德・塔列朗（Charles Maurice de Talleyrand）[16] 是當時政壇最大一股力量，他以無比精力將啟蒙運動理論化為國家政策；直到塔列朗入侵埃及的提案得到督政府通過之後，拿破崙這人才真正躍上時代舞臺。一旦拿破崙把他那強大心智與天一般高的野心投注於埃及，他就開始利用啟蒙理想來贏取大眾對出兵的更多支持，同時掩飾督政府此項決策背後唯一是圖的地理戰略考量；於是政府讓國民看到的就是：拿破崙的出兵不只是為了征服埃及，且還要以革命法國的理想模樣重塑埃及。

為了執行如此艱巨的任務，以及說服三百萬埃及人相信這場極端大改造不僅必要且有好處，拿破崙所率領的入侵部隊不僅只有士兵，他還在裡頭納入科學家、作家、藝術家和哲學家；後世史學家稱這些人組成的部隊為「文化軍團」，包含來自新學術各個分支的一百六十七人，他們全都滿懷熱情要去記錄、去了解、去挖掘這片黃沙之下深藏廢

墟與遺跡的土地。這群啟蒙運動之子包括偉大的數學家尚—巴蒂斯特・約瑟夫・傅立葉（Jean-Baptiste Joseph Fourier）[17]和克勞德・路易・貝托萊（Claude-Louis Berthollet）[18]，此外還有熱氣球的發明者與先驅人物尼可拉—札克・康堤（Nicolas-Jacques Conté）[19]，以及著名雕版畫家韋凡・德儂（Vivant Denon）[20]。與他們同行的還有舉世知名的畫法幾何（descriptive geometry）創始人加斯帕・蒙日（Gaspard Monge）[21]和才華洋溢的地質學家德奧達・德・多羅米厄（Déodat Gratet de Dolomieu）[22]，多羅米提山脈（Dolomites）就是以他的名字來命名。若要展望下一代，這批文化部隊成員也有馬提歐・德・雷塞布（Mathieu de Lesseps）[23]，他的兒子斐迪南・德・雷塞布（Ferdinand de Lesseps）[24]後來建造蘇伊士運河。拿破崙的人格裡確實有某些令人不安與冷血無情的部分，其中許多會在這場埃及征伐戰中初次浮現，但他始終對於發掘提拔青年才俊頗有一套；這些被他說服一起去埃及的人，有許多後來會繼續為法國建功立業。

這些學者專家的任務除了研究古今埃及以外，還得要向埃及人宣傳啟蒙思想與科學的成果。被征服的埃及人應當要受益，從馬木留克統治底下解放（埃及人對原本的統治政權懷有真實且合理的憤怨），獲得新科學的教育，且埃及上古往昔早被遺忘的榮光也會再

度呈現在他們面前。若不管宣傳家的三寸不爛之舌，法國學者的確有種使命感，心懷真誠的理想主義（雖然也帶著家父長式的態度）。然而，拿破崙雖在藝術家與知識分子面前展現出雍容學養，但面對兵士時說的卻不是知識和進步，而是掠奪與戰利品。

八月，進入開羅數星期後，拿破崙設立埃及研究院（Egyptian Institute），內有四個部門，研究重點分別是數學、政治經濟學、物理學和人文學。研究員成員在埃及上古遺址展開地質調查，第一步就是對金字塔和其他建築遺跡加以研究。韋凡・德儂被派去描畫古代神廟與遺蹟，記錄下這些建築成就與上面神祕的聖書體文字；拿破崙本人也跟著埃及研究院成員前往法老王所建的上古蘇伊士運河遺址。研究院歡迎埃及人參觀這個新機構與其正在擴大的圖書館所在地，此地同時也是被占領者沒收的馬木留克別墅，這種做法與他們那些較具理想性的抱負一致。這支文化軍團的成員也在埃及設立醫院，做出一套檢疫制度，還在開羅著手建造新的下水道系統，同時設想如何引進街道照明設施。埃及第一臺印刷機也是在當時進口，且還出現了兩家報社。

一七九八年，啟蒙理論將在尼羅河岸得到實踐，埃及要相當程度被改造為一個世俗國家，以理性和科學原則為本加以組織。問題是，這個國家是個複雜、高度宗教化，且

還明顯具有保守傾向的社會，法國人對此只有非常粗淺的認識。拿破崙似乎察覺到介入埃及的伊斯蘭教活動會有多麼危險，但他仍以典型家父長主義的自大態度決定提出世俗化改革計畫並加以實施。他以文法錯亂、錯誤百出的阿拉伯文發出聲明稿，向埃及人保證法國人是伊斯蘭教的捍衛者，此種行為實在無法說服當地教士相信法國人對本地信仰有任何發自內心的尊重。

拿破崙和他的哲學家與科學家軍團更進一步想要達到法律之前人人平等的目標，想要改善農業生產率，以及建造起一座整個埃及能夠依賴為生的灌溉系統。雖然這些崇高的目標確實讓部分埃及人生活改善，但執行它們的卻是外人，這些外人對自己所入侵的國家了解甚為淺薄，且對自身文明顯在的優越性懷著一種家父長式的過度自信。法國軍人的行為，以及法國人所採用的粗暴收稅方式，讓埃及人的不滿逐日漸增。於是乎，當地人民與教士都拒絕擁抱歐洲文化，也拒絕認為歐洲文化比自己的文化高明。法國人原本可以善用當地對馬木留克統治者深厚長遠的反抗情緒，但法國人自己的占領行為卻變得更令當地人痛恨，於是遭受到更強烈的對抗。

伊斯坦堡的鄂圖曼蘇丹是埃及名義上的最高統治者，他下了一只詔書向法國宣戰。

僅僅在拿破崙抵達埃及六個月後，反抗軍就於一七九八年十月在開羅起事，結果幾乎是一場浩劫。法軍陣地遭到攻擊，一名將軍被誤認成拿破崙而被暴民虐殺，兩天暴動內有三百法國人喪命。拿破崙以砲彈無情轟擊市內造反區域以重振秩序，死於報復行動的埃及人是法國陣亡人數的十倍。

縱然愈來愈受到當地人厭惡，但拿破崙手下學者仍努力不懈要讓埃及人開開眼界。

康堤在十一月展示出當時世上最驚人奇觀之一：一顆熱氣球。當時距離孟高菲兄弟（Montgolfier brothers）[25] 發明熱氣球並駕駛它飛越巴黎只有十五年，而拿破崙堅持要帶一顆熱氣球來埃及；法軍艦隊停泊在埃及海岸邊時遭到攻擊，大部分船艦連同那顆熱氣球都遭到摧毀，於是法國人又趕造一顆新的。法國人一心一意要讓埃及人大吃一驚，他們似乎因此過度誇大熱氣球的功能，對那些願意聽的人宣傳說這是艘能載人橫越陸地與海洋的天空之船。這一天，漆成法國三色旗紅白藍顏色的巨大熱氣球從伊茲貝奇雅廣場（Ezbekiyah square）升空，而這確實讓開羅人一時之間目瞪口呆。這是一場最壯觀的闡釋，宣揚拿破崙與法國學者所設想的那些啟蒙知識、歐洲科學，以及進步的果實。只是，氣球愈升愈高之後卻在空中起火，然後墜落地面；一名目睹事發當場的埃及人以這

場災難為據，證明熱氣球並非飛天船，而是「像我們的小男孩在婚禮或節慶放的風箏」[26]。

遠征埃及與後來建造蘇伊士運河兩件事之間有直接關係，但除此以外，驅動法國人前往埃及的那些野心沒有一個能實現。話說回來，拿破崙入侵埃及確實對法國、埃及與範圍更大的伊斯蘭世界都造成長遠影響。雕版畫家德儂在埃及時把時間都用來繪製上埃及與尼羅河谷各個遺址的速寫，他在一八○二年出版《上下埃及遊記：於波拿巴將軍遠征期間》（*Voyage dans la basse et la haute Égypte, pendant les campagnes du Général Bonaparte*）這本著作，裡面包含古埃及建築寫生，以及神廟和法老墓設計圖的雕版畫。該書成為所謂「埃及熱」的來源之一，這股熱潮在十九世紀早期席捲

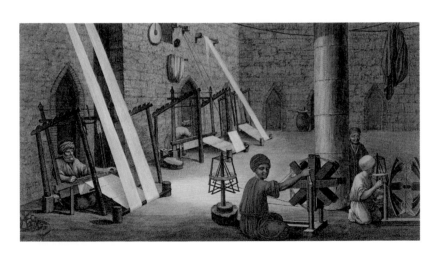

38 《埃及記述》這套書的立意類似百科全書，要將當代伊斯蘭埃及與上古法老國度的所有知識蒐羅在內；上圖是一間紡織作坊，出自書中討論工藝與貿易的章節。

法國，然後傳播到其他國家（尤其是美國）。

一八〇九到一八二〇年之間，法國政府出版二十四鉅冊《埃及記述》（*Description de l'Égypte*），將古今埃及的建築、古蹟、自然歷史與文化分門別類記錄造冊，是典型基於啟蒙思想所進行的計畫。這套如百科全書般巨大無比的《埃及記述》在歐洲造成極大衝擊，法國藝術與建築都受到影響，埃及式圖案成為法式裝飾與建築所謂「帝國風格」（Empire style）的特徵之一；它還將拿破崙入侵埃及以一種文化義舉的形象加以永恆化，沖淡其中的暴力、濫用權力

39 《埃及記述》書中最有名的就是大量記錄尼羅河谷神廟景觀的圖例，畫作內容一絲不苟，只是稍有浪漫化之嫌。

與當地人的反抗等事。廣受歡迎的《埃及記述》還更進一步促成西方人將埃及視為一片可以征服並建功立業的地方，或是如同愛德華・薩伊德這位富有影響力的理論家所說的「歐洲的附屬物」[27]。

拿破崙入侵埃及一事還與新型態的東方主義藝術相結合。一七九八年之前，歐洲藝術就已經包含東方式的圖樣與題材，正如啟蒙運動之前就已有西方人到東方遊覽留下紀聞。比如，真蒂萊・貝里尼（Gentile Bellini）[28] 於一四七九年到一四八一年間住在伊斯坦堡，他的畫中就有來自鄂圖曼帝國與中東的人物[29]。然而，拿破崙入侵埃及與《埃及記述》的出版，確實讓人們對東方、埃及人民，以及更廣泛的伊斯蘭世界的興趣大幅提升。

話說回來，許多歐洲藝術家是戴著玫瑰色眼鏡來呈現拿破崙與其軍隊的模樣。法國新古典主義大師雅各—路易・大衛（Jacques-Louis David）[30] 的學生安托萬—讓・格羅（Antoine-Jean Gros）[31] 畫出一幅幅畫面龐大的歷史畫，描繪侵埃戰爭裡最重要的幾場戰役，每一幅畫隱惡揚善的程度都高到幾乎令人覺得可笑。格羅最好的作品是《波拿巴訪視賈法的疫病病人》（Bonaparte Visiting the Plague Victims of Jaffa），主題是發生在作畫時間五年前（也就是侵埃戰爭後期）的事件，該事件在十九世紀早期被傳揚成為英雄傳奇[32]。這幅

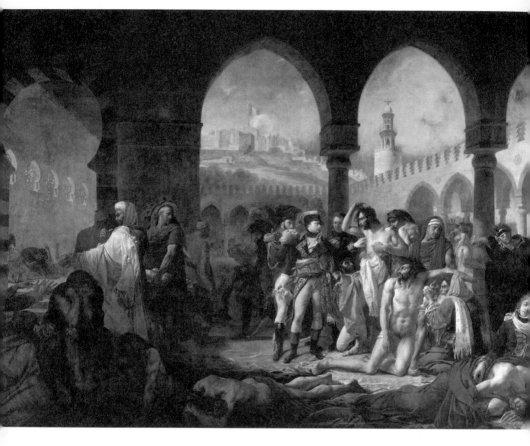

40 藝術有助於建立起傳說，以此作為根基構築人們對拿破崙的個人崇拜。這幅畫描繪這位未來的皇帝用手觸碰病人，這是中古時代帝王會對人民進行的儀式。

畫由拿破崙委託創作，德儂加以監工，畫面裡是這位未來的皇帝陛下伸手觸摸一名嚴重疫病患者身上的膿瘡，但其他軍官與軍醫卻因害怕被傳染惡疫而以手帕覆口。

一八三〇年，法軍入侵並征服阿爾及利亞，這讓人們對東方式主題更感興趣盎然。

藝術家歐仁・德拉克洛瓦（Eugène Delacroix）[33] 在一八三四年為畫作《阿爾及利亞女人》（Women of Algiers in Their Apartment）揭幕，這是他陪同一支法國外交代表團去過摩洛哥與阿爾及利亞之後的作品。德拉克洛瓦之前已經畫過《薩達那帕拉之死》（The Death of Sardanapalus，此人是亞述末代國王）這幅東方主義式的幻想作品，將歐洲人對「東方專制」這個概念的著迷之情發揮得淋漓盡致。《阿爾及利亞女人》是一幅很不同的作品，內容是當代伊斯蘭社會日常生活景象而非歷史題材。據說德拉克洛瓦是在拜訪一戶阿拉伯人家時得以迅速給「後宮」（harem，這個字指的僅是家中女性成員居住的屋宅部分）裡的女人畫速寫，這就是這幅畫的靈感來源（其實德拉克洛瓦在阿爾及利亞見到的這三名女性很可能是猶太人，因為男性陌生訪客極少被允許與穆斯林女性單獨會面）。可以確定的是，德拉克洛瓦在他親眼看見的事物上錦上添花，回到巴黎之後他就使用穿著特殊服飾的模特兒來幫他完成畫作，還在畫裡加上一名黑人僕役。另一方面，德拉克洛瓦對顏色

與光影的精妙使用營造出親暱溫和的家居感，引發了其他藝術家以歐洲人眼中那個充滿異域風情的世界為題，去繪畫其中的風景。不過，這場北非之行以及法國在該區域的擴張情況，都讓德拉克洛瓦感受到當地文化處於受衝擊而消失的危機中，因此需要像他這樣的藝術家去加以記錄。

雖然《阿爾及利亞女人》將三名女性置於歐洲人的幻想脈絡中去呈現，但這幅畫的寫實程度也確實高得非比尋常。

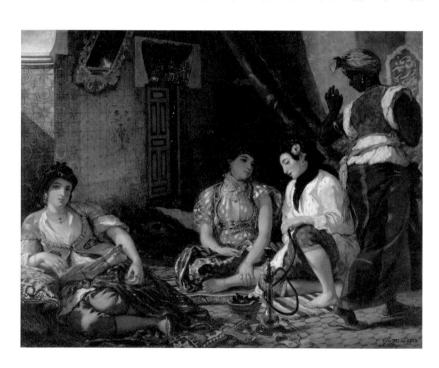

41 歐仁・德拉克洛瓦的《阿爾及利亞女人》靈感來自藝術家本人的北非之旅。和他其他東方主義式的作品相較，這幅畫頗有節制態度。

中土革命

法國史學家常以法國大革命的年分一七八九年，或是恐怖統治的起始年一七九三年，做為啟蒙時代的結束時點。人們說這場孕育出伏爾泰、狄德羅、洛克、牛頓與盧梭等人思想的智識革命始於一六三七年，那一年勒內・笛卡兒（此人當時正在荷蘭共和國快樂享受生命的自由）出版他的《方法論》（*Discourse on the Method*）。如果說笛卡兒是啟蒙運動的助產士，那麼他的法國同胞馬克西米連・羅伯斯比（Maximilien Robespierre）[1] 和拿破崙・波拿巴就是啟蒙運動的執行者。啟蒙時代在蘇格蘭和英格蘭一樣發光發亮，不遜於當時的法國與低地國，但十八世紀後半葉誕生於英國的那場革命卻與爆發於巴黎市街

的前一場有著天壤之別。

十八世紀中葉之前，歐洲人大部分居住在鄉間從事農業生產；市鎮當然也很多，但大多數人都不住在那裡。英國有大約百分之七十七的人口住在鄉下，法國的比例則高達約百分之九十[2]。荷蘭共和國於此再度成為例外，但就算是在那裡的黃金時代，也只有百分之三十九的人口過著都市生活。[3]

縱然全球海洋貿易在地理大發現時代不斷發展，又在十七、十八世紀被荷蘭東印度公司與英國東印度公司的商人大幅擴張增強，但就連當時最進步的歐洲城市都還是被每一年農業收成的豐寡決定命運。土地所有權仍舊是全歐洲最基本的地位象徵，經由農業致富也比經由商業致富更讓人敬重。那些在美洲藉著奴隸與蔗糖，或是在印度藉著棉布與絲綢大發利市的人是新全球性經濟的先驅者，但這些人一旦回到家，只要負擔得起，他們就會購買農田莊園建起鄉間大宅。藉由新古典主義建築，以及與貴族的利益婚姻，新財富就這樣改頭換面成為舊財富。

這些古老的行事模式被兩場革命打亂，一場是漸進的，另一場較為突然。第一個是農業本身的革命，其源頭可以上溯至數百年前農民學會輪耕技術的時候，農業生產從那

42 德比的約瑟夫・萊特「夜景畫」之一《鐵工廠》（*The Iron Forge*），畫中將鐵匠頭描繪成身強體壯的英雄般人物、養育妻兒的一家之主，體現維多利亞時代強調的勤勞與自食其力等美德。

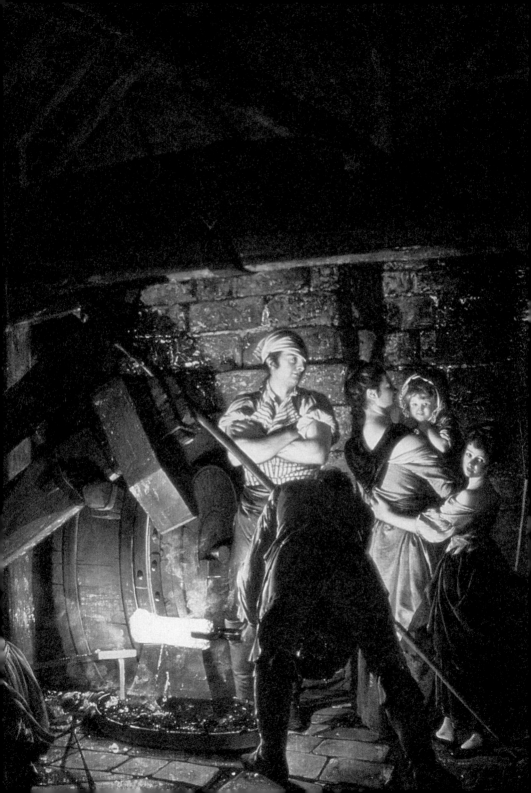

時開始緩慢提升。稍後，小片田地漸漸結合成規模較大、耕作較有效率的大莊園；再接下來是對動物進行選擇性育種，還有新型態的犁具與更佳的交通建設，讓農民能更進一步增加產量。

比較出名的是第二場革命「工業革命」，始於一七五○年左右的英格蘭，但直到一八四○年代英國才有人說這是一場「革命」，而那時工業革命已進行了一大半。為什麼在英格蘭，又為什麼是在十八世紀中葉？英國比起競爭者具有某些明顯優勢，在它地底下埋著大量煤鐵礦藏，且英格蘭與蘇格蘭都已發展出保護私有財產且將其特權化的法律系統。英國海岸處處都是港口，還穿插著可航行的河流。到了十八世紀中期，地方產業還能享受戰時關稅保護政策帶來的利益。話說回來，許多經濟學家都說英國資本主義的興起最能解釋英國工業為何興起。無論工業化進展的原因有哪些，這場革命裡有個部分讓數百萬人每天的生活出現最顯著的改變，那就是具顛覆性的新技術問世，而這些技術派上用場的地方就是工廠。

英文的 factory 一詞，原本是指荷蘭東印度公司與英國東印度公司等合股公司在亞非建立的堡壘式貿易站；十八世紀後半，這個字開始脫去原本意義，換成現代慣用的內

涵。學者對史上第一所工廠建於何時何地仍有爭議，但有個說法頗為可信，那就是德比郡鄉間的克倫弗紡織廠（Cromford Mill）是第一間現代工廠。商業家理查‧阿克萊特（Richard Arkwright）[4]於一七七〇年代創立克倫弗，以他最偉大的發明「水力紡織機」為中心來設計整間工廠；水力紡織機的機械系統使用流水為動力來驅動紡紗機，生產棉紗與毛線。一座水車就足以同時驅動好幾排機器，這表示原本在家居環境裡由小群手工業者完成的工作此時能在工廠裡進行，無論

43 克倫弗紡織廠由理查‧阿克萊特創辦，此圖是他的朋友約瑟夫‧萊特所繪。克倫弗是世界上第一間完備的工廠，而阿克萊特可稱是工業革命偉大先驅者之一。

效率、產量和利潤比起原來都有飛躍性的進展。克倫弗紡織廠符合所謂「工廠」的許多特徵，包括機器維持工作步調的程度，取決於人為調節，讓第一座有模有樣的「工廠體系」得以運作。阿克萊特廠裡的工人（包含童工）是從附近數英里的範圍內來到克倫弗工作，他們的父祖都是農夫，生活遵守四季遞嬗訂下的秩序。阿克萊特的工廠體系要求他們輪班上工，工廠時鐘變成數百萬工人的生活重心，也造成紀年與計時方法的革命，滲透入生活與商業的每一個部分。

阿克萊特對自己的工廠無比自豪，還請他的朋友為此作畫。在《理查・阿克萊特的紡織廠：馬洛克附近克倫弗景色》（Richard Arkwright's Mill, View of Cromford near Matlock）畫中，德比的約瑟夫・萊特（Joseph Wright） 5 這位藝術家將紡織廠置於田園牧歌般的景色中，裡面唯一人物是個領著馬拖貨車走在路上的人，畫裡完全聽不見機器碰�(石宏)的響聲，看不出後景工廠裡那無窮無盡的澎湃能量。這種畫是工業風景畫的一種形式，將工業與紡織廠融入鄉野地景或朦朧夕照，好像它們是農業傳統中司空見慣的景色，而非預示著一個讓現有社會秩序受到顯著威脅的新時代。

或許是因為工業對鄉野風景的影響讓人們愈來愈不安，德比的萊特因此覺得需要把

克倫弗對周遭鄉間地區造成的衝擊淡化處理。上述這類反對聲浪大多圍繞著當時逐漸出現的「如畫之美」（the Picturesque）的美學概念立論，在一七八〇年代已經頗為響亮，未來數十年只會更甚囂塵上。尤維達爾‧普萊斯爵士（Sir Uvedale Price）[6] 這位大地主與著名散文家在他一七九四年的《論「如畫之美」相對於「壯美」與「優美」》（*Essay on the Picturesque, As Compared with the Sublime and the Beautiful*）中，怒斥克倫弗與馬洛克一代的紡織廠侵害了如畫自然：「當我想到如馬洛克那條河流一般動人心弦的自然之美，以及矗立在那裡的七層樓建築所造成的影響；當我又想到其他溪河，我認為，若論如何剝奪一片迷人好景的美麗，沒有任何事物能像棉織廠一樣有效。」[7]

德比的約瑟夫‧萊特親眼見證英國中部工業興起，他的朋友圈子裡不只有生意人和工業家，還有科學家與思想家，也就是遵奉理性求知與親身實驗原則的啟蒙人士。萊特心神嚮往的不只是工業所展現的幹勁與創新精神，還包括工業背後的科學；他想要畫下啟蒙科學的戲劇性，而他最偉大的作品也就由此而生。

《抽氣機實驗》（*An Experiment on a Bird in the Air Pump*）描繪一名四處遊走的科學表演者（當時被視為「自然哲學家」的一種）將一隻白色鳳頭鸚鵡裝在鐘形玻璃容器裡，然

後抽走空氣；困在無氧真空空間裡的鳥兒即將窒息死亡。他表演的地方是一個有錢中產階級家庭屋內，觀眾就是這家成員，他們的臉被單一一支蠟燭照亮，每個人的反應有的著迷、有的恐懼。

抽氣機在一七六〇年代不是新科技，但真空實驗的公開表演已因其戲劇性與殘忍性而名聲昭著，萊特這幅氣氛濃重的畫作同時呈現這兩方面。雖然鳳頭鸚鵡在玻璃容器底部奄奄一息，但穿著深紅外袍、眼光注視看畫者的科學家將一手置於容器頂部閥門處，表示他隨時可

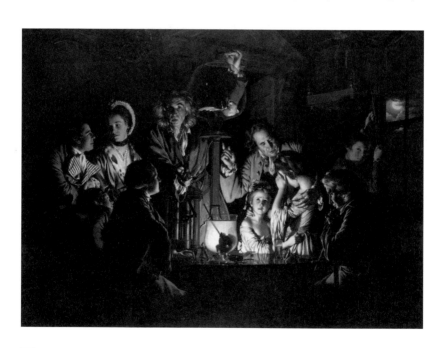

44 德比的約瑟夫・萊特最著名的一幅畫，畫中一名旅行科學家進到有錢人家家裡，以表演方式呈現大自然與新科學的力量，讓這家人看得入迷。

以救活這隻鳥，只要放進空氣就能讓這可憐的小東西甦醒過來。萊特畫中人物態度全然符合當時對兩性本質差異的主流觀點，男性觀眾用專注而不帶感情的好奇神情觀看這場結果難料的實驗，而兩名女性觀眾，也就是這一家的兩個女兒，則是站在父親身旁，因女性的慈心而悲痛。她們對鳳頭鸚鵡（很可能是家中寵物）的受苦感到不忍，這在畫中呈現得非常明顯。

萊特在《抽氣機實驗》與《哲學家以太陽系儀教學》（A Philosopher Lecturing on the Orrery）中展現逐漸擴張的中產階級開始將新科學帶入家中，這種「新知」不僅是表演，且幾乎成為一種宗教，具有判決生死的能力。不過，新科學就像是擺在惡魔般的黑暗工廠裡那些工業機器一樣，兩者都被視為挑戰自然秩序的亂源，而萊特在《抽氣機實驗》裡也成功捕捉到這一面。萊特畫中的陰鬱緊張氣氛表現出一種日益強烈的感受，那就是「進步」有如脫韁野馬，其後果難以預料，新時代的奇觀也相當程度讓過去的天真一去不復返。

都市與貧民窟

十九世紀末倒數第二年，天擇理論的共同發現者阿爾弗雷德・羅素・華萊士（Alfred Russel Wallace）[1]出版一本今已鮮為人知的書《美妙世紀：論其成功與失敗》（The Wonderful Century: Its Successes and Failures）。正如書名所說，這本書編排記錄了英國與英帝國在「美妙」的十九世紀裡獲致的進步。然而，華萊士卻在此書最後一章列舉諸多道德與政治上的失敗並加以批判；他的觀點一向備受時人敬重，而他認為這些事情玷污了這時代的成就。他所舉出的失敗案例包括軍國主義興起、維多利亞時代晚期重創英屬印度的數場饑荒，以及在各處殖民地悄悄運作著的「幾乎不加遮掩的奴隸制度」；華萊士還把英國各

45 查爾斯・布思這幅革命性的地圖使用顏色來標記維多利亞時代晚期倫敦每條街的貧富分級狀況。都市化與工業化的快速發展導致社會危機，這對藝術造成很深的刺激。

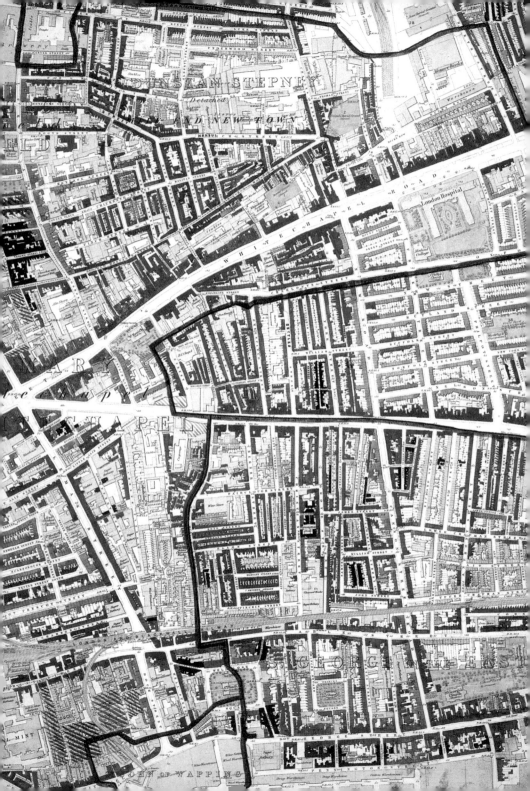

大工業都市裡窮人的生活環境也列為例子。[2]

十八世紀開始出現迅速而極度缺乏計畫的都市化現象，令華萊士感到怵目驚心的貧民窟就是這種現象之下的產物。英國工業都市在十八與十九世紀擴展的驚人速度令人嘆服也令人警覺，工廠與紡織廠的老闆獲得更高利潤、擁有更強大的生產力，因此他們付給工人的工資能比農夫所賺高出許多，吸引農村人口遷往都市城鎮。農地圈地運動是當時同時在進行的農業革命之一環，此事更進一步推動人們前往都市。雖然最早的工廠通常蓋在鄉野地區的河道附近，像克倫弗紡織廠那樣藉由湍湍水流驅動水車，但當動力來源逐漸轉變為煤炭，工業機械化程度也變得更高，最後「工業化」與「都市化」終於變成同一回事。到了十九世紀中期，英國成為第一個都市人口比例占大多數的社會。

曼徹斯特是工業化之下都市化的典型城市，它在十八世紀剛開始時只是個人口約一萬的商鎮，到了一八五一年它已是四十萬人的家園。歷史上從未出現過曼徹斯特工業城這樣的東西，它是個讓全世界嘆為觀止的注目對象，這樣一座磚造的大都會既是奇蹟也是社會大災難。雖然工人收入比農人要高，但賺得多並不表示新城市裡生活水準較好。維多利亞時代前來英國的外國訪客對窮人生活境況感到震驚不已，霍亂與傷寒這些

可怕瘟疫時不時就在貧民窟裡大流行，造成成千上萬人死亡；難怪卡爾·馬克思（Karl Marx）[3] 和弗里德里希·恩格斯（Friedrich Engels）[4] 都是被吸引到英國而形成他們對工業化資本主義時代的思想。政治人物、改革者、慈善家與哲學家都掙扎著試圖減少都市裡工業化對人民所造成的傷害，同時又要面對既得利益者與地方掌權者吝嗇態度的強大阻力。

藝術家要怎樣理解十九世紀中期的曼徹斯特，以及促使它興起的那些力量？在一個史無前例、沒有先驅的社會裡，藝術家應該扮演什麼樣的角色？這些藝術家尋求答案之路從一開始就充滿困頓，他們難以直接呈現工廠裡赤裸裸的真相或是工業城中社會的不堪。但有一個人卻對英國新的工業化地區充滿嚮往，J·M·W·透納（J. M. W. Turner）[5] 啟程前往英格蘭北部與中部，以工業生產的主要中心為題材寫生。旅途中，他在一八三〇年八月經過「黑鄉」（Black Country）[6] 中央一座工業鎮達德利（Dudley）。「黑鄉」之所以得名，是因為當地工廠煙囪長年向天空噴吐濃煙，以及覆蓋在煤礦場與熔爐周遭地表的煤灰炭渣；工程師詹姆士·內史密斯（James Nasmyth）[7] 對這片地區的形容是說：在這裡「似乎翻開了地球的內部，臟器撒落一地……這地方日日夜夜都閃耀火光，

以及煉鐵爐和軋鋼廠噴出的煙霧。」[8] 十年後查爾斯·狄更斯（Charles Dickens）[9] 在《老古玩店》（The Old Curiosity Shop）中對黑鄉的描述顯示當地一切如故：「高聳的煙囪一個擠著一個，看到的是一模一樣無趣而醜陋的形體無止盡地重複，吐出煙霧的瘟疫，遮蔽光線，在憂鬱的空氣裡灌入惡臭。」[10]

透納所畫的工業鎮達德利是將狄更斯與內史密斯筆下文字所證實的情況化作圖像，但畫面卻如田園牧歌般美麗。他使用秀雅的水彩來強調日暮時分自然光線效果，將達德利老鎮教堂與山丘高處十一世紀的諾曼城堡推到光線黯淡的後景處，讓工業成為整幅景色的主角。熔爐的閃亮火光向外照射，陣陣黑煙爬上漸暗的天空，運載工業用粗原料的駁船形貌在微光中變得模糊不清，與它們的水中倒影融為一體。約翰·魯斯金（John Ruskin）[11] 曾一度擁有透納這幅畫，他說這幅畫是「英格蘭未來模樣」的前兆，預示這片土地上工業的興起將無可避免導致傳統世界消亡，也就是畫中透納以城堡廢墟和教堂所代表的舊日事物。魯斯金預言說，新時代的旨意是讓「男爵與僧侶走入歷史」[12]。

透納對工業、煉鐵爐、蒸汽火車與蒸汽動力拖船的迷戀使他成為那個時代的異數，一個比較符合當時典型的例子是威廉·威爾德（William Wyld）[13]，他在透納的黑鄉之旅

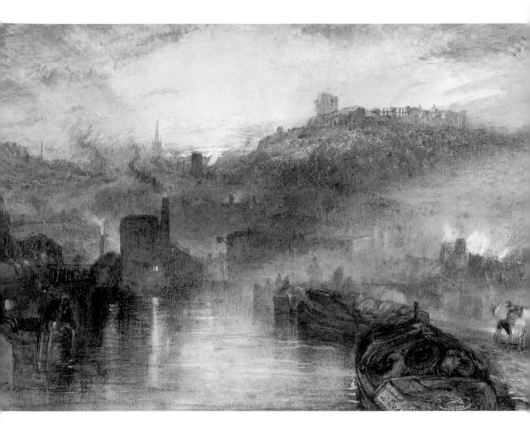

46　工業的火焰是透納所畫英格蘭中部達德利景色的主角。透納曾往英格蘭幾處正在
　　興盛發展的工業中心遊覽，在一八三〇年夏秋兩季拜訪該鎮。

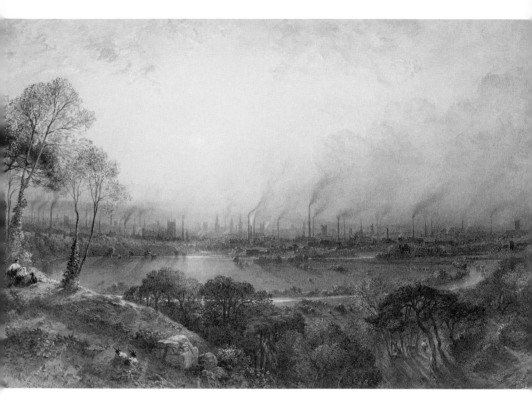

47 威廉·威爾德的曼徹斯特風景畫把這座蓬勃發展的工業大都會放在遠處，從煙囪叢林裡升起的煙霧折射夕陽，形成一片浪漫的氣氛。然而，這幅畫對於這座四十萬人所居城市裡的生活情況卻毫無著墨。

二十年之後創作一幅水汽氤氳、予人蒼白無血色之感的曼徹斯特風景畫。維多利亞女王

在一八五一年到英格蘭西北部走一遭，之後她親自委託威爾德創作這幅《從克爾薩高沼眺

望曼徹斯特》（View of Manchester from Kersal Moor），由王室收藏。

威爾德將這座容納四十萬生靈的大都市置於畫裡的地平線上，前景是宜人的郊野景

色，有山羊嚙食高草，還有一對帶著愛犬來此休憩的男女舉目遠眺。一列巨大煙囪在天

際線上排排站，濃煙從中升起，霧裡可見十九世紀中期曼徹斯特的房舍屋頂與教堂尖

塔，但這座工業大都會的髒污與能量、那些曾讓女王怵目驚心的情況，都在工廠煙塵巧

妙折射過的黃昏日照裡變得模糊不清（未來一代又一代的藝術家會發現，工業污染所帶來

的少數好處之一就是製造出美麗絕倫的夕陽）。《從克爾薩高沼眺望曼徹斯特》所呈現的

更多是風景畫大師克勞德・洛蘭（Claude Lorrain）14 對威廉・威爾德的影響，而非這座世

界上工業化程度最高的都市實景。曼徹斯特被擱到遠方，於是那千千萬萬住在潮濕地窖

裡的家庭、機器與工廠日夜不休發出的噪音、令人難以忍受的臭氣、熏人欲嘔的陰溝、

被污染的河川，以及這一切所呈現的無情而無窮盡的悲慘，都被遮掩過去。

英國小說家對工業社會工人階級的慘狀以及毀掉工人生活的極度貧窮關注最深。雖

然當時的實情是如查爾斯・布思（Charles Booth）[15]後來製作的地圖所揭露的那樣，貧與富比鄰而存，彼此相隔只有幾條街，但作家比畫家更願意走進維多利亞時代都市裡那些讓上流人士選擇視而不見的區域。狄更斯的父親因欠債被關進惡名昭彰的王室內務法庭監獄（Marshalsea prison），因此他十二歲那年就被迫進入工廠工作，這位作家終生都帶著當時留下的心理瘡疤。身為作家，狄更斯對都市窮人所受苦難常深有所感，至少對那些他眼中的「好窮人」是如此；但或許反而是某一世代的女性作家最能以細膩動人的手法揭露工業勞動者艱辛生活實情，迫使她們的中產階級讀者面對工業化與維多利亞時代進步觀信仰所造成的社會代價。

伊莉莎白・蓋斯凱爾（Elizabeth Gaskell）[16] 的《瑪莉・巴頓：曼徹斯特的生活》（*Mary Barton: A Tale of Manchester Life*）是一本關於一八四〇年代曼徹斯特貧民區的虛構人物生活寫照，與恩格斯在《英國工人階級狀況》（*Condition of the Working Class in England*）裡以記者報導筆調描述同一類街區的文字相應。[17] 蓋斯凱爾讓她筆下角色約翰・巴頓（John Barton）與喬治・威爾森（George Wilson）深入曼徹斯特中區貝利街（Berry Street）廉價破屋與地窖住屋構成的黑暗深淵，這段或許是全書最動人心魄的文字。[18]

街道沒有鋪石，路中央有條陰溝大搖大擺穿過，隨時隨地在路上到處可見的坑坑洞洞裡形成水池，老愛丁堡人會吼的那聲「當心有水！」在這條街上再適用不過。他們經過時，看到婦女從門裡把形形色色家庭污水往外潑進陰溝；他們踩進下一窪水坑，坑裡填滿了東西，裡頭的水淹到路面上。一堆堆灰土像是踏腳石，但就連那些最不在意衛生的行人都小心翼翼不想踏到它們。這兩位朋友並無潔癖，但他們也得一步步審慎而行，直到抵達一道通往一小塊區域的階梯。人走下那裡以後，頭部只比路面高一英尺，身子幾乎不必動就能同時碰到地窖窗戶與窗戶對面又濕又泥濘的牆面。從這骯髒不堪的地方進入一家人居住的地窖，則情形又是每下愈況。屋裡極其陰暗，窗格裡許多地方都破了，用破布塞著代替，於是屋內就算在正午也只有微光照亮……氣味惡臭不堪，幾乎把兩個大男人都熏昏過去。他們很快振作起來，像那些習作於這種環境的人一樣，開始看得見這地方濃厚黑暗裡的動靜，看見三四個小孩子滾在潮濕，不，是積水的磚地上，街道上骯髒污穢的水透過地板滲出來；壁爐是空的，暗黑無光，妻子坐在她丈夫的巢穴裡，對著陰冷的孤寂哭泣。

19

美洲大自然

工廠這東西在十八世紀最末幾年進入美洲。工業興起結合人口快速成長與大量移民，造成英國工業城市裡的社會情況在美國重現。那些住在紐約「五點區」（Five Points）[1]一帶地窖裡的人們，生活與倫敦有名的「七晷區」（Seven Dials）[2]地窖住戶是一模一樣的悲慘。不過，越過美國東岸那些擁擠的城市，就是大陸內陸的廣闊野地，不僅無邊無際，且潛力無窮。這片大地的蘊藏之豐與規模之廣大被某些人視為天恩的證明。美洲大自然看來既原始又完美，人們很快就開始夢想著將這不可思議的大獎據為己有。一八〇三年，湯瑪斯·傑佛遜（Thomas Jefferson）[3]從法國政府手中買下路易斯安

48 湯馬斯·柯爾在一八二六年畫的卡特斯齊爾瀑布，瀑布上方一處岩岬上站著一名孤單美洲原住民。柯爾要表達的是，不論是畫中這人或是美洲的大自然，都受到現代化的進展以及進步觀信仰的威脅。

那，只花了少得可憐的一千五百萬元；到了一八三○年代，第一批農莊主已經踏上奧勒岡小徑往西部去。一八四○年代之後，美國西向擴張的動力有了名字：「昭昭天命」（Manifest Destiny）；這個詞的創始者，專欄作家與編輯約翰·L·奧沙利文（John L. O'Sullivan）[4] 寫道，美國的天職是「讓這片神意賜下讓我們年年增生的千百萬人能夠自由發展的土地鋪滿人群」。對於沙利文和數百萬美國人來說，這項天職乃天經地義，既符合上帝意旨也符合合理性標準。

十九世紀的美國是一個野心如脫韁之馬、自信心高漲的國度，但只要進入高級文化的領域，則美國就陷入某種類似自卑情結的泥沼裡。若論藝術，年輕美國人都將老歐洲奉為圭臬。美國獨立以及一八一二年戰爭之後這段時期，一種美國式藝術風格逐漸成形，其中最大宗的作品是以歷史為題，這或許也在所難免。不過，到了一八三○年代，這個國家最初的生長痛已經過去，新一代的美國畫家開始尋新題材與代表這個國家的新型態藝術；；他們找到的東西不在偉人偉業裡面，而是在卡茲奇山（Catskill mountains）深處，或是在紐約州哈德遜河沿岸。他們在那裡看見一片與歐洲所有地方都不同的地景，且幾乎覺得自己有使命畫出這景色，來讓它被發現的消息更廣為人知。

在新一代畫家筆下，傳統藝術中被視為次等的風景畫登上前所未有的地位，不僅受到尊崇且被灌注力量，於是能在創造新國族神話的過程中扮演要角。新美國藝術以自然歷史來取代歷史本身，用峽谷、高山與瀑布代替歐洲風景畫家無比鍾愛的舊世界古典遺跡。藉由風景畫、藉由展現大自然，美國逐漸成形的自我認知獲得新要素，以此加強這個國家根深柢固的例外主義態度（exceptionalism）[5]。上述這類畫家後來被稱為哈德遜河畫派（Hudson River School），這條水路是他們尋找風景素材的旅途，同時能逃離都市生活和以都市為主的題材。哈德遜河畫派畫家的作品跨越兩個世代，成員男女皆有，但其中領導潮流的人物則是湯馬斯・柯爾（Thomas Cole）[6]，他後來成為美國最偉大的風景畫家。[7]

柯爾在英國出生，故鄉是蘭開夏的博爾頓（Bolton），那是工業革命時代火焰四射的坩堝之一；他們一家人在一八一八年移民費城。就像德比的萊特，柯爾年輕時也曾親眼看過工業如何侵蝕他身邊英格蘭鄉野美景，因此他對未被人類馴服的大自然有著無限崇敬，並深深感覺大自然極其容易受到破壞。來到新故鄉的柯爾踏上一段既長且阻的與眾不同道路，追尋他一生的志業。他在一八二五年搬到紐約，在那裡獲得最初的成功，得

到有錢人喬治·W·布魯恩（George W. Bruen）的欣賞與贊助。柯爾用一開始賣畫的收入做為前往卡茲奇山的旅費，他在那裡畫的風景後來賣給家世殷實而具有影響力的紐約上流人士，這些人對柯爾的理念與他的作品都能產生共鳴。柯爾與阿什·杜蘭（Asher Durand）[8]的友誼也是在此時開始，此人後來也成為哈德遜河畫派一員。

從一八二四年開始，柯爾畫出一幅又一幅的卡茲奇山風景，他每年都回到這裡描繪同樣那些主題。該地在數年前已開發成為觀光區，人們從紐約市遠道而來旅遊，但是是因為柯爾的地景畫，尤其是那些以卡特斯齊爾瀑布（Kaaterskill Falls）為題材的作品，才讓這片地區成為美國最早的自然觀光景點。那時國家公園還未出現，更別提黃石公園或大峽谷，人們若想親近大自然就會來卡茲奇山。就算是那些無法親自前來朝聖的人，他們也能藉助藝術的力量而認識到自己國家擁有舉世無雙的神賜自然之美，並且感到歡欣陶醉。

柯爾在一八二九年回到英國，在那裡研究透納的作品，甚至還在透納的倫敦畫廊裡見過這位偉大藝術家本人。柯爾繼續旅行，前往歐洲大陸，每到一地就不免俗的要去參觀畫廊，親眼見識傳統大師名作，同時畫出數百幅素描。等他回到美國，他終於開始誠

摯積極的宣揚美國地景之美；當時大家都認為美國大自然缺乏真正美感，更缺乏傳統歷史滋養之下的堅實穩健感（此處所謂傳統歷史就是歐洲所經歷過的歷史），而柯爾要以畫筆與文字雙管齊下來來駁斥此說。人們相信美國自然景觀尚未受人類沾染，也不曾被歷史留下印記；然而，對於美國原住民以及他們與這片土地亙古以來的關聯，人們卻不加思索的忽視。柯爾大部分作品背後主旨理念都是「壯美」概念，是人類接觸尚未馴服的自然景觀時肅然起敬的感覺，這種理念是從歐洲藝術界引進美國，畢竟要說到利用地景畫與大自然來鑄造浪漫化的新型態文化國族主義，美國絕對不是唯一一個例子。大西洋兩岸藝術家的作品都為自然景觀注入精神內涵，給予觀者「通天」的感受。人們說，一個國家的內在精神本質是孕育於世外，也就是野生大自然裡，不論那地方是哈德遜河河谷、英國的湖區，或是德國的黑森林。

不過，美國雖大，美國的自然環境卻遭受威脅。人口迅速成長，社會的進步驅動數百萬人往西拓荒，野地被開墾成為農牧用地。柯爾將一部分美國自然風光保存在畫布上，但對許多人來說，這全部的景色都應在真實世界裡被保留下來。在一個無休無止往前邁進的國家裡，柯爾所表達的東西很重要，他與同時代其他畫家的作品為美國提供必

49 弗雷德里克‧埃德溫‧丘奇是美國哈德遜河畫派的一個關鍵成員，他在巨幅畫布上創作出高度浪漫化的自然景觀。他與柯爾都將美國地景視為上帝的創作，以此證明美國例外主義的合理性。

需的平衡。

　　畫家、詩人、小說家，他們都發出懷舊的呼喚，呼喚那些不久之前才消逝的事物，並警告人們某些還存在的事物似乎已受到威脅。柯爾本身是個最標準的保守主義者，對於美國的進步所展現盛氣凌人的粗暴性不以為然，而且他堅信一個與大自然相隔絕的社會既失去上帝也失去道德。柯爾的功勞在於引發爭議，內容是關於進步代價和美國大自然的價值，這個脈絡將藉由拉爾夫・華鐸・愛默生（Ralph Waldo Emerson）[9]、大衛・梭羅（David Thoreau）[10]、約翰・謬爾（John Muir）[11]、瑞秋・卡森（Rachel Carson）[12]《寂靜的春天》（Silent Spring）一書，以及現代環保意識的甦醒，都是一脈相承。

　　柯爾是哈德遜河畫派中的佼佼者，但像阿什・杜蘭和弗雷德里克・埃德溫・丘奇（Frederic Edwin Church）[13]這些藝術家面對大自然時胸中所懷崇敬之情並不遜於柯爾。

　　丘奇在一八五七年畫下美國的代表性奇觀《尼加拉瀑布》（Niagara Falls），這張龐大無比的畫作很快獲得國內外佳評。它在紐約畫廊展出時，畫廊還向參觀者收二十五分錢的入場費，其受歡迎的程度可見一斑；不到兩週的時間內就有十萬人花錢進場，只為一睹這幅

被某個期刊譽為「大西洋西岸有史以來最佳油畫」的作品。[14] 某些參觀者還用雙筒望遠鏡來欣賞這幅畫作，好似他們自己就身在瀑布上方，而非只是盯著一幅油畫在看。丘奇的大作巡迴全國展覽，然後橫越大西洋被運往倫敦，接著又登上一八六七年巴黎世界博覽會的舞台。

帝國之路

湯馬斯・柯爾並不將創作題材局限於風景，這是他超越當代人以及哈德遜河畫派其他成員的長處之一。他在一八三〇年代早期開始構思一個宏大的系列，內含五張敘事性的畫作，結合風景畫與另一種題材：歷史畫。最後的成果《帝國之路》（*The Course of Empire*）已經不只是敘事作品，而是以油畫形式現身的警告預言。

《帝國之路》是對當代（當時是所謂「傑克遜時代」）所下的評註，這點與藝術史上大多數重要作品相同。在一八三〇年代，受過教育的美國人必定感覺到他們正活在一個歷史節奏、變化幅度與發明創新速度都大幅提高的時代裡。這個國家正在向西拓張，人

口數量已與英國並駕齊驅，美國未來發展的潛力之大令人屏息，但進步所造成的害處也已浮現眼前。這個國家的自然環境在柯爾與之後數百萬人心中都具有神聖性，此時卻活在被抹殺的陰影裡。除此之外，美國最初建國的概念是創造一個生共榮的農業社會，也就是由一個個樸實小人物所組成的田園國度，不必承受王權暴政，也不必受政府力量壓迫束縛。在這個關鍵性的十字路口，在安德魯・傑克遜（Andrew Jackson）[1] 總統這段充滿爭議與歧異的任期中，柯爾創作出《帝國之路》來提醒美國人民一個最簡單的事實：帝國有興也有亡。這系列受到當時流傳的思想所影響，認為人類歷史不斷循環，文明發展的過程有一個個自然階段。

縱然《帝國之路》要傳達的意念是針對整個國家，但柯爾作畫的實質目的是要供他的贊助者紐約人盧曼・里德（Luman Reed）[2] 私人畫廊收藏，此人既是富商也是滿懷熱情的收藏家。全系列五幅畫分別呈現一天從清晨到黃昏五個不同時間，每幅畫畫的都是同樣一座天然港，畫面遠處可以見到海洋。港邊聳立的山陵不因時間流逝而改，但山腳下卻有人間大戲一幕幕上演。

柯爾將此系列第一幅畫命名為《蠻荒階段》（The Savage State），畫的是原始地球晨間

50 帝國之路：蠻荒階段

風景；；蠻荒而充滿綠意的地景裡，一名獵人正在追逐牡鹿。日出的第一道光照亮整個畫面，遠處可見一小片簡陋的獸皮帳篷營地。柯爾說這幅畫呈現的只有「最初步的社會模樣」。[3]

系列裡下一幅畫在某種程度上可謂是湯馬斯・柯爾心中的理想世界。那些帶著牲口奔走的遊牧民族到了《阿爾卡迪亞或田園階段》（*The Arcadia or Pastoral State*）已經消失，因為這片肥沃伊甸園的居民都變成農民；一名農夫在犁田，一個牧羊人在照看牲畜。既然此時食物豐足，生活變得「溫馴且和順」，菁英就不必再下田勞動，而能發現藝術之美：音樂、舞蹈和詩歌。遠景處原本是人們祖先豎立簡陋帳篷的營地，那附近此時畫立一座規模宏大的神廟，阿爾卡迪亞的居民在那裡禮拜神祇。柯爾認為，當文明處於田園階段，人類與自然能夠互相平衡而快樂共存。只是，即將到來的改變已在水邊出現預兆，那裡有座建造到一半的長艇，暗示這個社會裡的人群終要跨出更大一步建造帝國。

第三幅畫位於此一系列中央，也是系列裡最具敘事性的重點作品，陳設時此幅就應擺在中間。《建立帝國》（*The Consummation of Empire*）的尺寸比其他四幅畫都大，畫裡是日正當中的景色。過去少有人煙的港口已布滿白色大理石所建的古典建築，包括廣闊的

51 帝國之路：阿爾卡迪亞或田園階段

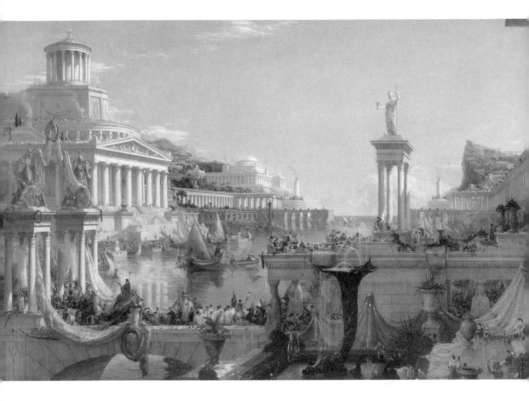

52 帝國之路：建立帝國

廟宇和華麗的龐大宮殿；每一座陽臺、每一片公共空地都擠滿人群，河裡充斥商船與戰艦。這片都市景象唯一缺乏的就是大自然，畫中原有的樹木都已遭砍伐。柯爾在此呈現一個富麗堂皇、力量強大的文明，處於他稱為「人類榮耀頂點」的位置。畫中世界似乎也有發展民主，但共和價值並未開花結果，民主因奢侈與專制而腐化，權與利孕育出墮落風氣以及道德敗壞。《建立帝國》畫面中央是皇帝，領著一隊駿馬與大象，遊行進入他統治的偉大城市。成千上萬人民出來頌讚他們領導者的功業以及文明的力量，整個畫面滿溢驕傲自狂的氣氛。

第四張畫《毀滅》（Destruction）描繪城市被不知名敵軍攻陷的那一刻。橫跨海灣的橋曾是皇帝凱旋歸來之路，今已倒塌；神廟與宮殿被祝融吞噬，眾神的塑像傾倒一地。在柯爾想像中，這個文明的人民已因驕奢淫逸而成為弱者，面對強悍剛健的入侵者不堪一擊。

最後一幅畫《荒蕪》（Desolation）是充滿憂傷的黃昏景象，數百年歲月流逝，沐浴月光的港灣已無人跡，大自然重新占領這片地景，斷裂的大理石柱上纏繞生著捲鬚的藤蔓，小樹苗推開一堆堆風化石塊，光復原屬於它們的領土，展開重新淨化的過程。

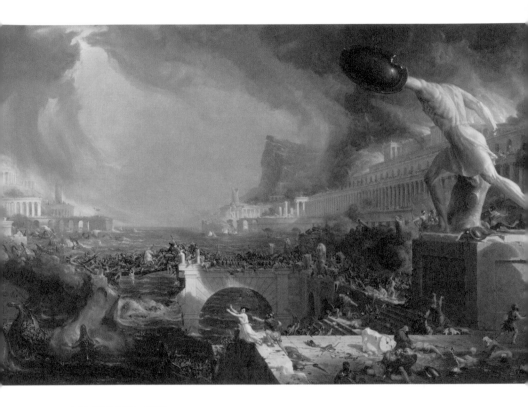

53 帝國之路：毀滅。

54 帝國之路：荒蕪。

那些比較樂觀但缺乏感受之畫評家將《帝國之路》系列詮釋為寓言，寓意著舊歐洲的專制政權與王室即將垮臺，美國民主的興起勢不可擋[4]。但其他人看得見這些畫真正要說的東西，也就是柯爾對傑克遜時期美國的看法；許多人對於柯爾的悲觀態度感到大惑不解。柯爾自己曾寫說，他對美國「道德原則」的衰退感到憂心[5]，而他畫出《帝國之路》是要做為提醒，對象是他當做第二故鄉的這個國度的國民，提醒他們共和是在基礎上反對中央集權，也以傳統上對奢侈放縱的疑忌來告誡他們。柯爾說，一八三〇年代的美國已經漂移遠離上述這些核心價值，他要藉由精心安排的寓言提出警告；他認為美國的例外主義其實沒有那麼深厚，並不足以讓這個國家脫離歷史循環發展的宿命，更不足以抵抗那股永恆不變推動歷史循環的力量[6]。在宣告《帝國之路》完成的報紙廣告裡，柯爾引用拜倫在一八一二年所著的長篇史詩《恰爾德・哈羅德遊記》（Childe Harold's Pilgrimage）其中兩行，單刀直入呈現他創作的中心思想：

先是自由，再來是榮耀——當榮耀淪喪，

財富、罪惡、腐敗。

竊取身分

哈德遜河畫派的風景畫裡藏著小小人物，也就是那些「消失的印地安人」的形貌。美洲原住民徜徉在這片自然風光裡，但在那些「昭昭天命」信徒的眼底，這兩者一樣要被進步的大筆一揮抹去。湯馬斯・柯爾、弗雷德里克・埃德溫・丘奇、阿什・杜蘭等人的畫作之所以能散發如此莊嚴的氣息，部分原因來自他們相信這片自然美景未來注定步向毀滅。人們對美洲原住民的看法也是如此，因此那些描繪他們的作品也就散發同樣的悲愴性。

十九世紀美國政治人物會討論「印地安人問題」，小說家與詩人都在想像美洲原住

民部族（奧奈達人[1]、萬帕諾亞格人[2]、摩希根人[3]）最後滅亡的情景。湯馬斯・柯爾一八二六年那幅充滿傷感情懷的作品《「最後一個摩希根人」一景》（Landscape Scene from 'The Last of the Mohicans'）就是以詹姆士・菲尼摩爾・庫珀（James Fenimore Cooper）[4]這本名作中的一段文字為創作靈感。說到關於美洲原住民未來命運的話題時，美國人各式各樣複雜的態度都會浮現其中；啟蒙思想所頌讚的「高貴野蠻人」（noble savage）是樸素而充滿自信的人，在大自然裡過著純淨生活，但這種想法與當時逐漸抬頭的種族優越論以及對非白人的歧視相衝突。況且，人們還有一種幾近宗教情懷的態度，拒絕讓任何人擋在「昭昭天命」的進步道路上，就算是這片土地原本的擁有者也」一樣。美國自然景觀有一部分最後轉變為國家公園，以這種形式獲得保護，而那些曾經擁有自尊自信的美國原住民部族，他們殘破流離的後裔則被趕進原住民保護區裡。

傑克遜總統在一八三〇年將《印地安人遷移法案》（Indian Removal Law）簽署生效，法案用意是將所有原住民驅趕出白人定居所需的土地，也就是密西西比河東邊的區域，將他們重新安置在大河西岸的聯邦土地上；那些拒絕簽署單方面條約或加以抵抗的部族將被強制遷移或消滅。接下來的慘劇被切羅基部族[5]稱為「淚之路」（The Trail of Tears）。

許多原住民接受命運，踏上死傷慘重的旅途遷往新保護地，但存活下來的人們卻發現，只要白人移民開始垂涎他們所居的土地，他們就又會被迫搬遷。[6] 到了十九世紀末，美國原住民人口已從原來的數百萬減少到僅存二十五萬。

某些藝術家純粹從白人開墾者的眼光來記錄這場種族清洗，但阿伯特・比爾施塔特（Albert Bierstadt）[7] 這位生於德國的畫家則在幾幅作品裡直接描繪美國原住民聚落的模樣。在他一八六七年的作品《移民橫越平原》（Emigrants Crossing the Plains）中可見一隊蓬馬車向西而行，後面散落牲口白骨；車隊走進夕陽裡，強光中幾乎看不清美洲原住民的圓錐形帳篷。車隊無動於衷的從帳篷邊路過，朝著太平洋前進，而美洲原住民無論是在寓意上或實際上都可說是被白人拋下。比爾施塔特的作畫靈感來自他在一八六三年於內布拉斯加州親眼目睹的一幅景象，那時距離《印地安人遷移法案》通過已經過了三十年，白人向西擴張的性質已與之前大不相同。比爾施塔特遇到的拓荒者不再是來自東岸城市的難民，而是從北日耳曼和西發利亞（Westphalia）地區前來的移民；第一條橫越北美的鐵路即將完工，像「奧勒岡小徑」這類通衢道路的功能不久之後都會被取代。[8]

從《印地安人遷移法案》生效到美國於一八九〇年劃定邊界，這段時間內有不少藝

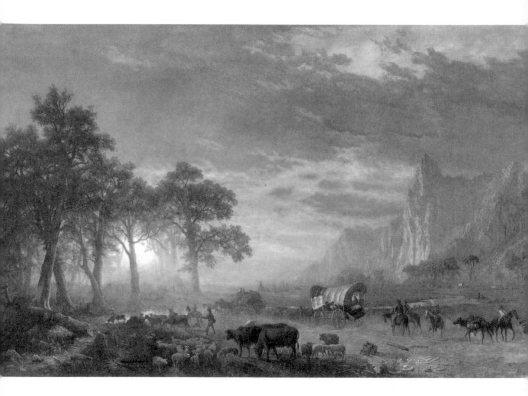

55 在比爾施塔特一八六七年的畫作裡，西墜的斜日引領「奧勒岡小徑」上的開拓先驅不斷向西前進。約有四十萬開拓者、探勘者與農場主在十九世紀中期通過這條小徑，進一步推動美國實踐它的「昭昭天命」。

術家直接以美洲原住民為題材，其中最著名的是喬治・凱特林（George Catlin）[9]，美洲原住民在他眼中代表的意義正如卡茲齊山風景在柯爾眼中所代表的意義。凱特林生於一七九六年，當時美國建國僅有十三年。他的母親兒時曾短暫遭到美洲原住民俘虜，這段經歷激發她兒子年輕心靈對居住在西方地平線外那無數部落氏族的神遊想像。凱特林受過雕版畫訓練，後來改畫肖像畫，進入賓夕法尼亞美術學院（Pennsylvania Academy of Fine Arts）就讀。逐漸步向三十的他，眼前人生只有沉悶無變化的平庸生活，對此他下定決心來一場精采的叛逆。

他在一八三〇年啟程西行，展開一系列（總共五次）遠征，前往西方開拓最前線，

56 數度遠征開拓前線之後，凱特林在一八四〇年代努力宣傳其「印地安畫廊」，帶著他所畫的大批美洲印地安人肖像畫在美國四處巡迴展覽，最後還去了歐洲。

畫下那裡美洲原住民的臉龐。他對原住民風俗的觀察與理解有限，但他在其他畫作裡也盡其所能的將這些東西記錄下來。和同時代大多數的人一樣，凱特林相信他所畫的對象是一個「正在消失的族群」，注定很快就會在無情的命運之下滅亡，這讓他作畫時充滿積極的動力，且願意置個人生死於度外。他在九年之間旅行的距離長得不可思議，畫下大約三百名美洲原住民男性與女性的畫像。

凱特林對他畫中主角所遭受的苦難絕非麻木無感，他盡最大努力以正確方式記下畫中模特兒的名字，他的畫將這些人呈現為一個個獨立個體而非「某一種人」，讓願意看的人明白這裡有無數個獨立不同的美洲原住民部族，每個都有自己獨特的文化與傳統，且他們全都在美國向西拓展的過程中受到威脅。投入這項事業十年之後，凱特林哀嘆「高貴的紅人種族」所受的苦難，「他們的權利遭侵害，道德遭腐化，土地被搶走，連風俗都被改變」。凱特林自視為美洲原住民的救星，說他自己是「奔來拯救他們」，但凱特林試圖保留的並非這些族群本身，而是他們的記憶，因他認定西部這些部族已經「注定消滅而無活路」。凱特林相信他的畫作能成為一套對於美洲原住民與他們文化的紀錄，這份圖像史料會讓這些人「在畫布上重生」，這些畫是要讓「未來數百年」的人看見「這個高貴種族栩

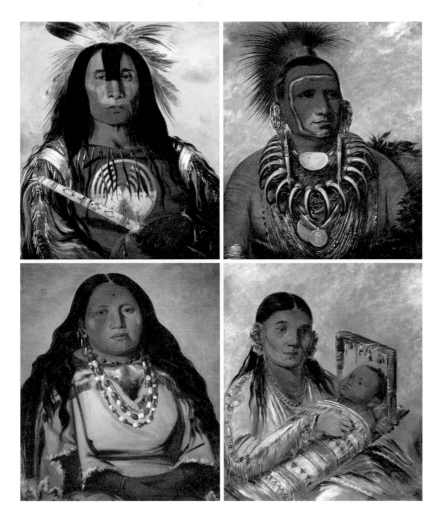

57 58 凱特林以美洲原住民為題材畫了約六百幅肖像與其他畫作,他在開拓邊界遊歷
59 60 時總共訪問四十八個不同的族群。現在他的名聲毀譽參半,但不可否認的是他
確實試圖呈現作畫對象的個體性。

栩如生的紀念」。[10]

凱特林繪畫的技術能力雖有限，但他認為自己的作品對美國歷史有很大意義，而他晚年大多數時間都用來說服別人這件事。他在一八三七年將作品集結起來，自己命名為「印地安畫廊」，帶著這些作品巡迴全美，後來又去歐洲。巡迴展覽受到大眾歡迎，但卻未替凱特林賺進收益。去歐洲開畫展時，他堅持將大部分作品、大批隨行人員以及兩隻活熊都送上船運過汪洋大海，被船載運的「印地安畫廊」總重足足有八噸，這趟展覽之旅的實際效益因此大打折扣。凱特林缺乏自制能力，他的債務愈積愈高，最後終於害他被送進倫敦的債務人監獄。

在那個時代，凱特林對美洲原住民文化的真誠熱情很不尋常。除此之外，他不僅畫下這些人，也畫下他們生活中不斷穿插的儀式生活、狩獵慶典與其他活動，而這些圖像紀錄都成為原住民後裔在二十一世紀試圖重建失傳儀典和傳統時的重要參考資料，讓凱特林的作品更能脫去「殖民者眼光」的原罪。

有件事從現存的畫作與肖像裡看不出來，那就是大平原印地安人（Plains Indians）可不是如馴羊般順從地步向失根遷居或滅絕的命運；他們為保護土地與傳統而戰，還以自己

的藝術傳統記錄這篇奮鬥史。畫在小牛皮或水牛皮上的「帳本畫」（ledger paintings）與「戰績畫」（war deeds）呈現美洲原住民與藍色軍服的美軍士兵交戰情況，這是對於「昭昭天命」進展過程的一種獨特紀錄，是來自邊界另外一方的看法，是記載西部如何淪亡的藝術史料。夏安族[11]人將一八七六年小巨角戰役（Battle of the Little Bighorn）畫在獸皮上，這幅戰史畫所記內容是所謂「印地安戰爭」（Indian wars）裡美洲原住民的少數勝仗之一，但更多的作品都在描繪敗仗而非勝利。

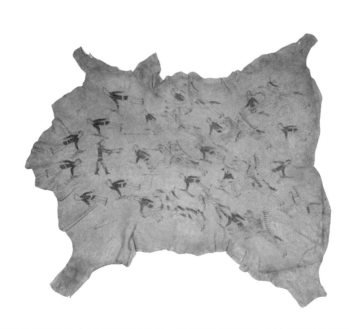

61 美洲原住民部族用自己的藝術記錄下一系列把他們從祖先土地上驅離的戰爭，這幅描繪的是一八七六年的小巨角戰役，是原住民難得的勝仗，由夏安族一名藝術家畫在水牛皮上。

傳家畫像

距離美國西部千萬英里處，另一名歐洲藝術家正身處另一片殖民邊界地區，為另一群原住民作畫。哥特弗利德‧林道爾（Gottfried Lindauer）[1] 在種族上是捷克人，他出身的都市皮爾森（Pilsen）當時是奧地利帝國一部分。他在一八七三年離開自幼成長的城市（很大一個原因是要逃避奧匈帝國徵兵制），踏上旅途，前往哈布斯堡政權勢力不及的遠方。他先去德國，然後在一八七四年八月六日踏上紐西蘭土地。

林道爾從維也納美術學院（Academy of Fine Arts in Vienna）畢業，是個才華洋溢的肖像畫家。他有一種獨特作畫技巧，能將肖像照片那種真實性與人物目光直接與觀者對視

的感受複製到畫布上，藉由戲劇化光影效果與罩染（glazing）技術讓作用更加突出（不過後世許多批評者認為他的肖像畫缺乏深度）。一八七〇年代後期和整個一八八〇年代，林道爾都在紐西蘭四處遊歷，每經過一個城鎮就在當地開業經營工作室。不過，他抵達這個新故鄉的時間，卻恰好是當地一段長期戰爭的後期階段。

林道爾出生於一八四〇年，該年毛利人（Māori）[2] 酋長與英國政府簽訂《懷唐伊條約》（Treaty of Waitangi）。這份條約極具爭議性，簽訂當時的狀況非常可疑，但英國卻藉此獲得紐西蘭，也就是毛利人稱為「奧特亞羅瓦」（Aotearoa）諸島的統治權。

在那之後數十年，英國拓荒

62 哥特弗利德・林道爾年輕時的自畫像，這位捷克藝術家移居紐西蘭，以毛利人為對象作畫，他或許是同類畫家中成就最高者。

者不斷從毛利人手中取得土地並將他們驅趕出境，於是毛利人和「帕其哈人」（Pākehā，毛利人對歐洲人的稱呼）在這段時期無可避免的一直發生戰爭。帕其哈背後有地方民兵和英國軍隊支持，因此情勢對毛利反抗勢力非常不利。毛利人因各種緣由喪失祖先土地，被捲入戰爭，又暴露在歐洲人帶來的疾病裡，而他們自己對這些疾病卻缺乏免疫力；他們的人口因此急遽下降，而同時一波波移民卻讓歐洲人數量大幅增加。到了十九世紀末年，距離簽訂《懷唐伊條約》只有六十年，毛利人的人口已經萎縮到僅剩五萬人，而當地歐洲人的數量卻已接近一百萬。

林道爾最早的贊助者是維多利亞晚期紐西蘭社會中地位崇高且家境富裕的人物，包含政治人物、外交官、地主和商人。其中某些人，包括林道爾的主要贊助者菸草商亨利·帕特里奇（Henry Patridge），他們不只委託他創作自己與家人的畫像，也要他畫毛利人像。對帕特里奇這樣的人來說，這類肖像畫以及描繪毛利人風俗與日常生活景象的畫作都具有「人種誌」功用；在他們設想中，這些畫就類似凱特林「印地安畫廊」裡的肖像畫，是對殖民時代早年的懷舊紀念物，是對一個廣泛被認為將不久於世的原住民族群留下的圖像紀錄。英國旅行家愛德華·馬肯（Edward Markham）[3] 在一八三〇年代造訪紐

西蘭，當時達爾文還沒發展出物競天擇理論，但馬肯就已經下結論，說某種上天注定的汰換與滅絕過程已在世界各處進行。他相信紐西蘭的毛利人口正被推往無可避免的滅種結果，就像美洲原住民各個部族一樣。馬肯與十九世紀其他許多評論者似乎很能接受這殘酷的種族滅絕前景，對此他們的態度顯得冷靜而鎮定。

對我而言，讓印地安部族人口逐漸減少的力量如今正在全世界發揮同樣威力，紐西蘭的情況跟加拿大或北美一樣，南非的霍屯督人（Hottentot）是個正在消亡的種族，南太平洋諸島的情況從各方面來說也是這樣。蘭姆酒、毯子、滑膛槍、菸草和疾病雖是最主要的毀滅者，但我相信，若非這是大能的上帝神意所向，則事情絕不可能變成這樣。善從惡中來。[5]

話說回來，當時毛利社會並未處於某種滅絕事件的關鍵點，他們的人口從一八九〇年代開始回升，引發毛利人的復興運動，開始重申他們的傳統與身分。[6] 他們從北島發起所謂「國王運動」（King Movement），試圖統一毛利各部族；各地毛利人齊心一體努力

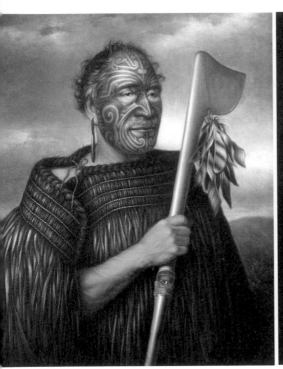

63 64 林道爾畫的《毛利酋長塔馬蒂‧瓦卡‧涅涅》（*Māori Chief Tamati Waka Nene*）與《賀妮‧西里尼與小孩》（*Heeni Hirini and Child*），呈現在兩種文化之間找尋出路的人們試圖適應一個變化劇烈且不可逆的時代。

讓毛利祖先獲得紀念與尊崇。後者這個因素讓林道爾畫筆下的故事與毛利人「奧特亞羅瓦」世界交纏在一起。

毛利人與「帕其哈人」的關係在十九世紀末不僅複雜且多面，引發的不僅是互動，也有雙向的占用行為，以及對抗和衝突。[7] 當林道爾為歐洲顧客畫下毛利人時，他傾向讓這些模特兒穿著傳統服飾；而當他的顧客本身就是毛利人的時候，這些人很多都要林道爾畫他們身著歐式與傳統服飾混合的衣物，來呈現他們悠游在兩種文化之間游刃有餘。

這些毛利模特兒藉由林道爾的肖像畫來昭告世人：他們在這個複雜、多元交混而迅速變遷的社會裡能有一席之地。林道爾在一八八四年為鐵蘭鳩圖（Te Rangiotu）[8] 畫的肖像就是一例，此人是毛利酋長，也是事業有成的商人；鐵蘭鳩圖請林道爾畫像的時候給他清楚作畫指示，務必讓成品符合這位酋長對於別人當如何看待他、如何紀念他的期望，其中「紀念」一事是關鍵。

林道爾的毛利人畫像很快被編入毛利人文化與信仰體系，他的作品對毛利社群的重要性可見於捷克作家與旅行家約瑟夫·科倫斯基（Josef Korensky）[9] 在一九〇〇年造訪紐西蘭時留下的紀錄。科倫斯基驚喜的發現，一個與他同文同種的捷克藝術家，竟在歐

洲以外一萬一千英里的土地上一個鮮為人知的民族裡成為顯達人物。科倫斯基寫道：

一說起林道爾的名字，每個毛利酋長都會點頭表示自己認得這藝術家，這人替咱們畫過像。上門拜訪任何一個舉辦葬禮的公眾人物之家，遺體上面展示的會是什麼？你會看到一幅裝飾緞帶的油畫，上面是酋長大人栩栩如生的形象，讓賓客憶起死者當年好看的模樣。若要問這畫是誰畫的，瞧瞧畫面一角，那兒有畫家簽名：博胡斯拉夫・林道爾（Bohuslav Lindauer）。[10]

林道爾的毛利人畫像在今天的紐西蘭頗受珍視，在捷克共和國的聲譽也日益增加。他畫的其中幾幅肖像畫仍被畫中人物子孫收藏，包括鐵蘭鳩圖像。這類畫像被視為該人物靈魂的化身，生者藉此可與死者產生連結，它們屬於毛利社群與家族所有，常被陳列於傳統聚會堂裡，這是毛利文化長久以來的運作中心，是具有神聖性的場所。這類聚會堂照慣例會裝飾著雕刻精細、造型半抽象化的雕像，以及渦漩狀的圖樣，每一個都有自己的符號象徵意義。歐洲人抵達紐西蘭以後，毛利聚會堂內的裝潢開始借用歐洲藝術元

素，融合更寫實、更形象化的創作手法，於是這個新的混成文化也就正式成形。

傳統上，毛利聚會堂的守護者是一些雕刻精美的人臉，這些藝品本身與另一種毛利藝術形式緊密相關：「塔莫克」（Tā moko），也就是臉部刺青，對此林道爾在自己的作品裡以精確且戲劇化的形式加以呈現。從林道爾的親筆信可知，他下了極大工夫要把模特兒的塔莫克畫得精準，他在其中一封信裡說：「毛利人非常在意畫中塔莫克是否與自己本來的一致，當我作畫時只要犯錯就會被他們指出，我是因此才來鑽研塔莫克這門學問。」[11] 塔莫克這種藝術型態在今天的紐西蘭得以復興，構成毛利人與先祖之間的連結。毛利人在七百年前來到「奧特亞羅

65 林道爾以高超技巧在畫中複製模特兒的「塔莫克」（臉部刺青），因此受到毛利人無比推崇。裝飾「馬拉埃」（Marae，毛利人傳統聚會堂）的雕像上也可看到這種刺青花紋。

瓦」開始定居，當時他們就將塔莫克文化帶來紐西蘭，於是塔莫克也成為他們與分布在太平洋各處、擁有不同刺青方式的玻里尼西亞文化之間連結。毛利人認為塔莫克代表美與尊敬，每一種塔莫克都含有特定文化意義，呈現社會地位與家族關係，世上沒有兩組塔莫克長得一模一樣。如今塔莫克已被拿來改造為全球性的時尚裝飾之一，這大概也是這個時代無可避免之事，但對許多毛利人而言，他們是重新讓塔莫克成為文化自尊與身分認同的象徵符號，呈現在世人眼前。

66 林道爾為毛利酋長與商人鐵蘭鳩圖所畫的肖像如今仍為此人的子孫所藏，人們認為這類畫像不只呈現祖先當年面貌，還是祖先靈魂的化身。

相機的發展

一八三八或一八三九年的一個早晨，八點鐘（我們知道這事發生在一天之內的幾點，但不知道年分），發明家路易—雅各—曼德・達蓋爾（Louis-Jacques-Mandé Daguerre）[1] 在巴黎第十一區松頌街（Rue Sanson）四號一扇窗戶內架起暗箱，越過屋簷將透鏡對焦於下方聖殿大道（Boulevard du Temple）街景。進入暗箱的光線使一片鍍銀銅板曝光，達蓋爾使用水銀蒸氣作為顯影劑，將光線造成的影像固定在銅板上。達蓋爾的原始相機雛形需要大約十分鐘曝光時間，聖殿大道上來來往往的行人與馬車不可能停留這麼久，因此它們的影像不會清楚留在銅板上，只會變成模糊一團影子。但有個人為了讓人擦鞋而駐足

67 史上第一張達蓋爾式攝影法作品，這是路易・賈克・達蓋爾在一八三八或一八三九年拍攝的巴黎聖殿大道影像。

街上，在原地待得夠久，因此他的模樣就出現在達蓋爾的照片上。其他有些模糊影像也能辨識出來，這些影像的主人逗留時間夠長，因此暗箱能感應到他們存在，把他們變成鬼魅般的影子；只有讓人擦鞋的那位男士留下完整而清晰的模樣，因此成為歷史上現身於照片裡的第一人。這人的樣子實在太清楚，某些攝影史研究者還懷疑他是否是達蓋爾刻意擺在那裡加以拍攝的角色。不論是有意或無意，他的存在彰顯出攝影技術的巨大潛力，也就是將人的樣子先固定到玻璃板再轉印到紙上的能力，以及讓過去數百年來藝術家透過暗箱透鏡審視的各種影像能夠永存且變得易於取得的能力。

攝影肖像是一種具有極高革命性的媒材。一直以來，油畫像都不是一般大眾負擔得起，但照相技術的迅速改進與演化先是讓照片變得普及，接下來連相機都變成幾乎人人都能擁有的東西。攝影不僅能永

68 聖殿大道上讓人擦鞋的不知名男性身影，他可能是歷史上最早現身在攝影照片裡的人物。

遠保存人物樣貌，還能讓這樣貌變得可轉印，人間的後代子孫能與祖先面對面，且知道他們自己的後代子孫將來也會這樣看著他們。不過，到了藝術家手上，相機能做的就絕不只是留下影像紀錄而已。

加斯帕─費力克斯・圖納雄（Gaspard-Félix Tournachon）[2] 有個眾所周知的化名「納達爾」（Nadar，這是他年輕時的綽號，後來一直沿用），他是最早發現肖像攝影能捕捉被拍攝者內在神韻的其中一人。納達爾是諷刺畫家、小說家與出版商，同時也是個攝影師；但或許最重要的是他渾身每一個細胞都充滿表現欲，積極自我宣傳，又擁有不可思議的精力與幾乎無限的熱情。這些特質，加上他的諸多才能，使他在巴黎社交圈中聲名大噪；這人究竟有多出名？他的作家朋友維克多・雨果（Victor Hugo）[3] 只要在信封上寫「納達爾」這個名字，其他什麼都不用寫，這封信就一定能寄到這位攝影師在卡普欣納大道（Boulevard des Capucines）的攝影工作室。藉由社交人脈，以及他新發明的棉膠濕版攝影法（wet plate collodion method），納達爾成為最早的不折不扣的肖像攝影大師級人物之一。（棉膠濕版法能將曝光時間縮減到約三十秒，遠低於達蓋爾式攝影法所需的數分鐘曝光時間，因此前者迅速取代後者。）納達爾試驗各種不同打光、背景幕與衣著的效

果，並讓被拍攝者處於較輕鬆不拘謹的氣氛裡，於是他能用這種新攝影技術來捕捉照片人物的某種內在人格特質。[4] 他為小說家夏爾·波特萊爾（Charles Baudelaire）[5]、大仲馬（Alexandre Dumas）[6]、以及著名女演員莎拉·伯恩哈特（Sarah Bernhardt）[7] 所拍的肖像照都是出自他工作室的最佳作品。

這種新科技既然出現於歐洲都市化時代高峰期（這股風潮在歐陸吹起的時間晚於英國），那它所拍攝的另一種對象很顯然就會是都市本身。巴黎當時正處於轉變的洪流中心，這股洪流既激進且無所不包，同時充滿毀滅性與創造力。相機被募用來記錄一個巴黎的死亡，以及另一個巴黎的誕生。在這奔向現代的競速裡，每一週、每一週，古老巴黎被摧毀的速度愈來愈快。從一八五〇年代以降，大片大片的市區遭拆毀，由計畫過的市容所取代。這個創造性的毀滅過程被稱為「奧斯曼化」（Haussmannisation），取自喬治－歐仁·奧斯曼男爵（Georges-Eugène Haussmann）[8] 這位冷血無情卻又才華煥發的卓識之人，是巴黎重建工程的主導人。

身為一名頗有後臺的官僚，奧斯曼早就是拿破崙之姪路易－拿破崙的親信，而他可說是押對寶了。路易－拿破崙平步青雲成為法國第二共和的總統，然後登基為皇帝拿破

48 rue Bassano · Nadar

69 肖像攝影早期先驅者加斯帕—費力克斯·圖納雄致力於用照片呈現他所拍攝的名人的某種內在素質，例如這張他為女演員莎拉·伯恩哈特拍的照片（約攝於一八六四年）。

70 在一場被稱作「奧斯曼化」的規模宏大重建工程裡，中古時代的巴黎即將被拆掉，攝影師查爾斯‧馬維爾在此時為這座老城市留下一些最後的影像。

崙三世；他讓奧斯曼大權在握獨斷執行自己建設新首都的計畫，以此回報奧斯曼的忠誠。這座陰暗潮濕的城市骨子裡，還停留在中古時代，人們說無論新鮮空氣或明亮陽光都會被阻擋在外，但這樣的巴黎將被從地圖上抹去。

不過，在舊巴黎隱沒入歷史之前，一位攝影師查爾斯・馬維爾（Charles Marville）[9] 想要把此處彎曲窄巷和搖搖欲墜的房舍記錄下來，這是他從兒時就認得的巴黎模樣（他們家的老屋也在重建計畫中遭拆除）。當巴黎人口數量飆升超過一百萬，當代曼徹斯特或紐約貧民窟所有的各種社會問題也就在此出現。這座都市工業化程度沒那麼高，大部分還停留在中古時代，但它一點也不浪漫，而馬維爾拍下的許多驚人影像，更是讓人完全與浪漫聯想不到一塊兒去。他的後期攝影作品由巴黎古蹟管理部（Paris Department of Historic Works）直接委託拍攝，為原本的舊首都與正在進行的龐大建築工程留下影像紀錄。他有許多令人印象深刻的作品呈現出改變的過程，老城僅餘破磚碎瓦，新的大都會仍在建設中，尚未誕生。

從奧斯曼的建築計畫裡浮現的巴黎，是一座範圍大幅擴張的城市。差不多有二萬棟建築物被拆毀，新蓋的則約有三萬棟。某些人估計當時巴黎人口已經增加整整一倍，但

奧斯曼化的受害者卻不計其數，成千上萬貧窮巴黎人被迫搬離市區，他們的家園被拆除後蓋起政府機關或新的住宅區，後者以中產階級為預設住客，窮人的經濟條件完全負擔不起，於是這些可憐人就被放逐到日漸擴張的市郊。新都市的模樣就是我們今日所見的巴黎，擁有寬闊大道，以及優雅而造型一致的公寓住宅。是誰為這個重生大都會拍下最動人心魄的影像？答案是納達爾，他走出工作室，帶著相機飛升上巴黎天空。納達爾不只是當代最偉大的肖像攝影師之一，他也是航空技術最熱心的提倡者，且還參與創建「重於空氣移動方式倡導學會」（Society for the Promotion of Heavier than Air Locomotion）。

一八五八年，他發現兩樣革命性的新科技能結合起來應用，那就是照相機與熱氣球。

拿破崙占埃期間，一顆孟高菲熱氣球曾墜落開羅伊茲貝奇雅廣場；但到了一八五○年代，熱氣球已遠比孟高菲的簡陋設計要可靠得多。納達爾搭乘一顆繫留氣球從巴黎凱旋門附近升空，達到一千六百英尺高度，以此為平臺拍攝史上第一批空照圖。從空中看見的巴黎成為十九世紀現代化最具代表性的影像之一，只有從天上往下看，才能真正感受到奧斯曼這作品的驚人規模。

71 納達爾從熱氣球上拍攝的一系列凱旋門鳥瞰照片，攝於一八六○年代。

藝術對進步的回應

我們在現存納達爾空照圖中看見的那個巴黎，既是一整個新世代藝術家的創作題材，也是他們的家園。他們和奧斯曼一樣滿懷破舊立新的熱情，也和納達爾一樣對新事物著迷不已。納達爾在他們的故事中確實扮演重要角色，這些人在納達爾的卡普欣納大道舊工作室開辦第一場藝展，那一年是一八七四年。

我們身處二十一世紀的優勢地位，很難真正了解當時的印象派有多麼現代、多麼激進。他們所創作的新式視覺景觀如今已被徹底正統化，商業價值被榨取得一點不剩，我們得花一番心思才能體會這些作品當初的力量。雷諾瓦（Pierre-Auguste Renoir）[1] 的派對

風景，畢薩羅（Camille Pissarro）[2] 的巴黎街景，竇加（Edgar Degas）[3] 的芭蕾舞群像，它們如今述說的已不再是藝術創新，而是世紀之交（fin-de-siècle）歐洲那失落的優雅與褪色的華彩。它們曾是一場藝術革命的一部分，而這場革命如此成功，以至於今人已經無法想像當初這些畫家是刻意選擇居住城市內的當代民眾為作畫對象，而這刻意的行為本身既激進且充滿挑戰意味。在一八七〇年代，印象派畫家這般行為使他們被法蘭西藝術院（Académie des Beaux-Arts）拒於門外，該院成員是當時藝術品味、藝術技法與風格的最高評判者。

就題材來說，印象派畫家最感興趣的是都市、這座城市日漸擴張的市郊以及日益壯大的中產階級；但他們風格與思想中較極端的一個部分則是對光影效果的重視。他們是在一個新都市裡誕生的藝術運動，而奧斯曼與其手下設計這座新城時特別注意市內各處採光，城市夜間還被千萬盞街燈和城裡咖啡廳、餐廳與公寓的燈火點亮。

克勞德・莫內（Claude Monet）[5] 最著名的作品是睡蓮畫，以及那些以他晚年在吉維尼（Giverny）所建花園為對象的寫生畫，但他也有較激進的作品，其中某些畫的是巴黎第一個火車站「聖拉查車站」（Gare St Lazare）。鐵路是當時最具劃時代意義的科技之一，

72 莫內聖拉查車站系列的其中一幅。

法國發展鐵路的時間晚於英國，而這座車站是鐵路科技最實際的體現，是現代化的關鍵地標，也是莫內很熟悉的地點。在莫內的畫裡，我們看見聖拉查車站中飄滿煤煙與蒸氣，陽光從巨大鐵路天篷的玻璃帷幕屋頂灑下，照亮一朵朵人造雲霧，使畫面充滿戲劇感。為了強調光影效果的變化性，莫內畫了好幾幅聖拉查車站在一天之中不同時刻的景象，火車模樣也會隨著透過繚繞煙霧的光線而變，畫裡還有模模糊糊可以瞥見、無所不在的奧斯曼式建築。

奧斯曼的氣派大道在古斯塔夫・卡耶博特（Gustave Caillebotte）[6] 一八七七年畫的雨天巴黎街景中是充滿壓迫感的存在，好似被相機的廣角鏡頭拉得失真了一樣。行人匆匆走過，忙忙碌碌且各顧各的，沒有任何人目光彼此交會，就連走向觀者的那對男女都是這樣，每個人都活在自己的繭裡。隔絕自己與外界的不僅是手中雨傘，也是人在都市中的物化與疏離。

埃德嘉・竇加的《苦艾酒》（L'Absinthe, 1876）畫的也是兩個缺乏互動的人物。一對模樣狼狽的人坐在咖啡廳裡，各自深陷思緒；女子前方那杯酒就是這幅畫的標題，也就是惡名昭彰的「苦艾酒」，當時法國時不時會興起一場禁酒運動，於是使得這種酒受到大

73 古斯塔夫‧卡耶博特《巴黎街道：雨天》（*Paris Street; Rainy Day*）中奇特的畫面扭曲感，更強調出奧斯曼建築物的方正稜角。裁切般的取景與藝術家運用焦距效果的方式，顯示出卡耶博特對攝影的愛好。

74 埃德嘉‧竇加《苦艾酒》中兩名神情絕望的人物，沉溺於各自的苦惱，對彼此視而不見。

眾關注。畫中兩人坐得很近，但看來全無交集，他們對彼此以及周遭世界都漠不關心。

而或許更令人感到不安的是竇加這尊奇特雕像《十四歲的小舞者》（La Petite Danseuse de Quatorze Ans, 1879-1881），作品模特兒瑪麗‧范‧哥廷（Marie van Goethem）[7]是個未成年的小女孩，在巴黎歌劇院芭蕾舞團受訓，是所謂「小老鼠」（petit rats）其中一員。竇加的雕塑有種怪異的冷漠，大小為真人三分之二，表達的是困擾他自己的都市生活疏離感。

《女神遊樂廳吧檯》（A Bar at the Folies Bergère, 1882）是最令人捉摸不透的印象派作品之一，創作者愛德華‧馬內（Édouard Manet）[8]在此讓人一窺巴黎上流社會那繽紛絢爛的誘人模樣，但又只讓觀者間接從吧檯後方鏡中倒影看見這世界。《女神遊樂廳吧檯》於一八八二年在巴黎沙龍展出，自此不斷引發爭議，其中最受爭論的是畫布中央吧檯女服務生這個人物，她的表情是藝術史上最著名且最被檢驗的人物表情之一，有人說那是不偏任何立場的不在乎，但也可能是帶著防衛心的疏遠態度。馬內將她與一大堆奢侈品畫在一起，香檳、時髦的進口啤酒及一盆橙子，這現象或許表示馬內暗示這位女子本人也是可賣的商品。她的鏡中映像位置十分不合理，讓人更費疑猜。女服務生視線望向畫面外，但對象卻不是乍看之下以為的看畫者，而是一個只出現在鏡子裡的戴高禮帽男性。

75 埃德嘉‧竇加引人不安的作品《十四歲的小舞者》，模特兒是年幼芭蕾舞者瑪麗‧范‧哥廷。當時的藝評家對雕像不自然的姿勢與扭曲的臉部表情感到震驚，某些人認為竇加是刻意將它做得醜陋。

馬內是製造模稜兩可
氣氛的大師，呈現出一
座既真實又不真實的城
市、一個酒氣沖天的消
費社會氣氛。

76 愛德華·馬內一八八二年的畫作《女神遊樂廳吧檯》，畫中女侍的名字叫做蘇松
（Suzon）。這是一個對於「模稜兩可」的探討之作，畫中充滿暗藏深意的視覺訊
息，我們從畫中看見的大部分景象都只是吧檯後方鏡裡映像。

逃脫到異國

一八八九年，這個世界都看見經過奧斯曼重建的重生巴黎市；從五月到十一月二十八日之間，來自歐洲各地的數百萬訪客來此參觀十九世紀最引人注目的大型展覽會：世界博覽會（Exposition Universelle）。這場世博會舉行於法國大革命一百周年，是由國家贊助宣揚法國文明的大型盛典，也是在普法戰爭慘敗的恥辱猶存之下，大張旗鼓重振國家聲威的手段。[1]

世博會最主要的展品是一座摩天高塔，建造理念是要作為現代化的象徵；這座塔在當時是史上最高的人造建築物，是法國工業造詣與工程才華所創造的驚天偉業。如今大

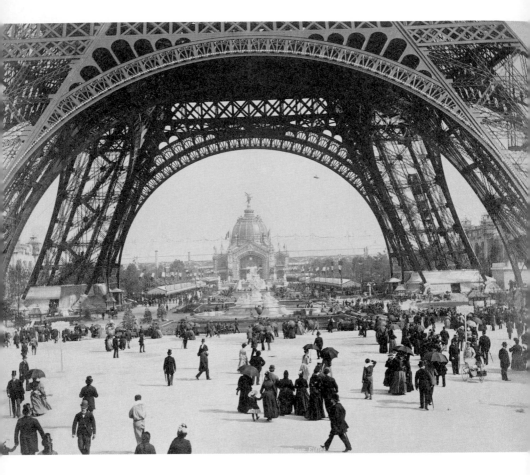

77 透過艾菲爾鐵塔的拱門望向一八八九年巴黎世界博覽會展館。艾菲爾鐵塔原先只
是為世博會所建的暫時性建築。

多數人都不知道，當初構思艾菲爾鐵塔的人只把它當成臨時性建築，預定要在建成十年後拆解；但它很快就被賦予極大意義，象徵那個時代，以及巴黎在那個時代居於世界中心的地位，因此拆除它的計畫始終擱置。後來，世世代代的法國工程師都煞費苦心來維護保存這座世界上最恆久的暫時性建築。在一八八九年當時，從艾菲爾鐵塔頂所見景色幾乎與這座塔本身一樣具有革命性，數百萬人登上距離城市地面九百九十六英尺高的頂層觀景臺，親眼看見歐洲現代化的首善之都盡呈眼前，這是他們之前只能憑藉納達爾空照圖來認識的風景。

世博會官方在美術宮（Palais des Beaux-Arts）舉辦法國藝展，由法蘭西藝術院主持安排。印象派畫家大多都排拒藝術院或被藝術院排拒，這些人自然未得受邀，但包括保羅‧高更（Paul Gauguin）[2]在內的一小群藝術家取得沃爾皮尼咖啡廳（Café Volpini）牆面空間來舉辦自己的邊緣藝展，這處臨時場地在火星廣場附近，距離世博會大門不遠。

這場所謂的「印象派與合成派畫展」（Groupe Impressionniste et Synthétiste）之所以能誕生，只因為沃爾皮尼先生為他咖啡廳預訂的牆面裝飾來不及在世博會之前送達[3]，為了避免開幕時讓客人看到店裡牆壁一片空蕩蕩，他只好將這片空間提供給那群無處設

展的藝術家。沃爾皮尼藝展導致兩項始料未及的結果，一是某位原本籍籍無名的義大利咖啡店老闆從此名留藝術史年鑑，一是讓高更來到世博會的中心。從沃爾皮尼咖啡店出發，高更只要走一小段路就能抵達榮軍院（Esplanade des Invalides），他在那裡遇見了殖民展示館（Pavillons des Sections Coloniales）。

世博會不僅要宣揚法國的國力與現代化程度，還要宣揚這個征服兼併新領土而在最近大幅擴張版圖的法蘭西帝國。法國首相茹・費理（Jules Ferry）[4] 在任內展開世博會籌備工作，但卻未能等到一八八九年就先落選下臺；此人有個有名的事蹟，他說他相信法國做為一個自由國家還不夠，「必須也是一個偉大的國家」。費理認為法國推展殖民的天命是「將它的語言、風俗、旗幟與天賦帶到世界各地」。[5]

榮軍院裡展覽的是當時各種受法國統治的民族，法國人特地從非洲、亞洲、阿拉伯與大洋洲將這些人運到巴黎，並由法國建築師在榮軍院裡模仿原樣搭建傳統民族村落，把這些人放進去供大眾觀賞，這些「活人展品」在世博會期間基本上被關在自己的「展區」內。來到殖民展示館的觀客能夠體驗北非市集和西非街道風情，能夠在複製的村落裡漫步，身旁是來自塞內加爾、達荷美（Dahomey）[6]、柬埔寨、阿爾及利亞、馬達加

斯加、突尼西亞、東京（Tonkin，即越南）、大溪地和其他遙遠地方的人重現他們日常生活情景，或是表演儀式性的舞蹈。這兩種人，表演者與觀賞者，被殖民者與殖民者，彼此之間以柵欄隔開。[7]

這間規模龐大、內容豐富的人類動物園，實際上是一間歌頌法蘭西帝國仁民愛物精神的活博物館。主辦者目的是要讓訪客看到，在法國的「教化使命」（mission civilisatrice）之下，這些所謂「原始」民族被引導走向文明開化，這般奇特的景象讓人著迷。[8] 所謂「教化使命」本質上就是啟蒙運動思想，一方面毫不懷疑法國文化比被統治的異族要優越，同時又堅決抱持

78 被運來巴黎世界博覽會、居住在殖民展覽館裡進行表演的爪哇舞者，場館內公開展出的還有來自亞洲其他地區、非洲與大洋洲的「活人展品」。

人類能被改善而臻至完美的理想。[9]

誰都沒料到，有人會在參觀殖民展示館之後，發覺展出的這些殖民地異族文化、生活方式與藝術竟提供了一種逃離法國文明的可能方式；但高更的情況就確確實實是這樣，在這個臨時建造的法蘭西帝國迷你模擬版本中，整個一八八九年夏天他都在此閒遊。

印象派畫家共舉辦八場畫展，高更參與其中五場，但他在印象派發展史上的地位卻有時會被忽略。高更接觸藝術的時間很晚，他年輕時在法國海軍服役，後來在都市裡當個小商人，直到一八八二年法國經濟崩盤讓他跟著破產為止。高更和十九世紀晚期幾個法國藝術家與作家抱有同樣想法，渴望逃離歐洲現代生活的緊湊步調與顯而易見的人為性，更何況他時常缺錢，因此他也一直在找一個花費低廉而能畫畫的居住環境。他在一八八八年就已萌生遠走熱帶的想法，還跟埃米爾・伯納德（Émile Bernard）[10] 與文森・梵谷（Vincent Van Gogh）[11] 等同儕藝術家討論過，但這想法卻是在世博會的參觀人潮中才真正成形。

高更對自己說，只要去了殖民地，他的創作未來與經濟情況都能獲得解救；他原本的計畫是去了之後還要回到巴黎，把新作品賣掉。此時他唯一沒能確定的就是要去哪個

殖民地。高更希望官方能核可他前往越南，但此事他未能遂意，接下來就一心一意要在馬達加斯加島上設立他的「熱帶畫室」。他在殖民展覽館裡看過大溪地展，但要等到法國世博會在一八八九年十一月閉幕之後，他才開始接觸關於法屬玻里尼西亞群島的資訊。

那時他還拿到一本浪漫化的殖民小說《羅提的婚禮》（The Marriage of Loti, 1880），作者是法國海軍軍官皮耶・羅提（Pierre Loti）[12]，故事背景在大溪地。當高更看過愈多關於大溪地的東西，他就愈確定自己能在那裡找到便宜且可用來工作的住所，且那裡的住民是貨真價實天然去雕飾的民族，他們的文化與生活方式還未被「教化使命」所抹消。此外，他還認為自己在那裡也能找到一個全新的自我，成為一個被解放的人，從法國中產階級生活那種令人窒息的規範守則與矯揉造作中掙脫出來，與大自然和自己內在的天真「野蠻」自我合一。他在船啟航前寫信給朋友，說他即將獲得重生，「歐洲的高更已經不存在了」。[13]

法國人在一七六〇年代初次抵達大溪地，遇見一個被他們認為是全世界最知足無憂的民族。路易─安東・德・布甘維爾（Louis-Antoine de Bougainville）[14] 是第一艘登陸大溪地的法國船船長，他為這座美麗的島起了個擲地有聲的名字「新基西拉」（Nouvelle

Cythère）；古希臘神話中，基西拉島所在的水域是維納斯從浪花中現身之地，而這島正如女神一般美麗。布甘維爾描寫十八世紀中期大溪地女子的時候也使用類似的古典意象。[15] 由於布甘維爾的作品，以及約瑟夫・班克斯（Joseph Banks）[16] 和詹姆士・庫克（James Cook）[17] 等英國人的文字紀錄，這座太平洋小島的發現竟在啟蒙歐洲成為舉足輕重的大事。當時的讀者讀到這些引人入勝的記載，說這座島美得不可方物，上面長著豐富水果，群魚居住的藍色淺海圍繞碧綠海灣。人們說，大溪地所擁有的顏色都比歐洲的更亮眼；更重要的是，紀錄裡說島上的女性居民個個美若天仙，絕不守身如玉，而且一點都沒有歐洲女性被教養出的那種做作浮華。然而，對於歐洲受過教育的中產階級而言，這些述說大溪地人簡單快樂生活的可疑記載，似乎強化了啟蒙思想中一些較具烏托邦色彩的部分，也就是相信造物主的慈愛以及人的人性本善。這些記載看來證明了尚一雅克・盧梭（Jean-Jacques Rousseau）[18] 的「自然人」（Natural Man）理論，以及啟蒙概念中「高貴的野蠻人」（noble savage）這個極不牢靠且眾說紛紜的說法。

當時確實有些描述這島與島上人民的內容比較公允，也比較有質疑精神，但「熱帶樂土大溪地」的形象仍舊在人們心中屹立不搖。十九世紀晚期某些觀察者認為，大溪地人似

乎是活在一種天真狀態，類似於柯爾在《帝國之路》裡所畫的文明發展阿爾卡迪亞或田園階段。大溪地逐漸披覆上一層層詩意浪漫的天涯情調，而當時又愈來愈多人相信大溪地人是一個純真無邪卻瀕臨滅種的族群，於是這些詩意色彩就更被強化。就像美洲大自然與美國原住民一樣，人們想像他們行將滅絕的同時，也益感覺到他們與他們的文化何其浪漫。在一八〇〇年代晚期，高更腦中已經裝滿各類這種理論與成見的大雜燴；一名記者問他為什麼選擇在大溪地定居立業，他回答：「我被這片處女地和其中原始簡樸的種族所吸引；我回到那裡，我也將再去那裡。如果要創作新的東西，你得回到最原本的根源，回到人類的童年。」[19]

讓十八世紀歐洲人不由自主遐想不已的那個大溪地，基本上就是個啟蒙時代的幻想，其基礎僅有短暫的相遇與膚淺互動而已，而十九世紀晚期大溪地的實情與這種幻想更是天差地別。到了一八九〇年代，大溪地的社會已然飽受摧殘且日漸衰敗，但並沒有到瀕臨滅種的地步。歐洲人抵達之後，當地有少數貴族在新環境下活得不錯，但絕大部分大溪地人都深受疾病、戰爭與廉價酒之害，人口比起之前已經大幅下降。基督教各個教派的傳教士都竭盡全力消滅原住民傳統文化與信仰，此事一直到高更的時代還在進

行，只是從未徹底成功。大溪地成為一個經典研究案例，呈現歐洲文明與殖民主義能在其他社會造成什麼樣的後果。

高更來到這裡以後，發現舊有傳說中僅有少數仍然屬實，一個是大溪地的風景之美（他離開當地首都皮培特〔Pipette〕之後就領略到這點），另一個就是這座島為男性樂土的名聲；高更發現，當地不只是成熟女性，連小女孩都能任君採擷。高更很快給自己找了個當地情婦與模特兒蒂哈瑪娜（Tehamana），這女孩當時年僅十四。高更開始著手繪畫這座島與島上人民，蒂哈瑪娜也是他的作畫對象。高更說，在大溪地這片土地上，「一切都赤裸無文有如原初」，但他不只注意當地本來文化與生活方式在接觸歐洲人之後留下的殘蹟，他也關注著法國殖民活動造成的破壞效果。[20]

事實上，披著玩世不恭離

79 在這幅畫裡，高更的未成年情婦蒂哈瑪娜穿著傳教士加諸於大溪地人的歐洲式洋裝，但她髮上的花朵與背景裡的圖像卻呈現大溪地文化與歷史。

群索居外衣的高更後來成為大溪
地法國殖民社會的要員，與歐洲
商人和政府官員往來，頗為享受
自己的名人身分。

高更的大溪地畫作看似充滿
對異域的想像，但高更是個太複
雜也太具衝突性的藝術家，他不
會把大溪地畫成歐洲人幻想的標
準版本，也就是一個古典式的島
國樂土。他與當時許多人都覺得
世界分成兩部分，一部分是歐
洲，另一部分是像大溪地這樣的
地方，他相信那些地方的男男女
女都仍過著自然野性的生活。他

80 這幅畫創作於一八九三年，是高更第一次前往玻里尼西亞的時候，畫中將大溪地
人描繪成一望即知的無憂民族，居住在田園牧歌式的樂園裡。

經常寫到自己需要重獲青
春生氣，而此事只有遠離
歐洲文明才有可能。高更
在一些信中還將「文明」
一詞用作貶意。無庸置
疑，高更的大溪地畫作裡
有許多他自己對熱帶、
性、文明與野蠻的想法和
成見，「歐洲的高更」在
他遷居玻里尼西亞以後依
然繼續存在，且他有時會
把大溪地的女人畫成某種
原住民的刻板類型而非個
體；畫中這些女性通常背

對觀者，身體姿態令人回憶起實加的作品。

高更自身的複雜背景也影響他的思想，他的父親是法國人但母親是祕魯人，高更還相信（也說服其他人相信）他母親擁有部分印加血緣。這說法大概只是家族中的傳說，但高更在信件裡數度提到此說，他似乎堅信他這混血身世代表文明階段與野蠻階段在他身上共存，因而一再向人訴說他內在自

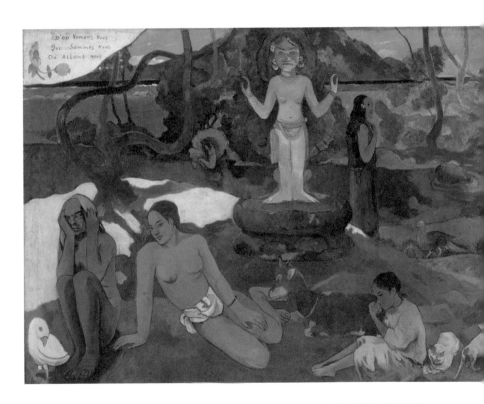

高更的最後大作，創作於這位藝術家自身健康開始走下坡時，從右到左描繪他對生命由生到死各階段的冥思。

我所感受到的衝突。他在一八八九年寫信給藝術品商人西奧·梵谷（Theo Van Gogh）說：「你知道我體內流著印地安人、印加人的血，我做的每一件事都帶著這種本質，這是我整個人格的基礎。我在找尋一個能與文明的腐敗相對比的、更自然的事物，而野蠻就是我的起點。」22

即便如此，高更有許多以大溪地人為題材的作品，仍可算是他對自己親眼所見情況的紀實之作，畫中這群人即將被高更想暫時逃離的那個歐洲給徹底淹沒。儘管色彩鮮明，高更的大溪地畫作卻帶有憂鬱和失落之情。高更確實找到法子逃脫歐洲的人工氣息，但他卻沒料到這逃脫之道竟是大溪地的過往。藉由研究大溪地歷史，用的是他在巴黎輕鬆可以取得的書籍，高更遇見這座島嶼的神話與傳說。他將他能理解的大溪地神話與精神信仰放進畫作裡，融合大溪地藝術形象與取自其他熱帶地區的視覺概念，這種做法常能造成驚人效果。

他最後的傑作《我們從哪裡來？我們是誰？我們往何處去？》（*D'où Venons Nous? Que Sommes Nous? Où Allons Nous?*）完成於一八九七年，那時他已接到女兒阿琳在法國過世的消息，而他自己的健康情形也每況愈下。他幾乎無時無刻不在承受疼痛，還須負擔債務壓

21

遇見文明　文化如何交流？ ── 242

力。然而，正如這畫所示，此時的他仍然富有野心與創意。這幅畫畫在粗麻布上，張裱用的畫框超過十二英尺寬，畫中是一系列具有象徵性的角色，包括人類與動物，其中某些看著觀者，某些獨自沉思。畫裡人類都是玻里尼西亞女性或幼兒，年紀從右邊最小的嬰孩到左邊的遲暮老婦。這幅畫構圖類似卷軸，應當從右向左觀賞解讀。因為高更刻意要建構迷思，所以此畫創作過程與表達的意義都被弄得模糊，高更自己的說法與人們傳說的行為都不能輕信，但他確實有可能要將此畫作為他最後的藝術宣言。一八九八年，據說他在這之前曾自殺未遂，那年他在一封信中提到這幅畫：「我相信這片畫布不僅超越我過去所有作品，且我未來也不可能畫得更好，或甚至只是畫出這樣的水準。」[23] 五年後，也就是一九〇三年，高更當時已遷居馬克薩斯群島（Marquesas Islands），他在那裡過世。

轉變

戰神廣場與艾菲爾鐵塔北邊過去曾矗立著特羅卡德羅宮（Palais du Trocadéro），這是一八七八年那場更早的世博會留下的遺跡[1]。特羅卡德羅宮建築群主要是一座大型音樂廳（以音響效果奇差而著名），左右有兩翼拱衛，東翼廂房是雕塑博物館（Musée de Sculpture），西翼則是民族誌博物館（Musée d'Ethnographie）。西翼這一間幾乎是從成立以來就問題不斷，館方從世界各地蒐集來的民族誌文物數量不斷增加，卻不知如何適當展出。建築物本身極不適合做為民族誌博物館，而博物館自身到了十九世紀末年因經費拮据而變得破破爛爛，很多人覺得這東西簡直是國家之恥。一九三七年它終於關門大吉，

館藏品轉移到人類博物館（Musée de l'Homme），對此幾乎沒人感到可惜。[2] 如果不是年輕的畢卡索在一九〇七年春天拜訪過一次特羅卡德羅宮民族誌博物館，這地方大概就只會是巴黎歷史上一個小註腳而已。

帕布羅・畢卡索（Pablo Picasso）[3] 對民族誌博物館的觀感和大多數訪客一樣：不怎樣。「我去過特羅卡德羅，」他後來對小說家與政治人物安德烈・馬爾羅（André Malraux）[4] 說，「那地方真噁心，跟個跳蚤市場一樣，好臭。我是一個人去的，我只想離開。」畢卡索實際參訪的日期已不得而知，且整件事情都環繞著謎團，其中很大一部分謎團是畢卡索自己編造出來。不過，就在那兒，正如他對馬爾羅所說的，「我感覺到這很重要，有什麼事情正發生在我身上。」[5]

一九〇七年的畢卡索在特羅卡德羅宮發生了什麼？他遇見了面具與雕像等非洲藝術品。一年前他可能就在小說家葛楚・史坦（Gertrude Stein）[6] 的巴黎公寓裡見過一些非洲藝品，這些東西屬於他的對頭亨利・馬諦斯（Henri Matisse）[7] 所有。這些事為什麼重要？因為他在一九〇七年春夏時節畫出《亞維儂的女人》（Les Demoiselles d'Avignon），許多藝術史學家認為此畫是二十世紀最具影響力與革命性的作品；至於畢卡索在特羅卡德羅

宮看見的非洲面具，長久以來人們都覺得這是關鍵要素之一，影響著他這幅最激進也最具顛覆性的畫作。

我們比較可以確定的是，畢卡索當時對他在特羅卡德羅宮與其他地方看見的非洲面具的文化意涵或儀式用途缺乏興趣；雖有證據顯示他後來收藏一些非洲雕塑品，但我們不知道他是否曾試著了解出產這些藝品的非洲社會。畢卡索在意的是利用這些東西進行自己的創作，而或許就是在參觀特羅卡德羅宮那一刻，畢卡索初次尋得助他畫出

83 畢卡索為了《亞維儂的女人》所做的預備草稿之一，圖中兩名男性人物（船員與醫生）並未出現在完成作品中。

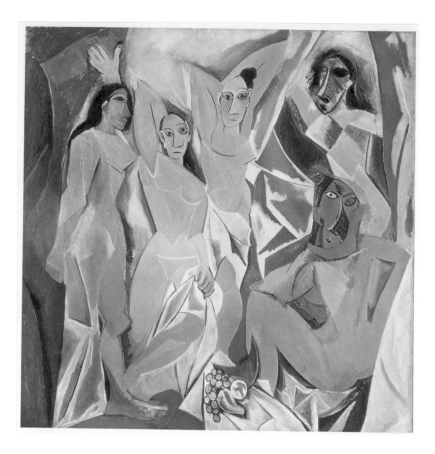

84 《亞維儂的女人》（一九〇七年）可能是二十世紀最激進、最具刺激性與影響力的
畫作。

《亞維儂的女人》的形式靈感與表現力，且這些力量是從歐洲以外的地方得來。

這幅畫以妓院為題材，在當時不算特別激進或不尋常。畫作標題影射巴塞隆納亞維尼歐街（Carrer d'Avinyó）上一間豔名在外的妓女戶，而畢卡索原本的想法也是要用這幅畫寓意欲望、性病與死亡。預備草稿中可見畢卡索本來還畫了船員和醫學生兩名男性人物，但完成品裡只剩下女人。

畢卡索畫出五個一絲不掛的娼妓等待恩客，她們的身體由一系列破碎、不連續、且常是有稜有角的平面構成。這五人被塞進狹小的畫面裡，以令人震撼的強烈視線與顯而易見的悍野態度注視觀者。據信畫裡左方三人臉部是參考古代伊比利亞雕塑，但人們說右方兩女那引人注目的破裂、不規則、不對稱的扭曲臉龐造型是受到非洲面具的影響。

縱然畢卡索對馬爾羅說的話似乎很清楚明白，但他好幾年來卻都刻意替《亞維儂的女人》製造謎團，發表各種相互矛盾的說法。如若排除這些干擾因素，我們可以主張的是（且此說確實常有人主張）：對於畢卡索在形式上的革新以及創作活力，非洲藝術所提供他的不只是靈感而已。藉由將非洲元素導入他的作品，畢卡索有意識或無意識的為《亞維儂的女人》注入關於非洲與非洲人民的強烈思想。與馬爾羅對話時，畢卡索說特羅卡德羅宮那

些面具：

和其他雕刻作品都不一樣，一點兒都不一樣。它們具有魔力……它們是中間人、是媒介者……它們對抗所有事物，對抗未知的惡靈……我也相信所有的事物都是未知，所有的事物都是敵人！所有的！不是個別的東西，女人、小孩、動物、菸草、玩耍這些，而是整體！我了解（他們）用這些雕像做什麼。為什麼要把雕像雕成這樣，而不是別的樣子？……然而所有的物神都被用做同一目的，它們是武器，救助人們不要再次被幽靈主宰，幫助人們變得獨立。它們是工具。如果我們賦予幽靈形體，我們就變得獨立。幽靈、無意識、情緒，這些都是同一回事。我明白我為什麼是個畫家……《亞維儂的女人》必須在那一天出現在我腦海裡，但絕不是單純因為那些東西的型態，而是因為那是我的第一場驅魔儀式，繪畫，就是這樣！8

畢卡索相信某些非洲面具具有威脅性的神祕力量，他以這些面具為靈感創作人物臉

龐，然後將這些臉安在娼妓頭上；他這樣就把兩套思想連繫起來，一套是二十世紀早期殖民者一方對種族原始性、野蠻與文明的成見，另一套是亙古以來人們對女性的「性感」和賣淫等事所感到的焦慮。這幅畫的面積本身就足以強化畫面造成的衝擊，因它足足有八英尺高。當《亞維儂的女人》揭幕時，就連巴黎其他前衛畫家都無法接受，後來它被收藏起來塵封將近十年。然而，這幅畫仍對那些看過它的人們造成天搖地動般的影響，引導著畢卡索與喬治・布拉克（George Braque）9 走向名為「立體派」（Cubism）的革命。

歐洲墜落

對於小說家亨利・詹姆斯（Henry James）[1]來說，第一次世界大戰爆發不僅代表國際關係崩解，且它所開啟的大事件太具毀滅性，讓推動前一個世紀的進步觀信仰自此遭到否定。一九一四年八月五日，英國向德國宣戰次日，此時所有「有限戰爭」的希望都已破滅，詹姆斯在這天寫信給他的朋友霍華德・斯特格斯（Howard Sturgis）[2]：

文明墜入血與黑暗的深淵……何其暴露真相。在過去那整個長長的時代裡，不論遇到怎麼樣的挫折，我們曾設想這世界確實在逐漸變好；看看現狀，想想過

往那段悲慘歲月一直在追求的意義原來竟是這樣，這悲哀讓我無法言語。[3]

兩天後，詹姆斯寫信給另一個朋友說「我們的文明已被謀殺」。[4] 接下來，他在八月十日寫了一封滿溢哀傷卻又稍顯自憐的信給威爾斯小說家羅達・鮑頓（Rhoda Broughton）[5]：

那聚攏而來的悲劇在我眼中是如此黑暗醜陋，而我竟必須活著看到這些，這痛苦無從排解。我們長久日子以來都相信自己看見文明進展，相信最糟糕的事情已不可能再發生；而我們這個世代的榮光，你和我，不應遭受信念被這樣擊碎的命運。一路承托我們的潮水，原來一直朝向這座尼加拉大瀑布而去，而過程中我們對此全無所知，但這無知卻又是何等幸運。在我看來這用一種最可怕的倒退的方式毀了一切，我們的一切。[6]

那時西線還未挖出壕溝，氯氣與無限制潛艇戰還沒出現，索穆河之戰與凡爾登之戰

尚未發生，而這位小說家已經看清政治人物尚不明白的事，他知道這場大戰是一道大裂口。亨利‧詹姆斯後來找回些許樂觀態度，甚至能重整他對藝術目的的認知，但他一開始所做的評估確有先見之明。人們原本以為勝利唾手可得，軍隊在聖誕節前就能回家，只有當這類預測全被證明錯誤，那一代的歐洲政治家（歷史上教育程度最高、最具有特權的菁英階級成員）才終於認清詹姆斯在大戰第一天就辨識出的事實。

進步是不可抗力、且進步之路絕不回頭，這種理論充盈於十九世紀歐洲知識界的氣氛裡；但一九一四年以及之後幾年這段野蠻無文的時期卻以如此慘烈的方式發出反駁聲音。進步觀信仰所造成的其中一個後果就是讓野蠻與落後變得具象化，尤其是讓非洲成為小說家奇努阿‧阿切貝（Chinua Achebe）[7] 後來所稱的「歐洲的對立面，也就是文明的對立面」。[8] 畢卡索於一九〇七年在特羅卡德羅宮民誌博物館看到的非洲面具，它們圖騰象徵力量的來源不僅是那極端而有動感的造型，另一個因素是它們象徵著歐洲人視為「黑暗之心」（也就是歐洲的鏡像）的那片大陸假想中的內在野蠻性。就是因為這種原因，非洲面具在一九一四年之前那段時間成為人們極其好奇的對象。一九一五年西線，工業化的總體戰這種新型態戰爭也讓歐洲自己潛在的野蠻性暴露面容；新發明的防毒面具迅

速演進，成為文明人內心潛在蠻性的代表形象。

德國畫家奧托‧迪克斯（Otto Dix）[9] 或許是諸多非官方戰爭畫家中最偉大的一位，防毒面具在他筆下成為一種象徵符號，呈現這個受劫數的世代注定見證的這道歷史傷痕。一九一四年戰爭爆發時，千百萬熱血沸騰的歐洲年輕人湧入徵兵處，迪克斯也是其中一員，[10] 據說他上戰場時背包裡帶了一本聖經和一本尼采的哲學著作。他在壕溝泥污裡奮戰苟活三年，待過西線也去過東線，還曾在機槍單位服役，親手操作這最終極的工業武器，也就是「槍」與「機器」的實際結合產物。就是這種武器，讓十八世紀英格蘭工廠所展開的機器時代一變而為刑場，機器發明者的孫兒們在此時慘遭屠戮；就是這種武器，在此之前它只被用在殖民地那些被視為野蠻未開化的民族身上，如今回到最初孕生它的這片大陸。

迪克斯在參戰期間創作數百幅草稿，某些直接畫在他寄回家的許多明信片上，這些圖畫記錄下新武器對人體造成何種傷害，畫筆畫下的是殘缺的臉龐與腐爛發臭的屍體。他詳細記錄著工業化戰爭是怎樣把士兵從戰士變成受害者，怎樣讓戰鬥失去戰技，變得隨機而渾沌。迪克斯寫說他覺得自己有義務「見證」這場戰爭，但他同時在戰場上卻又積

極表現；無論是戰爭期間或是之後，他都相信這場悲慘衝突給了他在一般日常生活中不可能企及的經驗與洞見。他在老年時承認說：

那場戰爭很可怕，但裡面也有某種非常了不起的東西，我願意付出任何代價來獲得它。你必須親眼看過人類在這種狂暴狀態下的模樣，才會知道人類本質是什麼。我需要自己去體驗生命最深層的地方，所以我才出去，所以我才自願參軍。[11]

反戰運動會使用迪克斯的作品來宣傳，但迪克斯本人卻從來不是和平主義者。

一九二四年，充滿周年慶典以及國際之間紀念活動的一年，迪克斯在這年創作出系列版畫《戰爭》（Der Krieg），這套作品集共有五十一張圖像，是對前線士兵生活內容的片段敘事，人們將其與法蘭西斯科・哥雅（Francisco Goya）[12] 的大作《戰爭的災難》系列（The Disaster of War）相提並論。迪克斯在作品中將單獨的恐怖事件與苦難日常生活的片刻並列共陳，其中最著名的一幅畫是《暴風突擊隊在毒氣侵襲下進攻》（Sturmtruppe geht

unter Gas vor），描繪五名德國士兵對敵軍戰壕發起正面攻擊的一刻，他們的面容都掩藏在戰爭早期使用的簡陋防毒面具下。這些士兵現身的背景景色彷彿不屬於這個世界，因煙霧與毒氣而變得昏暗，霧色裡只看得清被炸開的樹木斷枝殘幹。

迪克斯赤裸裸毫不留情地忠實呈現前線的殘酷，但卻不作任何批判，也不摻入政治意念。他對於自己身為軍人始終感到自豪，且認定他同袍的受苦受難必須被歷史記得，而他的作品是這樣一個人所發出的藝術之聲。然而，縱然他以尼采式的態度渴求著親身體驗這一

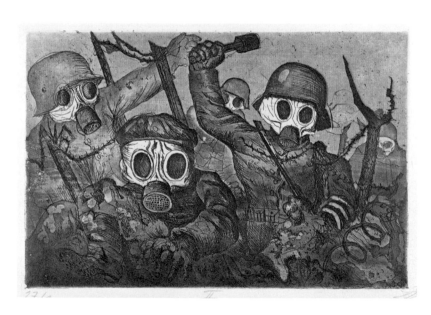

奧圖・迪克斯《戰爭》作品集中五十幅版畫其中一幅，描繪德軍暴風突擊隊攻向敵軍據點。迪克斯在戰壕裡畫出許多草稿，但《戰爭》系列作品是他在戰後念念不忘戰爭期間的回憶而創作出來。

切，但他也寫說他的藝術是一種驅魔儀式，將戰爭從他的夢境與幻覺中驅走。[13] 關鍵在於，《戰爭》這系列作品的基礎不是迪克斯在戰壕裡畫的草稿，而是戰後令他飽受困擾的戰爭記憶。

面對他經歷過的戰壕歲月，他的最終宣言名為《戰爭三聯畫》（Triptychon Der Krieg）。他從一九二九年開始創作這幅畫，逐漸改進，到一九三二年完成，過程中做出大量改動且捨棄某些視覺元素，讓畫面變得更簡潔也更明晰。這幅畫的靈感來自日耳曼文藝復興藝術中出奇豐富的三聯畫傳統，且內容飽含宗教聖像元素。畫面敘事始於清晨終於日落，故事從左到右進行。左邊畫幅是德國士兵在煙霧中行進前往戰場，天空殷紅如血，士兵鋼盔在晨光中閃閃發亮。中間畫幅最具震撼力，使用的象徵符號也最多，畫的是西線荒原景象，內容有他稍早作品《壕溝》（The Trench, 1923）的影子。

前線，以及前線周遭被戰火蹂躪的土地，被畫成歐洲臉上割開的一道巨大潰爛傷口，由泥濘和腐屍所構成。死者的模樣是整幅畫的重點，一名陣亡士兵的骨骸睨視戰場，另一具死在鐵絲網上的遺體重現十字架上基督形象，差別只在這具身體上下顛倒，佈滿彈孔的蒼白雙腿指向上方。迪克斯在此直接以圖像方式引用馬蒂亞斯・格呂內華德

（Matthias Grünewald）[14]《伊森海姆祭壇屏風》（Isenheim Altarpiece, 1516）中的造型。死者一隻手向外伸出，掌心被子彈穿過。

一九一七年，《伊森海姆祭壇屏風》從曾為法國省分的亞爾薩斯─洛林運到慕尼黑，在那裡引發人們無比著迷，並成為極高度愛國熱情力投注的對象。一九一九年德國戰敗後將此物還給法國，於是環繞著格呂內華德大作的神聖氣息因此更加濃厚；至此，它既象徵大戰造成的人命傷亡，也象徵德國之敗。[15]迪克斯三聯畫中幅裡的活人除了潛伏在戰壕後方的無名軍士，就是瑟縮在波浪鐵皮下頭戴防毒面具的人，而防毒面具可謂是這場戰爭中最早的義肢。戰爭的結果在右手邊畫幅裡展現無遺，一名士兵扶掖受傷同袍離開戰場，扶著人的士兵臉部就是迪克斯本人模樣，成為一幅表情憂苦而心事重重的自畫像。迪克斯在畫面中的自己腳邊畫出另一名存活者，這人從死亡同袍那支離破碎的屍身上爬過。

三聯畫在一九三二年展出，得不到什麼反應，隨後就被束之高閣。過了一年，德國在一九三三年三月通過惡名昭彰的《授權法》（Enabling Act），納粹隨即對他們眼中所謂「頹廢藝術」（degenerate art）展開迫害。迪克斯縱然擁有一次大戰的服役紀錄與超凡才

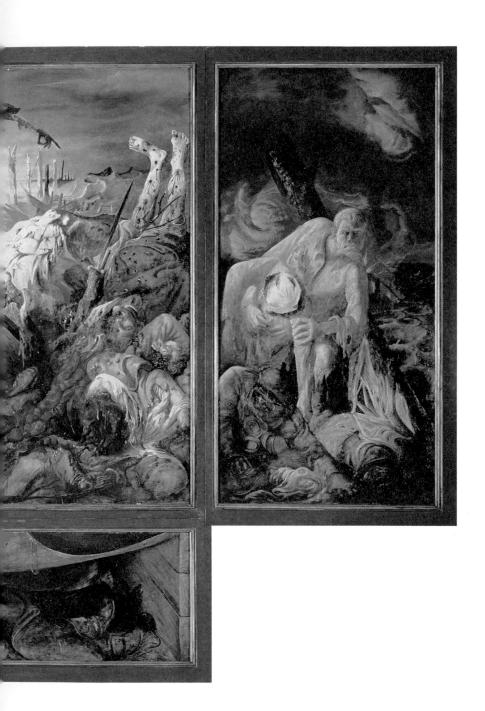

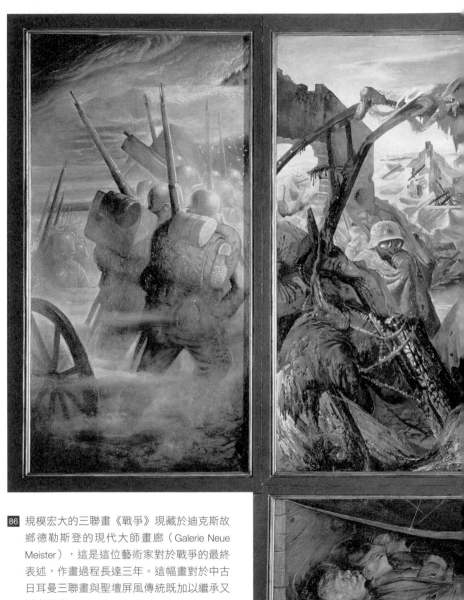

86 規模宏大的三聯畫《戰爭》現藏於迪克斯故鄉德勒斯登的現代大師畫廊（Galerie Neue Meister），這是這位藝術家對於戰爭的最終表述，作畫過程長達三年。這幅畫對於中古日耳曼三聯畫與聖壇屏風傳統既加以繼承又做出破壞。

華，但卻被開除德勒斯登藝術學院（Dresden Academy of Fine Arts）教師職位，迪克斯的畫作也在稍後遭納粹摧毀。

迪克斯的敵人，也就是勝利一方的協約國士兵，曾與他隔著無人地帶對陣三年，這些人在戰爭結束後獲授服役獎章。每一個從大屠殺中倖存下來的陸軍、海軍和空軍軍人都獲頒勝利獎章（Inter-Allied Victory Medal），其中將近六百萬枚以銅鑄成，正面是出自古典神話的有翼勝利女神，背面是一段簡單的銘文，周圍環繞月桂枝葉。這場機械化的殺戮大會奪去二千二百萬人性命，讓古老帝國崩解，也讓新興國家破產，但獎章上的銘文卻寫作「為文明而興的大戰，一九一四年到一九一八年」而沒有一點諷刺意味。

後記

在一九七〇與一九八〇年代，我母親會在夏天帶我和兄弟姊妹到大英博物館。那裡雖有各門各類的文化珍寶可供探索，但我們一家人一定會特地去看貝南青銅，當時是陳列在主階梯一個大平臺上。我母親之所以這麼做，是想要確保她擁有一半奈及利亞血統的混血兒女能接觸到來自父母雙方背景的藝術與文化。在那裡，在十六與十七世紀貝南的藝術傑作之前，我們感覺到與非洲的先祖血脈相連；這些飾板曾妝點歐巴皇宮，而我們與製作飾板的匠人有如同族般親密。貝南藝術的裱框照片掛在我們福利住宅的牆上，我們的非洲祖先與歐洲祖先都一樣曾創造出偉大藝術、形成有深度的文明，這是我從有

記憶以來就知道的事。

我對歐洲藝術與文化的的欣賞與喜愛主要不是來自參訪博物館與畫廊，而是從另一個媒介灌注給我：電視。我個人頓悟的一刻是在一九八六年二月十二日，那天我母親要我看ＢＢＣ二臺一部紀錄片《畫家與模特兒》（*Artists and Models*），我在六十分鐘內飽覽法國新古典主義大師雅各—路易・大衛（Jacques-Louis David）的藝術作品與精采人生，令我沉迷不已，讓我從此帶著新入教者的狂熱情懷開始去附近圖書館借書。因為《畫家與模特兒》內容與歷史和藝術都有關，兩者都使我燃起熱情，我對二次大戰那年少無知的著迷也就因此消退。

兩年後，我靠著週末與學校假日在商店打工存夠錢，踏上環遊歐洲的旅途。一路上除了在沙灘上曬太陽和拜訪朋友以外，我每到一座城市就去參觀當地大型美術館。十八歲的我來到羅浮宮，ＢＢＣ節目裡出現過的畫作此時就在我眼前。一位當代作家在《畫家與模特兒》裡說雅各—路易・大衛的畫中氣氛非常冷峻，你幾乎能感覺到寒風從他的畫布裡吹來；我還記得當時站在大衛的《荷拉斯兄弟之誓》（*The Oath of the Horatii*）前面，想要去體會那種森嚴冷氣迎面襲來的感受。對我來說，讓藝術成為我生命的一部

分，這是何等新而令人興奮的想法；因為我母親苦心讓我接受啟發，因此我才能獲得這般美好的禮物。我先去巴黎，然後去阿姆斯特丹，去了荷蘭國家博物館（Rijksmuseum），在那裡我頭一回看到林布蘭、維梅爾、弗蘭斯·哈爾斯（Frans Hals）[1] 和其他荷蘭大師的作品。接下來我到馬德里，去看普拉多博物館（Museo del Prado），我在那裡接觸到提香（Titian）[2] 、艾爾·葛雷科（El Greco）、畢卡索、迪亞哥·維拉斯貴茲（Diego Velázquez）[3] 和耶羅尼米斯·波希（Hieronymus Bosch）[4] 。我在普拉多博物館的紀念品販賣部買了波希《人間樂園》（The Garden of Earthly Delights）複製畫，這是當時的我幾乎買不起的東西，也是我珍藏多年的寶物，我每換一個宿舍房間都要把它掛在牆上。

三十幾年前，一點星星之火通過我家那臺租來的四方形電視機厚螢幕觸及我，我的人生自此不同，雖然當時我並不知情。在我出生前一年，有一個電視節目立下傳統，賦予這傳統形狀與動能，而我小時所看的紀錄片節目就是這傳統的一部分。肯尼斯·克拉克（Kenneth Clark）[5] 的《文明的軌跡》（Civilisation）系列共有十三集，這節目在英國與美國都是電視史傳奇。它擁有數百萬觀眾，其中許多人因為這節目而改變一生，就像後來《畫家與模特兒》對我的影響一樣。在這系列開始播出的兩年前，彩色電視才剛進入英

國市場，而色彩規格足以呈現這節目畫面之美的彩色電視就更少見。買得起這種電視的家庭會舉辦「《文明的軌跡》派對」，邀請原本只能用黑白兩色來欣賞歐洲藝術奇觀的親朋好友共聚同樂。連續十三週，在克拉克的導覽之下，觀眾被帶往一百一十七個不同地點。節目播出的三個月內，畫廊與博物館的負責人都表示訪客數量有所增加。後來，在一九六九年夏天，成千上萬的人前往法國、義大利與其他地方的畫廊參觀，親眼見識肯尼斯‧克拉克帶進他們客廳的那些藝術與建築經典，有報導說那一季的旅客人數因此大增。

本書是一部電視節目的姊妹作，該節目是從《文明的軌跡》獲得靈感。現在距離克拉克這個系列播出時間已經將近五十年，但它依舊家喻戶曉，且理當如此。不過，《文明的軌跡》出名之處不只是因為它對觀眾造成前所未有的衝擊，而且還因為它的觀點十分狹隘。它所說的故事只包括歐洲藝術與文化，其中又以義大利和法國為主，節目拍攝地點僅涵蓋十一個國家，日耳曼地區在敘事中扮演配角，英國則只有客串演出。這系列裡完全看不到西班牙藝術，此事在馬德里還引起公眾不滿。我們當然不應只憑這部電視節目就給克拉克下定論，他在其他擴充著作中所展現的世界觀比節目裡要廣闊許多，比方說

他終生都對日本藝術情有獨鍾。然而，就算在書裡，克拉克眼中的藝術依然是個男性主宰的天下，現代觀眾很快就能發現《文明的軌跡》系列缺乏對女性藝術家的介紹。

克拉克曾應邀參與一場 BBC 會議，會中用了「文明」這個詞，他就是在當時出現參與節目製作的想法。文明一詞激起克拉克的想像力、啟發他決定成為這項計畫的主持人與作者，這詞本身的作用超越其他所有動機。就在節目第一集第一景，克拉克有段著名的臺詞是以「文明」的定義做文章，他站在巴黎聖母院前面打趣的說：「什麼是文明？我不知道……不過如果我看到它，我就會認出這是文明。」

對於世界其他各種文明，或這些文明的鑄造者所具的文化想像，克拉克毫不遲疑加以批判。在與節目成套的書中，他寫了一段話，這段話並未出現在節目播出時的臺詞裡；克拉克這段話是將一面屬於布倫斯柏里（Bloomsbury）藝術家與藝評家羅傑‧弗萊（Roger Fry）[7] 所有的非洲面具以及《觀景殿的阿波羅》（Apollo Belvedere）雕像頭部相比較，他寫道：

無論它身為藝術品的價值是什麼，我認為它（觀景殿的阿波羅）比起面具所

蘊含的是更高的文明發展程度，此事毫無疑義。這兩樣東西都象徵著「靈」，是來自另一個世界的信使，也就是來自一個我們想像中的世界。在尼格羅人的想像裡，那是一個充滿恐懼的黑暗世界，人們隨時都會因為觸犯微不足道的禁忌，而遭那個世界施以嚴懲。在希臘人的想像裡，那是一個充滿自信的光明世界，裡面的神都像人一樣，只是比人更加美麗，祂們下凡來教導人們理性與和諧的法則。

我們可以說，克拉克「尼格羅人的想像」這種用詞是一個生於愛德華時代的人會隨口說出的話，事情或許確是如此。然而，許多年前的夏天，我母親之所以帶她擁有一半非洲血統的孩子們來與貝南青銅面對面，正是因為她知道「文明」一詞是如何用來貶抑她孩子父親的先祖。正是因為我出生長大時，「尼格羅人的想像」這種概念在英國仍被大部分人認為是原始且缺乏內涵（相較於「歐洲人的想像」），因此我們從孩提時代就被帶去參觀大英博物館、被要求接觸非洲作家的著作，讓我們穿戴上抵抗這種思想的盔甲。

我認為文化的接觸、互動與衝突是過去五百年歷史的關鍵特質；在這本小書以及成套的兩集影片裡，我試圖探索藝術在這些事件中扮演的角色。我這樣做並非是要反駁肯

尼斯・克拉克的觀點，這位極具重要性的文化人物是我尊崇的對象；我的目的是要提醒我自己與那些可能有興趣的人，全人類的想像都是一致的，而一切藝術都是這想像的產物。

致謝

我所著手的每一項創作事業都要援引許多人的才華為助，不論是電視紀錄片影集還是書籍，它們都是協力合作與互相討論的成果，縱然進行的形式有所不同。以《遇見文明》（*Civilisations*）這項企劃的規模與雄心來說，上述這些眾所周知事實的重要性又會被放大並受到強調。因此，我要感謝這系列另外兩位主持人西蒙・夏瑪（Simon Schama）與瑪莉・畢爾德（Mary Beard）。至於 BBC 電視臺的部分，我要特別對珍妮絲・哈德羅（Janice Hadlow）致上謝忱，並向馬克・貝爾（Mark Bell）和瓊提・克雷波（Jonty Claypole）表達誠摯感激。

Nutopia 製片公司的丹尼斯・布雷克威（Denys Blakeway）、邁克・傑克遜（Michael Jackson）和梅爾・法樂（Mel Fall）率領這個了不起的團隊實現這項雄心勃勃的企劃。我也要謝謝貞恩・魯特（Jane Root）。製作人伊安・里斯（Ian Reese）的無盡苦勞與洞見讓我這部影集能被拍攝出來，他才華洋溢的同事包括伊萬・羅克斯堡（Ewan Roxburgh）、伊莎貝爾・蘇頓（Isabel Sutton）、喬安娜・馬歇爾（Joanna Marshall）、珍妮・沃夫（Jenni Wolf）和勞拉・史蒂文斯（Laura Stevens）。我也很感激馬特・希爾（Matt Hill）。此外還要謝謝朱利安・貝爾（Julian Bell）和喬納珊・瓊斯（Jonathan Jones）兩位傑出的影集系列顧問，我從他們那裡學到很多。節目本身帶給觀眾的視覺效果是攝影師約罕・佩利（Johann Perry）、杜安・麥克魯尼（Duane McLunie）、德克・尼爾（Dirk Nel）、瑞瓦・哈列（Rewa Harré）和理查・紐莫洛夫（Richard Numeroff）的功勞。坦迪斯・顏胡森（Tandis Jenhudson）的作曲才華也為這部影集的成品貢獻良多。

除此之外還有 Profile Books 出版社的所有人：謝謝佩妮・丹尼爾（Penny Daniel）的耐心與信心，謝謝安德魯・富蘭克林（Andrew Franklin）讓這項計畫得以成真，還要謝謝我的公關瓦倫婷娜・贊卡（Valentina Zanca）、Jade Design 的設計師詹姆斯・亞力山德（James

Alexander），以及萊斯利・霍奇森（Lesley Hodgson）絕佳的圖像搜尋功力。

對於我的代理人查爾斯・沃克（Charles Walker），我一直都非常感謝他。最後，我想

謝謝我的家人願意體諒我長期不在家並給予我支持。

注釋

前言

1 柏柏人（Berbers）：原居於北非與西非北部某些地區的民族，現在大多數信仰遜尼派伊斯蘭教。

2 安達魯斯（Al-Andalus）：指中古時期伊斯蘭教在伊比利半島政治與文化勢力的版圖，包括現在的大部分西班牙與葡萄牙。

Chapter One——
最早的接觸

維多利亞時代：懷疑

1 埃多人（Edo people）：現在奈及利亞境內民族之一，使用埃多語（Edo language）。

2 奧翁拉姆文・歐巴（Oba Ovonramwen）：一八五七年至一九一四年，貝南王國國王，在位期間為一八八八年至一八九七年。

3 引自 Robert Home, *City of Blood Revisited: A New Look at the Benin Expedition of 1897* (1982), p. 100。

4　查爾斯・赫克利斯・李德（Charles Hercules Read）：一八五七年至一九二九年，英國考古學家，致力於向大眾推廣大英博物館館藏相關知識。

5　引自 Tiffany Jenkins, *Keeping Their Marbles: How the Treasures of the Past Ended Up in Museums—and Why They Should Stay There* (2016), p. 141。

6　費利克斯・馮・魯珊（Felix von Luschan）：一八五四年至一九二四年，德國人類學家、醫師、探險家、考古學家。

7　本威奴托・切利尼（Benvenuto Cellini）：一五〇〇至一五七一年，義大利金匠、雕刻家、製圖師與作家，格調主義（Mannerism）最重要人物之一。

8　引自 Hans-Joachim Koloss, *Art of Central Africa: Masterpieces from the Berlin Museum für Völkerkunde* (1900), p. 21。

9　Annie E. Coombes, *Reinventing Africa: Museums, Material Culture, and Popular Imagination in Late Victorian and Edwardian England* (1994), p. 46。

10　Ibid., p. 38。

11　奧古斯圖・皮特・李佛斯（Augustus Pitt Rivers）：一八二七年至一九〇〇年，英格蘭海軍軍官、民族學家與考古學家，對考古方法的革新頗有貢獻。

12　湯瑪斯・溫丹（Thomas Wyndham）：一五〇八年至一五五四年，英格蘭海軍軍官與領航員。

13　馬丁・弗羅比舍（Martin Frobisher）：一五三五年至一五九四年，英格蘭探險家與私掠者，三度遠航美洲尋找西北航道。

14　法蘭西斯・德瑞克（Francis Drake）：一五四〇年至一五九六年，英格蘭海軍軍官、私掠者與探險家，完成歷史上第二度環繞地球航行的壯舉。

15　歐弗特・達波（Olfert Dapper）：一六三六年至一六八九年，荷蘭醫師與作家，從未出國，但著有多部關於世界歷史與地理的著作。

16 Kate Ezra, *Royal Art of Benin: The Perls Collection in the Metropolitan Museum of Art* (1992), p. 117.

17 埃蒂雅王太后的人像面具可能原本有四張。

航海者的國度

1 費迪南（Ferdinand of Aragon）：一五二二年至一五一六年，阿拉貢國王費迪南二世，藉由與卡斯提爾的伊莎貝拉女王聯姻而成為統一西班牙王國的第一任國王。

2 伊莎貝拉（Isabella of Castile）：一四五一年至一五〇四年，卡斯提爾女王伊莎貝拉一世，與其夫費迪南二世完成西班牙統一，哥倫布航行的贊助者。

3 瓦斯科·達伽馬（Vasco da Gama）：一四六〇年至一五二四年，葡萄牙探險家，第一個發現從歐洲通往印度航道的人。

4 卡利庫特（Calicut）：印度南部大城市，現稱科澤科德（Kozhikode）。

5 Jerry Brotton, *The Renaissance Bazaar: From the Silk Road to Michelangelo* (2002), p. 168.

6 古加拉特（Gujarat）：即古加拉特蘇丹國，位於現在印度古加拉特邦，信仰伊斯蘭教。

7 穆札法爾·沙赫二世（Muzaffar Shah II）：古加拉特蘇丹，在位期間一五一二至一五二六年。

8 阿方索·德·阿布克爾克（Alfonso de Albuquerque）：一四五三年至一五一五年，葡萄牙軍事將領，在亞洲建立起葡萄牙商業帝國的大功臣。

9 曼紐一世（Manuel I）：一四六九年至一五二一年，葡萄牙國王，葡萄牙於他在位期間（一四九五年至一五二一年）在政治與藝術兩方面都有突飛猛進的發展。

10 老普林尼（Pliny the Elder）：西元二十三年至七十九年，古羅馬作家、博物學家、軍事將領，著有《自然史》（*Naturalis Historia*）。

11 喬凡尼·賈科莫·佩尼（Giovanni Giacomo Penni）：義大利醫師，出身佛羅倫斯，生平資料不多，活躍於十六世紀。

12 漢斯·柏克邁爾（Hans Burgkmair）：一四七三年至一五三一年，日耳曼畫家與木版畫家。

13　Juan Pimentel, *The Rhinoceros from Dürer to Stubbs, 1515-1799* (1986), p. 20。

14　T. H. Clarke, *The Rhinoceros from Dürer to Stubbs, 1515-1799* (1986), p. 20。

15　利奧十世（Leo X）：一四七五年至一五二一年，出身佛羅倫斯的麥第奇（Medici）家族，文藝復興時代重要的藝術贊助者與政治人物，一五一三年當選教皇。

16　L. C. Rookmaaker and Marvin L. Jones, *The Rhinoceros in Captivity: A list of 2439 Rhinoceroses Kept from Roman Times to 1994* (1998), p. 80。

17　Annemarie Jordan Gschwend and K. J. P. Lowe (eds.), *The Global City: On the Streets of Renaissance Lisbon* (2015), p. 61。某些研究估計這比例應為百分之二十。

18　菲利浦二世（Philip II）：一五二七年至一五九八年，西班牙、葡萄牙、拿坡里與西西里等地的國王，西班牙於他在位期間達到國力高峰。

19　T. F. Earle and K. J. P. Lowe (eds.), *Black Africans in Renaissance Europe* (2005)。

20　Gschwend and Lowe, *The Global City*, p. 23。

21　剛果王國（Kingdom of Kongo）：西非傳統王國，範圍涵蓋現在剛果共和國（Republic of Congo）、剛果民主共和國（Democratic Republic of Congo）與加彭（Gabon）的各一部分，存在年代約為十四世紀到二十世紀初。

22　Gschwend and Lowe, *The Global City*, p. 73。

23　Ibid., p. 72。

24　阿維斯家族（House of Aviz）：從一三八五年開始統治葡萄牙的王朝，末代國王死於一五八○年，因為沒有留下後裔而由西班牙國王菲利浦二世（Philip II of Spain, 1527-1598）繼承王位。

25　Ibid., p. 164。

26　阿布雷希特‧杜勒（Albrecht Dürer）：一四七一年至一五二八年，日耳曼畫家與版畫家，北方文藝復興（Northern Renaissance）重要人物。

入侵者與掠奪

1　Michale W. Cole and Rebecca Zorach (eds.), *The Idol in the Age of Art: Objects, Devotions and the Early Modern World* (2009), p. 21。

2　埃爾南・柯提斯（Hernán Cortés）：一四八五年至一五四七年，西班牙征服者，消滅阿茲特克帝國，將墨西哥納入西班牙統治之下，是歐洲對中南美洲殖民第一階段的重要人物。

3　弗朗西斯科・埃爾南德茲・德・哥多華（Francisco Hernández de Córdoba）：一四七五年至一五一七年，西班牙征服者，他的遠征行動是西方與猶加敦半島之間第一次接觸。

4　迪亞哥・維拉斯貴茲・德・奎利亞爾（Diego Velázquez de Cuéllar）：一四六五年至一五二四年，西班牙征服者，以西班牙之名征服並統治古巴。

5　胡安娜（Juana of Castile）：一四七九年至一五五五年，卡斯提爾女王（始於一五〇四年），後來兼為阿拉貢女王（始於一五一六年），伊莎貝拉女王之女。

6　卡洛斯國王（Carlos）：一五〇〇年至一五五八年，西班牙國王（始於一五一六年），後來成為神聖羅馬帝國皇帝查理五世（Charles V，始於一五一九年）。

7　墨西哥谷（Mexico Valley）的納瓦人（Nahua）部落不會自稱為阿茲特克人，但為了方便起見，在此用「阿茲特克」這個詞來描述他們與其文明。

8　克里斯多福・哥倫布（Christopher Columbus）：一四五一年至一五〇六年，義大利航海家、探險家與殖民者，在西班牙王室贊助下四度橫越大西洋，是發現美洲大陸並展開歐洲國家對美洲殖民事業的第一人。

9　胡安・德・格里哈瓦（Juan de Grijalva）：一四八九年至一五二七年，西班牙征服者，早期探勘墨西哥海岸線的人之一。

10　Hugh Thomas, *Rivers of Gold: The Rise of the Spanish Empire* (2003), p. 147。

11　蒙特祖馬（Moctezuma）：一四六六年至一五二〇年，阿茲特克帝國末代皇帝，在位期間開疆拓土，使阿茲特克帝國

達到極盛，最後卻亡於西班牙人之手。

12 Susan E. Alcock et al (eds), *Empires: Perspectives from Archaeology and History* (2001), p. 284.

13 方濟會（Franciscan Order）：由亞西西的方濟各（Francis of Asisi, 1181/1182-1226）在一二〇九年創立的修會，以苦行傳教為宗旨。

14 引自 Donald R. Hopkins。

15 Wolfgang Stechow (ed.), *Northern Renaissance Art, 1400-1600: Sources and Documents* (1966), p. 100.

16 Colin McEwan et al., *Turquoise Mosaics from Mexico* (2006), p. 58.

17 奎札科塔（Quetzalcoatl）：阿茲特克信仰中的創造之神，也有風神、空氣之神、學習之神的形象。

18 See Colin McEwan, *Ancient American Art in Detail* (2009).

19 思定會（Augustinian Order）：法國托斯坎尼地區數個隱修會在一二五四年結合而成的修會，遵奉希波的奧古斯丁（Augustine of Hippo, 354-430）訂定的清規。

20 道明會（Dominican Order）：凱勒尤佳的道明（Dominic of Caleruega）在一二一六年創立的修會，注重神學研究與傳教事業。

21 Jonathan Israel, *Race, Class and Politics in Colonial Mexico 1610-1670* (1975), p. 8.

22 Serge Gruzinski, *Painting the Conquest: The Mexican Indians and the European Renaissance* (1992), p. 24.

23 伯納第諾・德・薩阿貢（Bernardino de Sahagún）：一四九九年至一五九〇年，西班牙方濟會修士，被稱為「史上第一個人類學者」。

為征服辯護

1 艾爾・葛雷科（El Greco）：一五四一年至一六一四年，西班牙文藝復興時代畫家、雕刻家與建築師。

對文化的關注

1 Olof G. Lidin, *Tanegashima: The Arrival of Europe in Japan* (2002), p. 1。

2 種子島時堯：一五二八年至一五七九年，日本戰國時代島津氏的家臣，種子島的領主。

3 有時也寫做 harquebuse。

4 八板金兵衛清定：一五〇二年至一五七〇年，日本戰國時代武器鍛冶師。

5 Donald F. Lach, *Asia in the Making of Europe, Volume I: The Century of Discovery* (1965), p. 655。

6 荷頓‧富貝（Holden Furber）：一九〇三年至一九九三年，美國賓州大學教授，專業領域為東南亞研究。

7 Holden Furber, 'Asia and the West as Partners before "Empire" and After', in *Journal of Asian Studies*, Vol. 28, No. 4 (Aug 1969), pp. 711-21。

8 James L. McClain, *Japan: A Modern History* (2002), p. 44。

9 Ross E. Dunn, Laura J. Mitchell and Kerry Ward (eds.), *The New World History: A Field Guide for Teachers and Researchers* (2016), p. 508。

10 Kwame Anthony Appiah and Henry Louis Gates (eds.), *Africana: The Encyclopedia of the African and African American Experience* (2005), p. 497。

11 Kotaro Yamafune, *Portuguese Ships on Japanese Namban Screens*, unpublished MA thesis (Texas A&M University) (2012), p. 7。

12 Ibid., p. 96。

13 狩野內膳：一五七〇年至一六一六年，日本桃山時代狩野派畫師，受到豐臣秀吉重用。

14 Charles Ralph Boxer, *The Christian Century in Japan: 1549-1650* (1974), p. 29。

15 耶穌會士（Jesuits）：十六世紀由羅耀拉的伊納爵（Ignatius of Loyola）創辦的天主教修會，注重教育、文化、學術研究等方面。

16 C・R・巴克瑟（C. R. Boxer）：一九〇四年至二〇〇〇年，英國歷史學家，研究領域為葡萄牙與西班牙航海帝國時代的歷史。

17 Ibid., p. 1。

18 McClain, Japan, p. 43。

19 Michael Sullivan, The Meeting of Eastern and Western Art: From the Sixteenth Century to the Present Day (1973), p. 14。

20 Adam Clulow, The Company and The Shogun: The Dutch Encounter with Tokugawa Japan (2014), p. 262。

21 Ibid., p. 260。

22 Timon Screech, The Lens within the Heart: The Western Scientific Gaze and Popular Imagery in Later Edo Japan (2002), p. 119。

23 圓山應舉：一七三三年至一七九五年，圓山畫派始祖，特色為重視寫生。

24 鈴木春信：一七二五年至一七七〇年，日本浮世繪畫派的木版畫家。

擁抱新事物

1 Anthony Bailey, A View of Delft: Vermeer Then and Now (2001), p. 26。

2 一五六八年最初起兵反叛的十七省中還包括現在的比利時與盧森堡，以及法國北部和德國西部等地區，但只有北方七省從西班牙哈布斯堡政權手中取得獨立地位。

3 勒內・笛卡兒（René Descartes）：一五九六年至一六五〇年，哲學家與數學家，主張二元論與理性主義，被視為近代哲學的奠基者，在幾何學上也有長足貢獻。

4 Letter to Guez de Balzac, 5 May 1631, quoted in Fernand Braudel, Civilization and Capitalism, 15th-18th century, Vol. III: The Perspective of the World (1984), p. 30。

5 Timothy Brook, *Vermeer's Hat: The Seventeenth Century and the Dawn of the Global World* (2010), p. 8。

6 喀爾文派（Calvinism）：新教改革的一個教派，強調預選說與教義回歸聖經，由法國新教改革者約翰・喀爾文（John Calvin, 1509-1564）創立。

7 林布蘭・范・來因（Rembrandt van Rijn）：一六〇六年至一六六九年，荷蘭畫家，荷蘭黃金時代的重要藝術家，以肖像畫與群像畫著名。

8 班寧克・科克（Banninck Cocq）：一六〇五年至一六五五年，曾任阿姆斯特丹市長。

9 巴托羅謬・范・德・赫爾斯特（Batholomeus van der Helst）：一六一三年至一六七〇年，荷蘭畫家，荷蘭黃金時期重要肖像畫家之一。

10 明斯特和約（Treaty of Münster）：低地國領袖與西班牙王室之間簽訂的和約（一六四八年），是結束歐洲三十年戰爭的西發利亞條約的一部分，內容重點是承認荷蘭共和國獨立。

11 雅各・崔普（Jacob Tripp）：一五七六年至一六六一年，荷蘭商人。

12 Simon Schama, *The Embarrassment of Riches: An Interpretation of Dutch Culture in the Golden Age* (1987), p. 160。

13 楊・大衛茲松・德・黑姆（Jan Davidszoon de Heem）：一六〇六年至一六八四年，荷蘭畫家，其靜物畫在荷蘭與佛蘭德斯巴洛克藝術中具有重要性。

14 阿德里安・范・烏特勒支（Adriaen van Utrecht）：一五九九年至一六五二年，佛蘭德斯畫家，以創作「浮華靜物畫」而聞名。

15 威勒姆・卡爾夫（Willem Kalf）：一六一九年至一六九三年，荷蘭畫家，擅長靜物畫。

16 法蘭・斯尼德（Frans Snyders）：一五七九年至一六五七年，佛蘭德斯畫家，擅長動物畫、狩獵圖、靜物畫等。

17 關於威勒姆・卡爾夫《鸚鵡螺杯靜物畫》（*Still Life with a Nautilus Cup*, 1644）的內容描述，請見 Borman Bryson, 'Chardin and the Text of Still Life,' in *Critical Inquiry*, Vol. 15, No. 2 (Winter, 1989), pp. 227-35。

18 引自 Charles Ralph Boxer, *The Dutch Seaborne Empire, 1600-1800* (1965), p. 42。

19　雙想（double-think）：源自喬治・歐威爾（George Orwell, 1903-1950）的小說《一九八四》（1984），意指以刻意不合邏輯的方式扭曲或顛倒真相以使其比較能被接受。

20　James C. Boyajian, *Portuguese Trade in Asia under the Habsburgs, 1580-1640* (2008), p. 150。

21　詹姆士二世（James II）：一六三三年至一七〇一年，英國國王，一六八八年在光榮革命中遭到廢位。

22　約翰尼斯・維梅爾（Johannes Vermeer）：一六三二年至一六七五年，荷蘭畫家，與林布蘭並稱荷蘭黃金時代最偉大的兩大畫家。

23　Brook, *Vermeer's Hat*, p. 42。

24　哈德遜灣公司（Hudson Bay Company）：加拿大企業，創立於一六七〇年，經營皮草貿易發跡。

25　Ibid., p. 55。

26　塞法迪猶太人（Sephardic Jews）：猶太人中的一支，傳統上居於伊比利半島，從十五世紀末因遭受迫害而逐漸出走。

27　阿什肯納茲猶太人（Ashkenazi Jews）：猶太人中的一支，從第十世紀開始居住於神聖羅馬帝國範圍內，使用意第緒語（Yiddish）。

28　J. L. Price, *The Dutch Republic in the Seventeenth Century* (1998), p. 5。

29　瑪麗亞・西碧拉・梅里安（Maria Sybila Merian）：一六四七年至一七一七年，博物學家與科學插畫家。

30　馬特烏斯・梅里安（Matthäus Merian）：一五九三年至一六五〇年，出生於瑞士的雕版畫家，同時經營出版業。

31　雅各・馬瑞爾（Jacob Marrel）：一六一三或一六一四年至一六八一年，日耳曼靜物畫家，活躍於荷蘭黃金時代的烏特勒支。

32　多蘿西・瑪麗亞・格拉芙（Dorothea Maria Graff）：一六七八年至一七四三年，日耳曼畫家。

33　Londa Schiebinger, *Plants and Empire: Colonial Bioprospecting in the Atlantic World* (2004), p. 107。

34　漢斯・斯隆（Hans Sloane）：一六六〇年至一七五三年，愛爾蘭博物學家、醫師、收藏家，其畢生藏品是大英博物館、大英圖書館與倫敦自然史博物館館藏的基礎。

帝國作風

1 約罕・佐法尼（Johann Zoffany）：一七三三年至一八一〇年，日耳曼新古典主義畫家，活躍於英格蘭、義大利與印度。

2 喬治三世（George III）：一七三八年至一八二〇年，英國國王，在位期間發生美國獨立戰爭與拿破崙戰爭。

3 夏洛特王后（Queen Charlotte）：一七四四年至一八一八年，英國王后，業餘植物學愛好者與藝術贊助者。

4 喬納珊・瓊斯（Jonathan Jones）：英國藝術評論家，《衛報》（The Guardian）專欄作家。

5 約瑟夫・法靈頓（Joseph Farington）：一七四七年至一八二一年，英國風景畫家與日記作家。

6 Joseph Farington, *The Farington Diary*, Vol. 3, 15 December 1804 (1924), p. 34.

7 華倫・黑斯廷斯（Warren Hastings）：一七三二年至一八一八年，英國政治人物，第一個實際上的英國駐印總督。

8 Kathrin Wagner, Jessica David and Matej Klemen i (eds.), *Artists and Migration 1400-1850: Britain, Europe and Beyond* (2017), p. 150.

9 威廉・霍奇斯（William Hodges）：一七四四年至一七九七年，英國畫家，曾加入詹姆士・庫克第二度往太平洋遠航的船隊。

10 堤利・凱特（Tilly Kette）：一七三五年至一七八六年，英國肖像畫家。

11 納瓦卜（Nawab）：蒙兀兒帝國賜與半自治伊斯蘭教土邦統治者的封號。

12 Toby Falk, 'The Fraser Company Drawings', *RSA Journal*, Vol. 137, No. 5389 (December 1988), pp. 27-37.

13 Durba Ghosh, *Sex and the Family in Colonial India: The Making of Empire* (2006), p. 40.

14 烏爾都（Urdu）：印歐語系中印度語族的一支，主要通行於巴基斯坦和印度北部六邦。

15 威廉・瓊斯爵士（Sir William Jones）：一七四六年至一七九四年，英國語言學家與東方學家，率先提出「印歐語系」的概念。

16 William Dalrymple, *White Mughals: Love and Betrayal in Eighteenth-century India* (2002), p. 32.

17 克勞德・馬丁（Claude Martin）：一七三五年至一八〇〇年，法國東印度公司與英國東印度公司軍官。

18 安托萬・波利爾（Antoine Polier）：一七四一年至一七九五年，瑞士軍事工程師與冒險家，在印度發跡。

19 阿薩夫・烏・道拉（Asaf-ud-Dawlah）：一七四八年至一七九七年，奧德的納瓦卜，由蒙兀兒皇帝沙赫・阿蘭二世（Shah Alam II）冊封。

20 Griselda Pollock, 'Cockfights and Other Parades: Gesture, Difference and the Staging of Meaning in Three Paintings by Zoffany, Pollock, and Krasner', *Oxford Art Journal*, Vol. 26, No. 2 (2003), p. 155。

21 Maya Jasanoff, "A Passage through India: Zoffany in Calcutta and Lucknow", in *Johan Zoffany, RA: Society Observed*, Martin Postle (ed.) (2011), p. 137。

22 Ibid., p. 137。

23 烏西亞・韓福瑞（Ozias Humphry）：一七四二年至一八一〇年，英國畫家，擅長小型肖像畫。

24 瑪雅・亞薩諾夫（Maya Jasanoff）：美國歷史學家，專業領域為英國史與英帝國。

25 Dalrymple, *White Mughals*, p. 268。

26 李察・魏爾斯理（Richard Wellesley）：一七六〇年至一八四二年，英國政治人物與殖民官員，曾任孟加拉總督、外交部長與愛爾蘭總督。

27 蒂普蘇丹（Tipu Sultan）：一七五〇年至一七九九年，邁索爾王國統治者，引進西化改革，並與拿破崙結盟對抗英國和其他印度勢力。

28 Ghosh, *Sex and the Family in Colonial India*, p. 40。

29 查爾斯・懷亞特（Charles Wyatt）：一七五八年至一八一九年，英國建築師，活躍於印度。

30 詹姆士・懷亞特（James Wyatt）：一七四六年至一八一三年，英國建築師，擅長新古典主義與哥德復興式建築風格。

31 山謬・懷亞特（Samuel Wyatt）：一七三七年至一八〇七年，英國建築師與工程師，作品主要為新古典主義建築。

32 羅伯特・亞當（Robert Adam）：一七二八年至一七九二年，蘇格蘭建築師與室內設計師，擅長新古典主義風格。

33 托瑪斯・巴賓頓・麥考萊（Thomas Babington Macaulay）：一八〇〇年至一八五九年，英國史學家與輝格派（Whigs）政治人物，著有《英格蘭史》（*The History of England*）。

34 Zareer Masani, *Macaulay: Britain's Liberal Imperialist* (2013), p. 99。

Chapter Two——

進步觀信仰

法老的誘惑

1 李察・魏爾斯理於五月十七日抵達加爾各答，土倫艦隊在五月十九日清晨開航。

2 John Bagot Glubb, *Soldiers of Fortune: The Story of the Mamlukes* (1973), p. 480。

3 哥特弗萊德・威廉・萊布尼茲（Gottfried Wilhelm Leibniz）：一六四六年至一七一六年，日耳曼哲學家與科學家，哲學上主張樂觀主義，科學上他與牛頓都是微積分的發明者。

4 Darius A. Spieth, *Napoleon's Sorcerers: The Sophisians* (2007), p. 41。

5 孟德斯鳩（Montesquieu）：一六八九年至一七五五年，法國法官與政治哲學家，主張三權分立。

6 杜爾哥（Turgot）：一七二七年至一七八一年，法國經濟學家與政治人物，經濟自由主義的早期提倡者。

7 伏爾泰（Voltaire）：一六九四年至一七七八年，法國作家與哲學家，啟蒙運動重要人物。

8 這是奎邁・安東尼・阿皮亞教授（Kwame Anthony Appiah）在二〇一六年英國廣播公司芮斯講座（BBC Reith Lectures）上使用的說法。

9 康斯坦丁・德・沃爾尼（Constantin de Volney）：一七五七年至一八二〇年，法國政治人物與東方學者。

10 索尼尼・德・馬儂考（Sonnini de Manoncourt）：一七五一年至一八一二年，法國博物學家。

11 路易‧亞歷山大‧貝蒂埃（Louis Alexandre Berthier）：一七五三年至一八一五年，法國軍人，在拿破崙麾下服役。

12 Spieth, *Napoleon's Sorcerers* (2007), p. 47。

13 約瑟夫‧艾夏薩尤（Joseph Eschassériaux）：一七五三年至一八二四年，法國政治人物，活躍於法國大革命期間。

14 引自 Juan Cole, *Napoleon's Egypt: Invading the Middle East* (2007), p. 16。

15 Edward W. Said, *Orientalism* (1978), p. 81。

16 夏爾‧莫里斯‧德‧塔列朗（Charles Maurice de Talleyrand）：一七五四年至一八三八年，法國政治人物與還俗教士，活躍於拿破崙時期與之後。

17 尚—巴蒂斯特‧約瑟夫‧傅立葉（Jean-Baptiste Joseph Fourier）：一七六八年至一八三〇年，法國數學家與物理學家，提出傅立葉級數（Fourier series）。

18 克勞德‧路易‧貝托萊（Claude-Louis Berthollet）：一七四八年至一八二二年，法國化學家，提出可逆反應的概念。

19 尼可拉—札克‧康堤（Nicolas-Jacques Conté）：一七五五年至一八〇五年，法國畫家與軍官，鉛筆的發明者，對熱氣球的改良也有所貢獻。

20 韋凡‧德儂（Vivant Denon）：一七四七年至一八二五年，法國畫家、外交官與建築師，羅浮宮美術館第一任主持者。

21 加斯帕‧蒙日（Gaspard Monge）：一七四六年至一八一八年，法國數學家，發明畫法幾何，對微分幾何（differential geometry）的發明也有貢獻。

22 德奧達‧德‧多羅米厄（Déodat Gratet de Dolomieu）：一七五〇年至一八〇一年，法國地質學家，白雲石（dolomite）礦物的發現者。

23 馬提歐‧德‧雷塞布（Mathieu de Lesseps）：一七七一年至一八三二年，法國軍官與高階公務員。

24 斐迪南‧德‧雷塞布（Ferdinand de Lesseps）：一八〇五年至一八九四年，法國外交官。

25　孟高菲兄弟（Montgolfier brothers）：約瑟夫─米歇爾‧孟高菲（Joseph-Michel Montgolfier）和雅各─艾蒂安‧孟高菲（Jacques-Étienne Montgolfier），法國造紙商與發明家。

26　Paul Strathern, *Napoleon in Egypt: 'The Greatest Glory'* (2007), p. 258。

27　Said, *Orientalism*, p. 81。

28　真蒂萊‧貝里尼（Gentile Bellini）：一四二九年至一五〇七年，文藝復興時期威尼斯藝術家，其弟為格調主義大師喬瓦尼‧貝里尼（Giovanni Bellini）。

29　Michael Curtis, *Orientalism and Islam: European Thinkers on Oriental Despotism in the Middle East and India* (2009), p. 12。

30　雅各─路易‧大衛（Jacques-Louis David）：一七四八年至一八二五年，法國畫家，新古典主義代表人物。

31　安托萬─讓‧格羅（Antoine-Jean Gros）：一七七一年至一八三五年，法國畫家，作品以歷史題材與新古典主義風格為主。

32　Darcy Grimaldo Grigsby, *Extremities: Painting Empire in Post-Revolutionary France* (2002), p. 66。

33　歐仁‧德拉克洛瓦（Eugène Delacroix）：一七九八年至一八六三年，法國畫家，被視為法國浪漫派的領導人物。

34　尚─李奧‧傑洛姆（Jean-Léon Gérôme）：一八二四年至一九〇四年，法國畫家與雕刻家，「學院藝術」（Academic art）的主要人物。

中土革命

1　馬克西米連‧羅伯斯比（Maximilien Robespierre）：一七五八年至一七九四年，法國律師與政治人物，法國大革命期間恐怖統治的主導者。

2　P. M. G. Harris, *The History of Human Populations, Vol 2: Migration, Urbanization, and Structural Change* (2003), p. 226。

3 Ibid。

4 理查·阿克萊特（Richard Arkwright）：一七三二年至一七九二年，英國發明家、工業革命早期的商業領袖。

5 約瑟夫·萊特（Joseph Wright）：一七三四年至一七九七年，英國風景畫與肖像畫畫家，被認為是最早以藝術方式表達工業革命精神的人。

6 尤維達爾·普萊斯爵士（Sir Uvedale Price）：一七四七年至一八二九年，英國地主，積極參與一七九〇年代關於「如畫之美」的爭論。

7 引自 Ann Bermingham, *Landscape and Ideology: The English Rustic Tradition, 1740-1860* (1986), p. 80。

都市與貧民窟

1 阿爾弗雷德·羅素·華萊士（Alfred Russel Wallace）：一八二三年至一九一三年，英國博物學家、探險家與人類學家，與達爾文同時提出演化論。

2 Alfred Russel Wallace, *The Wonderful Century: Its Successes and Its Failures* (1898), p. 338。

3 卡爾·馬克思（Karl Marx）：一八一八年至一八八三年，日耳曼政治思想家、社會學家與歷史學家，提出共產主義，對後世政治與社會有重大影響。

4 弗里德里希·恩格斯（Friedrich Engels）：一八二〇年至一八九五年，日耳曼社會學家與商人，與馬克思共同發展出所謂「馬克思主義」。

5 J·M·W·透納（J. M. W. Turner）：一七七五年至一八五一年，英國畫家，浪漫主義重要人物。

6 黑鄉（Black Country）：指英國西密德蘭郡伯明罕以西的地區，該地在工業革命發展期間成為英國工業化程度最高的地區，以礦業和鋼鐵業為主力。

7 詹姆士·內史密斯（James Nasmyth）：一八〇八年至一八九〇年，蘇格蘭工程師與，汽鎚（steam hammer）的發明者。

8 引自 Fanny Moyle, *The Extraordinary Life and Momentous Times of J. M. W. Turner*(2016), pp. 631-2。

9 查爾斯·狄更斯（Charles Dickens）：一八一二年至一八七〇年，英國作家與社會評論家，以小說著名，許多人認為他是維多利亞時代最偉大的英語作家。

10 Charles Dickens, *The Old Curiosity Shop* (1841), p. 242。

11 約翰·魯斯金（John Ruskin）：一八一九年至一九〇〇年，英國維多利亞時代藝評界代表人物，對許多自然科學與人文學領域也有涉獵。

12 John Ruskin, *Notes by John Ruskin on His Drawings by J. M. W. Turner, R. A., Exhibited at the Fine Art Society's Galleries, 1878 & 1900* (1900), p. 34。

13 威廉·威爾德（William Wyld）：一八〇六年至一八八九年，英國畫家。

14 克勞德·洛蘭（Claude Lorrain）：一六〇〇年至一六八二年，法國巴洛克時代畫家，最早以風景畫為主要題材進行創作的藝術家之一。

15 查爾斯·布思（Charles Booth）：一八四〇年至一九一六年，英國社會研究者與改革家，對二十世紀早期福利政策有所影響。

16 伊莉莎白·蓋斯凱爾（Elizabeth Gaskell）：一八一〇年至一八六五年，英國小說家，作品對維多利亞時代社會各階層情況有詳細描寫。

17 John Lucas, *The Literature of Changes: Studies in the Nineteenth Century Provincial Novel* (2016), p. 40。

18 Shirley Foster, *Elizabeth Gaskell: A Literary Life* (2002), p. 35。

19 Elizabeth Gaskell, *Mary Barton: A Tale of Manchester Life* (1848), vol. 1, p. 90。

美洲大自然

1 五點區（Five Points）：歷史名詞，指十九世紀晚期下曼哈頓一帶。

2 七晷區（Seven Dials）：指倫敦坎姆登區（London Borough of Camden）內科芬園（Covent Garden）附近的一處地區。

3　湯瑪斯・傑佛遜（Thomas Jefferson）：一七四三年至一八二六年，美國第三任總統，建國領袖之一。

4　約翰・Ｌ・奧沙利文（John L. O'Sullivan）：一八一三年至一八九五年，美國專欄作家與編輯，支持民主黨。

5　例外主義態度（exceptionalism）：特指「美國例外主義」（American exceptionalism），指一種認為美國的特質不論好壞都極其獨特，因此不能與其他國家（尤其是歐洲舊世界）相比較的政治觀點。

6　湯瑪斯・柯爾（Thomas Cole）：一八○一年至一八四八年，美國畫家，以風景畫和歷史畫著名。

7　哈德遜河畫派男性畫家的作品都在國立與州立美術館裡堂皇展出，但女性成員的作品大部分都被遺忘、有的散失、有的被私人收藏。哈莉葉・卡尼・菲爾（Harriet Cany Peale, 1799-1869）、瑪莉・布魯德・梅倫（Mary Blood Mellen, 1819-1886）、蘿拉・伍德華（Laura Woodward, 1834-1926）、約瑟芬・瓦特（Josephine Walter, 1837-1883），以及湯瑪斯・柯爾的妹妹莎拉・柯爾（Sarah Cole, 1805-1857）等人的作品在當時都不受人重視。

8　阿什・杜蘭（Asher Durand）：一七九六年至一八八六年，美國畫家。

9　拉爾夫・華鐸・愛默生（Ralph Waldo Emerson）：一八○三年至一八八二年，美國散文作家與詩人，十九世紀中期美國超驗主義運動（Transcendentalist movement）領導人物。

10　大衛・梭羅（David Thoreau）：一八一七年至一八六二年，美國散文作家、詩人與博物學家，歌頌親近自然、遠離人為政府的簡樸生活方式。

11　約翰・謬爾（John Muir）：一八三八年至一九一四年，美國作家與博物學家，提倡環境保護概念，被稱為「國家公園之父」。

12　瑞秋・卡森（Rachel Carson）：一九○七年至一九六四年，美國生物學家，提倡自然保育。

13　弗雷德里克・埃德溫・丘奇（Frederic Edwin Church）：一八二六年至一九○○年，美國畫家，以大型風景畫作著名。

14　Carrie Rebora Barratt in Art and the Empire City: New York, 1825-1861 (2000), pp. 60-61.

帝國之路

1　安德魯・傑克遜（Andrew Jackson）：一七六七年至一八四五年，美國軍人與政治人物，第七任美國總統，在任期間

1 讓大部分美國白人男性取得投票權（即主張「大眾民主」的政治氣氛）。

2 盧曼・里德（Luman Reed）：一七八七年至一八三六年，美國商人與藝術贊助者。

3 David Schuyler, Sanctified Landscape: Writers, Artists, and the Hudson River Valley, 1820-1909 (2012), p. 40。

4 Louis Legrand Noble, Elliot S. Vesell (eds.), The Life and Works of Thomas Cole (1997), p. xi。

5 John Hay, Post-apocalyptic Fantasies in Antebellum American Literature (2017), p. 103。

6 Schuyler, Sanctified Landscape, p. 39。

竊取身分

1 奧奈達人（the Oneida）：美洲原住民的一族，原居於現在紐約州的中部，現在分布於紐約州北部靠近五大湖的地區。

2 萬帕諾亞格人（the Wampanoag）：美洲原住民的一族，原居於現在麻塞諸塞州南部與羅德島。

3 摩希根人（the Mohicans）：美洲原住民的一族，原居於現在哈德遜河谷中上游地區。

4 詹姆士・菲尼摩爾・庫珀（James Fenimore Cooper）：一七八九年至一八五一年，美國作家，作品描寫美國早期印地安人的生活與邊疆開拓歷史。

5 切羅基部族（the Cherokee）：美洲原住民的一族，原居於現在北卡萊納州西南部與田納西州東南部。

6 Stephanie Pratt and Joan Carpenter Troccoli, George Catlin: American Indian Portraits (2013), pp. 18-21。

7 阿伯特・比爾施塔特（Albert Bierstadt）：一八三〇年至一九〇二年，德裔美國畫家，作品擅長描繪美國西部壯美地景。

8 H. Glenn Penny, Kindred by Choice: Germans and American Indians since 1800 (2013), pp. 49-50。

9 喬治・凱特林（George Catlin）：一七九六年至一八七二年，美國畫家與作家。

10 George Catlin, Letters and Notes on the Manners, Customs, and Conditions of the North American Indians (1841), p. 3。

11 夏安族（Cheyenne）：美洲原住民的一族，原居於現在的明尼蘇達州。

傳家畫像

1 哥特弗利德・林道爾（Gottfried Lindauer）：一八三九年至一九二六年，波希米亞與紐西蘭藝術家，以肖像畫聞名。

2 毛利人（Māori）：紐西蘭原住民，屬於南島語族波里西亞人。

3 愛德華・馬肯（Edward Markham）：一八○一年至一八六五年，英國畫家與旅行家。

4 霍屯督人（Hottentot）：非洲西南部原住民，現在被稱為「科伊科伊人」（Khoikhoi）。

5 Edward Markham, *New Zealand, or Recollections of It* (1963), p. 83。

6 Michal King, *The Penguin History of New Zealand* (2003), p. 272。

7 Ngahiraka Mason and Zara Stanhope (eds), *Gottfried Lindauer's New Zealand: The Māori Portraits* (2016), p. 41。

8 鐵蘭鳩圖（Te Rangiotu）：?至一八九八年，紐西蘭政治人物。

9 約瑟夫・科倫斯基（Josef Korensky）：一八四七年至一九三八年，捷克旅行家、作家與教育家，在捷克地區傳播關於海外世界的知識。

10 Ngahiraka Mason, *Gottfried Lindauer's New Zealand: The Māori Portraits* (2016), p. 35。

11 Ibid, p. 33。

相機的發展

1 路易－雅各－曼德・達蓋爾（Louis-Jacques-Mandé Daguerre）：一七八七年至一八五一年，法國畫家與攝影家，達蓋爾式攝影法（daguerreotype）的發明者。

2 加斯帕－費力克斯・圖納雄（Gaspard-Félix Tournachon）：一八二○年至一九一○年，法國攝影家、記者與小說家。

3 維克多・雨果（Victor Hugo）：一八○二年至一八八五年，法國詩人、小說家與劇作家，浪漫運動代表人物，被視為法國史上最偉大的作家之一。

4 Dominique de Font-Réaulx, *Painting and Photography: 1839-1914* (2012), pp. 157-8。

5 夏爾·波特萊爾（Charles Baudelaire）：一八二一年至一八六七年，法國詩人，其文字風格對當代法國文壇頗有影響。

6 大仲馬（Alexandre Dumas）：一八〇二年至一八七〇年，法國作家，其小說作品是全世界最廣為流傳的法國文學作品之一。

7 莎拉·伯恩哈特（Sarah Bernhardt）：一八四四年至一九二三年，法國知名舞臺劇演員。

8 喬治·歐仁·奧斯曼男爵（Georges-Eugène Haussmann）：一八〇九年至一八九一年，法國高階公務員，被拿破崙三世任命推動巴黎改建計畫。

9 查爾斯·馬維爾（Charles Marville）：一八一三年至一八七九年，法國攝影師，主要作品為建築物、風景與都市環境。

藝術對進步的回應

1 雷諾瓦（Pierre-Auguste Renoir）：一八四一年至一九一九年，法國印象派畫家，擅長人物畫。

2 皮薩羅（Camille Pissarro）：一八三〇年至一九一三年，法國印象派與後印象派畫家。

3 竇加（Edgar Degas）：一八三四年至一九一七年，法國畫家與雕塑家。

4 世紀之交（fin-de-siècle）：這個詞特別指的是十九世紀末將要進入二十世紀時西方文化充斥的悲觀與頹喪氣氛。

5 克勞德·莫內（Claude Monet）：一八四〇年至一九二六年，法國畫家，印象派創始者之一。

6 古斯塔夫·卡耶博特（Gustave Caillebotte）：一八四八年至一八九四年，法國畫家，屬於印象派，但畫風較偏寫實主義。

7 瑪麗·范·哥廷（Marie van Goethem）：一八六五年至一九〇〇年，法國巴黎歌劇院芭蕾舞學生。

8 愛德華·馬內（Édouard Manet）：一八三二年至一八八三年，法國畫家，從寫實主義進入印象派的代表人物。

逃脫到異國

1　Elizabeth Anne Maxwell, *Colonial Photography and Exhibitions: Representations of the Native and the Making of European Identities* (2000), p. 1.

2　保羅・高更（Paul Gauguin）：一八四八年至一九〇三年，法國後印象派畫家，以對色彩的創新使用而著名。

3　據某些來源說，當時是一批裝飾用鏡子沒來得及運到沃爾皮尼咖啡店。

4　茹・費理（Jules Ferry）：一八三二年至一八九三年，法國政治人物，推動政教分離與殖民擴張。

5　James Patrick Daughton, *An Empire Divided: Religion, Republicanism, and the Making of French Colonialism, 1880-1914* (2008), p. 3.

6　達荷美（Dahomey）：位於今日貝南境內的歷史王國，約建國於十七世紀早期，一九〇四年滅亡。

7　Elizabeth Anne Maxwell, *Colonial Photography and Exhibitions: Representations of the Native and the Making of European Identities* (2000), p. 1.

8　殖民展覽希望達到的另一個目的是鼓勵法國人移民前往殖民地。

9　到了一八八〇年代，當時興起的社會達爾文主義含有種族歧視的性質，讓法國人面對法蘭西帝國與殖民地人民未來的態度多了些比較黑暗的部分。

10　埃米爾・伯納德（Émile Bernard）：一八六八年至一九四一年，法國作家與後印象派畫家。

11　文森・梵谷（Vincent Van Gogh）：一八五三年至一八九〇年，荷蘭後印象派畫家，西方藝術史上最知名的畫家之一。

12　皮耶・羅提（Pierre Loti）：一八五〇年至一九二三年，法國海軍軍官與小說家。

13　Elazar Barka and Ronald Bush (eds.), *Prehistories of the Future: The Primitivist Project and the Culture of Modernism* (1996), p. 226.

14　路易・安東・德・布甘維爾（Louis-Antoine de Bougainville）：一七二九年至一八一一年，法國海軍將領與探險家，率領第一支環繞地球航行的法國船隊。

15　Robert Wokler, *Enlightenment and Modernity* (1999), p. 11。

16　約瑟夫・班克斯（Joseph Banks）：一七四三年至一八二〇年，英國博物學家，曾為倫敦皇家植物園邱園（Kew Garden）蒐集世界各地植物物種。

17　詹姆士・庫克（James Cook）：一七二八年至一七七九年，英國海軍軍官與探險家，三度率領船隊前往太平洋，是最早登陸澳洲東岸與夏威夷群島的歐洲人之一。

18　尚—雅克・盧梭（Jean-Jacques Rousseau）：一七一二年至一七七八年，日內瓦哲學家，其政治哲學理論對法國大革命頗有影響。

19　引自 Stephen F Eisenman, *Gauguin's Skirt* (1007), p. 201, and Ronnie Mather, 'Narcissistic Personality Disorder and Creative Art – The Case of Paul Gauguin', *PSYART Journal* (2007)。

20　Elazar Barka and Ronald Bush (eds.), *Prehistories of the Future: The Primitivist Project and the Culture of Modernism* (1996), p. 226。

21　西奧・梵谷（Theo Van Gogh）：一八五七年至一八九一年，荷蘭藝術商，畫家文生・梵谷之弟。

22　Claire Moran, *Staging the Artist: Performance and the Self-Portrait from Realism to Expressionism* (2016), pp. 42-3。

23　Albert Boime, *Revelation of Modernism: Responses to Cultural Crises in Fin-de-Siècle Painting* (2008), p. 143。

轉變

1　從一八五五到一九〇〇年間，巴黎總共舉行五次這類活動。

2　這些藏品後來又被移到布朗利河岸博物館（Musée du Quai Branly）。

3　帕布羅・畢卡索（Pablo Picasso）：一八八一年至一九七三年，西班牙畫家與雕刻家，立體派創始者，被視為二十世紀最具影響力的藝術家之一。

4　安德烈・馬爾羅（André Malraux）：一九〇一年至一九七六年，法國小說家與政治人物。

5　Wayne Andersen, *Picasso's Brothel* (2002), p. 62。

6 葛楚‧史坦（Gertrude Stein）：一八七四年至一九四六年，美國小說家與詩人。

7 亨利‧馬諦斯（Henri Matisse）：一八六九年至一九五四年，法國藝術家，野獸派（Fauvism）代表人物，被視為二十世紀最具影響力的藝術家之一。

8 Wayne Andersen, *Picasso's Brothel* (2002), p. 62。

9 喬治‧布拉克（George Braque）：一八八二年至一九六三年，法國畫家，野獸派與立體派的重要人物。

歐洲墜落

1 亨利‧詹姆斯（Henry James）：一八四三年至一九一六年，英國作家，從文學寫實主義到現代主義轉變過程中的重要人物。

2 霍華德‧斯特格斯（Howard Sturgis）：一八五五年至一九二〇年，美國作家，活躍於英國。

3 L. C. Knights, *Selected Essays in Criticism* (1981), p. 181。

4 Ibid.。

5 羅達‧鮑頓（Rhoda Broughton）：一八四〇年至一九二〇年，英國小說家。

6 Dietmar Schloss, *Culture and Criticism in Henry James* (1992), p. 122。

7 奇努阿‧阿切貝（Chinua Achebe）：一九三〇年至二〇一三年，奈及利亞小說家與詩人，現代非洲文學重要人物。

8 Chinua Achebe, *An Image of Africa: Racism in Conrad's Heart of Darkness* (1977), p. 3。

9 奧托‧迪克斯（Otto Dix）：一八九一年至一九六九年，德國畫家，新客觀主義（Neue Sachlichkeit）重要人物。

10 關於此事的史料有相互矛盾之處。

11 Otto Dix, interview, December 1963, quoted in Bernd-Rüdiger Hüppauf, *War, Violence, and the Modern Condition* (1997), p. 242。

12 法蘭西斯科‧哥雅（Francisco Goya）：一七四六年至一八二八年，西班牙浪漫派畫家，被視為十八到十九世紀之交西班牙最重要的畫家。

13 Linda F. McGreevy, *Bitter Witness: Otto Dix and the Great War* (2001), p. 201。

14 馬蒂亞斯‧格呂內華德（Matthias Grünewald）：一四七〇年至一五二〇年，日耳曼文藝復興時代畫家，抗拒文藝復興與主流的古典主義風潮，延續中古日耳曼藝術傳統。

15 See Ann Stieglitz, 'The Reproduction of Agony: Toward a Reception-History of Grünewald's Isenheim Altar after the First World War', *Oxford Art Journal*, vol. 12, no. 2 (1989), p. 93。

後記

1 弗蘭斯‧哈爾斯（Frans Hals）：一五八二年至一六六六年，荷蘭黃金時代畫家，影響十七世紀群像畫的演進。

2 提香（Titian）：一四八八或一四九〇年至一五七六年，義大利畫家，十六世紀威尼斯畫派（Venetian School）最重要人物。

3 迪亞哥‧維拉斯貴茲（Diego Velázquez）：一五九九年至一六六〇年，西班牙畫家，西班牙黃金時代藝術界最重要的人物。

4 耶羅尼米斯‧波希（Hieronymus Bosch）：一四五〇年至一五一六年，荷蘭畫家，擅長以充滿幻想風格的畫面描繪宗教題材。

5 肯尼斯‧克拉克（Kenneth Clark）：一九〇三年至一九八三年，英國藝術史學家。

6 布倫斯柏里（Bloomsbury）：指二十世紀初一群彼此有關的英國作家、哲學家與藝術家，特色是強調對愛、美與知識的追求。

7 羅傑‧弗萊（Roger Fry）：一八六六年至一九三四年，英國畫家與藝術評論家，「後印象派」一詞的創造者。

時間表

・英國

一六〇〇年　東印度公司成立

一六八六年　建立加爾各答

一七八三年至一七八九年　約罕・佐法尼在印度

一八三〇年　透納造訪達德利

一八〇三年　加爾各答總督府

一八四〇年　懷唐伊條約

一七九九年　提普蘇丹戰死

一七五〇年至一八五〇年　工業革命

一八四八年　伊莉莎白・蓋斯凱爾《瑪莉・巴頓》

一八九七年　貝南征伐

- 法國

一八〇九年至一八二〇年　　《埃及記述》

一八八九年　　巴黎世界博覽會

一八三八年或一八三九年　　第一張達蓋爾式攝影法相片

一八九五年　　高更遷居大溪地

一七八九年　　法國大革命

一八五三年　　奧斯曼開始重建巴黎

一九〇七年　　畢卡索《亞維儂的女人》

一七九八年　　拿破崙入侵埃及

一八八二年　　馬內《女神遊樂廳吧檯》

- 世界其他地區

一四九八年　　瓦斯科·達伽馬抵達印度

一四九二年　　哥倫布抵達美洲

一五一五年　　杜勒的犀牛畫

一五二一年　　科提斯摧毀特諾奇提特蘭

一五七九年　　《佛羅倫丁手抄本》

一五四三年　葡萄牙人抵達日本

一六○二年　荷蘭東印度公司成立

一五七九年　艾爾・葛雷柯《脫去基督衣袍》（*Disrobing of Christ*）

一六三三年至一六三九年　日本頒布鎖國令

一六三二年至一六七五年　約翰尼斯・維梅爾

一六九九年　瑪麗亞・梅里安前往蘇里南

一七五五年　里斯本大地震

一七八○年　圓山應舉《冰圖》

一八○一年至一八四八年　湯瑪斯・柯爾

一八三○年　印地安人遷移法案

一九二四年　奧圖・迪克斯《戰爭》

圖片來源

Chapter One——
最早的接觸

1. Benin relief plaque © The Trustees of The British Museum; 2. Oba Ovonramwen © The Trustees of The British Museum; 3. Photograph of Benin Expedition © The Trustees of The British Museum; 4. David Olusoga at the British Museum © BBC / Nutopia; 5. Portuguese soldier figure, Edo © The Trustees of The British Museum; 6. Carved ivory mask © The Trustees of The British Museum; 7. *The Rhinoceros* (1515), by Albrecht Dürer © Sterling and Francine Clark Art Institute, Williamstown, Massachusetts, USA / Bridgeman Images; 8. *The King's Fountain (Chafariz d'el Rey)* c.1570–80, artist unknown © akg-images; 9. Carved ivory salt cellar © Lebrecht Music and Arts Photo Library / Alamy Stock Photo; 10. Drawing from the Florentine Codex, Book XII by Bernardino de Sahagún c.1540–85 © Granger, NYC / TopFoto; 11. *The Taking of Tenochtitlan by Cortes*, seventeenth century, artist unknown © Spanish School / Getty Images; 12. Aztec calendar stone © Universal History Archive / UIG / Bridgeman Images; 13. Mosaic of a doubleheaded serpent © The Trustees of The British Museum; 14. Ms Palat. 218–220 Book IX Aztec musicians from the Florentine Codex by Bernardino de Sahagún c.1540–85 © Biblioteca Medicea-Laurenziana, Florence, Italy / Bridgeman Images; 15. Ms Palat. 218–220 Book IX Aztecs from the Florentine Codex by Bernardino de Sahagún c.1540–85 © Biblioteca Medicea-Laurenziana, Florence, Italy / Bridgeman Images; 16. Still from *Spectre*, 2015 © Columbia Pictures / Jonathan Olley / Courtesy Everett Collection / Alamy Stock Photo; 17. *The Crucified Christ with Toledo in the Background* (1613), by El Greco © akg-images; 18. *View of Toledo* (1597–9), by El Greco © H. O. Havemeyer Collection, Bequest of Mrs. H. O. Havemeyer, 1929 / Metropolitan Museum of Art, New York, USA 29.100.6; 19. Namban screen, School of Kan Naizen, c.1606 © Museu Nacional de Arte Antiga / Luísa Oliveira / José Paulo Ruas, 2015 / Direção-Geral do Património Cultural / Arquivo de Documentação Fotográfica (DGPC / ADF); 20. Detail of Japanese namban screen, c.1600 © Granger Historical Picture Archive / Alamy Stock Photo; 21. Two young women with a picture viewer, c.1750 by Suzuki Harunobu: Courtesy Wikimedia Foundation; 22. Hanging Scroll (pair of pheasants), c.1750–95 by Maruyama 　kyo © Archivart / Alamy Stock Photo; 23. Cracked Ice (c.1750–95), by Maruyama 　kyo © The Trustees of The British Museum; 24. Fantasy Interior with Jan Steen and the Family of Gerrit Schouten, c.1659–60 by Jan Steen: Courtesy Wikimedia Foundation; 25. *The Night Watch* (1642), by Rembrandt can Rijn © On loan from the City of Amsterdam / Rijksmuseum, Amsterdam; 26. *Banquet Still Life* (1644), by Adriaen van

Utrecht © On loan from the City of Amsterdam (A. van der Hoop Bequest) / Rijksmuseum, Amsterdam; 27. Delft blue tiles © Peter Horree / Alamy Stock Photo; 28. *Officer and Laughing Girl* (1660), by Johannes Vermeer © akg-images; 29. *Girl Reading a Letter by an Open Window* (1659), by Johannes Vermeer © Painting / Alamy Stock Photo; 30. *Insects of Surinam* (1705), by Maria Sibylla Merian © The Natural History Museum / Alamy Stock Photo; 31. Market scene, Patna, 1850, Shiva Dayal Lal © Victoria and Albert Museum, London; 32. *Colonel Mordaunt's Cock Match* (c.1784–6) by Johan Zoffany © Tate, London 2017; 33. An artist, thought to be Ghulam Ali Khan (1825) © akg-images / Pictures From History; 34. *The Last Supper* (1787), by Johann Zoffany © ephotocorp / Alamy Stock Photo; 35. South West View of Government House, Calcutta © Gilman Collection, Purchase, Cynthia Hazen Polsky Gift, 2005 / Metropolitan Museum of Art, New York, USA 2005.100.491.1 (15b).

Chapter Two——

進步觀信仰

36. David Olusoga in Egypt © BBC / Nutopia; 37. *The Slave Market* (1866), by Jean Leon Gerome © Sterling and Francine Clark Art Institute, Williamstown, Massachusetts, USA / Bridgeman Images; 38. Interior of a Weaver's Workshop, from Volume II Arts and Trades of *Description of Egypt* © Private Collection / The Stapleton Collection / Bridgeman Images; 39. Temple Portico of Esna, engraving from *Description of Egypt* © De Agostini Picture Library / G. Dagli Orti / Bridgeman Images; 40. Napoleon Bonaparte visiting the Plague Victims of Jaffa, 11 March 1799 (1804), by Antoine Jean Gros © Leemage / Corbis via Getty Images; 41. *The Women Of Algiers In Their Apartment* (1834), by Eugène Delacroix © Fine Art Images / Heritage Images / Getty Images; 42. *The Iron Forge* (1772), by Joseph Wright of Derby © Broadlands Trust, Hampshire, UK / Bridgeman Images; 43. *Arkwright's Cotton Mills by Day* (1795–6), by Joseph Wright of Derby © Derby Museum and Art Gallery, UK / Purchased with assistance from the Heritage Lottery Fund, the Art Fund (with a contribution from The Wolfson Foundation), the V&A Purchase Grant Fund, and the Friends of Derby Museums / Bridgeman Images; 44. *An Experiment on a Bird in the Air Pump* (1768), by Joseph Wright of Derby © Photo12 / UIG via Getty Images; 45. Descriptive map of London Poverty (1889), by Charles Booth © Museum of London, UK / Bridgeman Images; 46. *Dudley, Worcestershire* (1832), by Joseph Mallord William Turner © Lady Lever Art Gallery, National Museums Liverpool / Bridgeman Images; 47. *Manchester from Kersal Moor* (1852), by William Wyld: Royal Collection Trust © Her Majesty Queen Elizabeth II, 2018 / Bridgeman Images; 48. *Kaaterskill Falls* (1826), by Thomas Cole © Private Collection / Bridgeman Images; 49. *Niagara Falls* (1857), by Frederic Edwin Church © Corcoran Collection, National Gallery of Art, Washington D.C., USA / Museum Purchase, Gallery Fund / Bridgeman Images; 50. *The Course of Empire: The Savage State* (1834), by Thomas Cole © New York Historical Society / Getty Images; 51. *The Course of Empire: The Arcadian or Pastoral State* (1834), by Thomas Cole © New York Historical Society / Getty Images; 52. *The Course of Empire: The Consummation of Empire* (1835–6), by Thomas Cole © New York Historical Society / Getty Images; 53. *The Course of Empire: Destruction* (1836), by Thomas Cole © New York Historical Society/Getty Images; 54. *The Course of Empire: Desolation* (1836), by Thomas Cole © New York Historical Society/Getty

遇見文明・文化如何交流？

：世界藝術史中的全球化

2022年3月初版　　　　　　　　　　　　　　定價：新臺幣490元
有著作權・翻印必究
Printed in Taiwan.

著　　者	David Olusoga
譯　　者	張　毅　瑄
叢書主編	李　佳　姍
校　　對	陳　益　郎
	陳　燗　若
內文排版	連　紫　吟
	曹　任　華
封面設計	兒　　日

出　版　者	聯經出版事業股份有限公司	副總編輯	陳　逸　華
地　　　址	新北市汐止區大同路一段369號1樓	總編輯	涂　豐　恩
叢書主編電話	(02)86925588轉5320	總經理	陳　芝　宇
台北聯經書房	台北市新生南路三段94號	社　長	羅　國　俊
電　　　話	(02)23620308	發行人	林　載　爵
台中分公司	台中市北區崇德路一段198號		
暨門市電話	(04)22312023		
台中電子信箱	e-mail：linking2@ms42.hinet.net		
郵政劃撥帳戶第0100559-3號			
郵撥電話	(02)23620308		
印　刷　者	文聯彩色製版印刷有限公司		
總　經　銷	聯合發行股份有限公司		
發　行　所	新北市新店區寶橋路235巷6弄6號2樓		
電　　　話	(02)29178022		

行政院新聞局出版事業登記證局版臺業字第0130號

本書如有缺頁，破損，倒裝請寄回台北聯經書房更換。　ISBN 978-957-08-6225-6 (平裝)
聯經網址：www.linkingbooks.com.tw
電子信箱：linking@udngroup.com

國家圖書館出版品預行編目資料

遇見文明・文化如何交流？：世界藝術史中的全球化/
David Olusoga著 . 張毅瑄譯 . 初版 . 新北市 . 聯經 . 2022年3月 . 304面 .
14.8×21公分
ISBN 978-957-08-6225-6 (平裝)
譯自：Civilisations: first contact/the cult of progress.

1.CST：藝術史　2. CST：文明史

909.1　　　　　　　　　　　　　　　　　111001523

—